體驗設計

「我們的思想塑造出
我們的空間，
這些空間也會
回報我們。」

—史帝芬・強森（Stephen Johnson）

1 2 3
WHAT WHY WOW

3 WOW 4 HOW 5 NOW

前言

本書內容是關於體驗設計及如何創造空間來激發靈感，同時亦分享自身故事。追求該目標之人，不管是敘事者，還是參觀者，其歷史都與人類一樣古老。從拉斯科洞窟壁畫、馬爾他的太陽神廟，到杜拜的未來博物館。顯而易見，當人們設計出一個空間時，他們都會在空間中形塑一個背景故事，且自時間肇始，人類始終這樣做。而有些地方甚至體現出人類記憶，充滿符碼，抑或運用光線和空間來營造出特定效果，這樣的例子出現在蘭斯主教座堂中，教堂的彩繪玻璃描繪出帶有教化意義的寓言，而莫斯科廣場上的大膽建築，則向世人展現誰才是當家作主之人。畫廊希望吸引公眾前來參觀，並對其收藏品驚嘆不已，這樣的符碼存於十八世紀的英國造景花園，也存在於當代的公共景觀中。你會在劇院、商店及群眾熱愛前往體驗的場域找到這些符碼。這些空間的創造者已學會如何運用建築、戲劇技術、室內設計及各種形式，來創造他們想像的體驗，藉此吸引參觀者。

盲點

倘若你在思考「用空間說故事」的作法有多麼廣泛，以及人類去造訪這些空間的企圖有多麼根深柢固，會驚訝發現，因為敘事建築並非建築的第一年課程，也沒有所謂空間敘事之類的課程，事實確實如此：現今尚無此類領域存在，人類群聚並沉浸在集體經驗中的這種深刻行為傾向，從未有過系統性的研究。

本書只是為該主題做出嘗試，我們的公司創造出「驚奇世界」一詞，我卻叨叨絮絮的在解釋我們的工作內容，這是一種奇妙的悖論：我們創建出一個敘事空間，卻難以解釋自身的故事；我們在這個領域披荊斬棘逾二十五年，唯一自我解釋的方式，似乎是寫下自我介紹。

書寫是一次振奮人心的歷程，因為本書彷彿讓我們成為自己學校中的新生。當然寫書的動機並非僅出於利己，在執行體驗中心的開發案時，客戶和同行心中的惡魔及欲望展現出強烈的相似性。就長遠來看，會發現此類專案的開發流程，其實遵循一種相對固定的模式，因此撰寫一本書來記錄新領域的亮點與陷阱，似乎是個不錯的想法。

體驗設計

有不少組織對驚奇世界的表達方式充滿興趣，因為當中有許多組織開始需要讓客戶參與他們的願景及產品背後的世界，他們了解到過去的傳統方式已無法吸引和啟發受眾。而過往或曾聽過「體驗設計」這個名詞，卻難以深諳其意涵。

體驗設計（簡稱為 XD）沒有明確嚴格的定義，如果你用 Google 搜尋，將陷入五里霧中，最好敬而遠之。然而這個概念非常流行，「體驗」是設計界的共通基準，因此該字眼的風險變得毫無意義。在許多由空間扮演重要角色的領域，從零售、美食到城市規畫、博物館學、娛樂，甚或是自然發展和文化遺產，體驗二字都是關鍵字，以此定義我們正在探討的內容可能會很有幫助。

當然，這同時也表示我們必須考慮到另一個巨大空間，這個空間在近期才出現：即網路空間。在虛擬入口、市場、品牌和應用程式的世界裡，體驗遠比老派的實體世界更加重要。使用者體驗（簡稱為 UX）是質性設計的關鍵指標，儘管我們認為虛擬空間和實體空間在體驗時都遵循了相同的心理定律，但本書主要鎖定於後者。真人進行實際接觸的實體空間具備了特定優勢，那是虛擬空間（至少到目前為止）根本無法做到，本書也介紹了這些優勢。

如何閱讀本書

我們將嘗試發掘，為何現今是建立體驗中心一個前景特別看好的時間點，並探討人們造訪這些地點的原因。前者將協助釐清這些場所必須滿足哪些需求，後者將解釋如何增添這些地點的吸引力，然後我們將運用各種案例來示範如何運用驚奇世界的功能。最後，我們將描述許多在開發此類場所已證實有用的方法，如果用流行的形容詞來說：對任何尋求以身試法的人來說，本書是我們與分享我們專業原始碼的方式。該領域浩瀚無窮，以致我們對自己所掌握的知識根本一無所知。

本書將涵蓋最初看似並不連貫的主題，包括藝術、保健食品、靈性和古羅馬人的生活，我們將討論租車、烘焙咖啡和永續能源，以及關於奈米科技、兒童醫院和考古學。你可能不是對所有主題都充滿興趣，但最終都指向基礎專業：將這些主題轉變為身歷其境式體驗的能力。現在我們開始能看出該產業的輪廓，只要你擁有好奇心，會發現這個過程無疑令人興奮。當你仔細觀察，會發現咖啡豆中所含的構成要素與租車業相同，在考古學和奈米科技中會發現相同的構成要素。我們將此事稱之為「興趣度」，這是某些主題對我們思想所產生的神祕影響力，事實是這也稱不上一個真實的詞彙，卻能夠充分闡釋這個概念。

本書分為四部分。

第一部分定義出該領域中最重要的術語。最重要的是我們研究過有論有據的基礎，除了其他內容之外，將為你提供我們的個人說明，解釋我們如何從事該項業務，以及在此過程中所學到的知識。這就是所謂的 WHAT。

第二部分思考體驗設計中重要的 WHY。我們在此分享體驗設計富有吸引力的願景，並透過一些案例故事及首度發掘該領域之人的採訪內容，來說明這一點。

第三部分 WOW。這部分展示驚奇世界中不同類型的應用之道，我們將根據特定機能、含義及影響來凸顯箇中的某些案例。

對於那些思維務實的人來說有個好消息：第四部分 HOW 當中，包含開發體驗中心的步驟性計畫。從一開始的腦力激盪會議、初步設計到初始設計的財務報告和營運，能協助你成立一家體驗中心。

透過書中的資訊，你能找到深層連結，這些連結是一種基礎，將為你指出能夠闡述我們想法的潛在作者、願景和案例。

新地標

我們認為體驗中心將在未來發揮重要作用。過去人們通常是在咖啡館和村裡的井邊滿足這些需求，大夥兒在這些地點見面並分享故事，這些地方滿足了人們的需求。如今更甚以往，我們比以往更加渴望社區共同性，渴望與他人見面，相互溝通並理解，這有助於理解自身所處的混亂狀態、即將發生的變化，以及我們共同面臨的艱鉅挑戰。

我們認為體驗中心將在未來發揮重要作用，過去人們通常是在咖啡館和村裡的井邊滿足這些需求，大夥兒會在這些地點見面並分享故事。

在這個戰場上，體驗中心可以成為一座充滿意義的地標、可以成為某組織解釋自身意圖的場域、可以成為探索他人想法的場域，或者是再次愛上這個世界的場域。該場域至今仍缺乏一個明確定義的名稱，對一家體驗中心來說，這種說法聽來可能太過浮誇，讓人難以置信，卻又振奮人心，不禁聯想到拉斯科洞窟壁畫，體驗中心與洞窟裡的某人決定在牆上畫出一頭牛的當下相比一樣真實。據悉，人們並不常討論該領域，但這並不會降低體驗中心的任何價值。

寫於荷蘭烏特勒支，二〇一八年夏季

談到驚奇世界的歷史、
體驗設計的起源，
以及作者對驚奇時刻的洞察。

WHAT

「任何新事物或不尋常事物，都會在想像中帶來愉悅，
因為這些事物讓心靈充滿愉悅的驚喜、滿足好奇心，
並賦予心靈不曾擁有的思想。」

— 喬瑟夫‧艾迪生（Joseph Addison），一七一二

1.1
驚奇世界

驚奇世界是什麼，
能為你帶來什麼？

敘事空間是由不同類型的組織所創建，但其目的相同：傳達思想或故事。因為參觀者其實是在你營造出的敘事中觀賞，所以各式各樣的主題都可運用。本章我們將研究驚奇感的體系結構，在此背景下的空間，不僅代表敘事，也傳達出對敘事的愉悅，就好像在好奇的想像世界中四處走動般，希望能激發你自身的好奇心。好奇是人類最偉大的才能之一，使得驚奇世界非常適用於增強參與度。

背景

博物館運用了驚奇世界的概念，例如博物館會分享關於藝術、科學或歷史的複雜敘事，對某主題不甚了解的參觀者可以在這些地方一口氣消化大量資訊。有愈來愈多的公司正運用此方式讓參觀者體驗品牌價值。由於現今各種品牌都希望傳達一個故事，卻也因這些故事根本無法融入商業或網路的廣告標語中，從而必須創造出一個空間，使參觀者可在當中充分體驗。這些應用方式擁有豐富的背景歷史：宗教機構運用此方式已有數百年歷史，如果把教堂也視為驚奇世界的一環，你將會看出宏偉建築和彩繪玻璃的用途為何：這些設置的目的是為了營造出一種氛圍，讓你能夠內化偉大的宗教故事。你也會在古典花園建築中發掘同樣古老的例證，無論是理性風格或浪漫風格（本章首頁的引言可追溯至一七一二年，但那段話亦可作為現代體驗設計的術語），兩種風格都說明了某種價值觀，即該場域擁有者的願景。對於教堂和花園來說，這不是為了轉移事實，而是為了分享心態，目的是想讓創作者和參觀者以高層次的傳達方式取得共識，這是所有驚奇世界的特徵。實際上，創造驚奇世界就好比模擬好奇心所體

術語

驗到的世界，若從直截的角度看待，驚奇世界代表一個美妙的環境或一個驚奇的世界，於不同領域有不同稱呼。在劇院中，「敘事空間」的概念用以描述觀眾向製作者分享的心態。英語中相同的概念也稱作為故事世界（story world），荷蘭語則稱之為 beleefwereld（體驗世界），德國人有時會使用 Raumwelten（太空世界）一詞。在美國，你偶爾會看見一處幻影館（imaginarium），而法國人則會使用 scenographie（場景美學）一詞。你可能還會行經一家體驗館（experium），或聽見 3D 故事館（3D storytelling）這個詞彙。遊樂園中，這些空間稱之為主題環境（themed environment）或沉浸式空間（immersive space），企業界則簡稱為體驗中心（experience centres）或體驗（experience），博物館仍使用展覽（exhibition）一詞，來指稱愈來愈多的敘事空間。上述所有詞彙的含義大致相同：在此空間中，參觀者可透過特定內容進行引導性體驗，本書中我們將交替使用所有術語。

展覽

體驗中心

主題環境

驚奇世界

敘事空間

故事世界

體驗

驚奇感

驚奇世界中，想像力為王。這些地方喚醒了參觀者的想像力，引發對敘事的共鳴，這正是驚奇世界與正統展覽和資訊中心間的區別。正統展覽和資訊中心都關乎於傳達事實和教導受眾，但這並非驚奇世界的全貌。驚奇世界的目標是透過鼓勵觀眾參與有價值的敘事或想法，來啟發受眾的興趣。驚奇感是驚奇世界的核心部分，在裡頭感受到的驚喜體驗，會在人們腦中留下強烈持久的印象。

其中主要的基礎思想，是當人們產生敬畏感時會變得更有智慧、更具創造力，也更加熱情，驚奇感磨利了感官，鼓勵人們去感受和品味，也使大腦觸及我們周圍所有事物的深度，並開啟我們形成心理圖像的能力。最重要的是這本來就是件愉快的事，驚奇感會為你開啟一扇門，讓你一窺世界的美麗，也讓你接受嶄新體驗，並獲得全新的想法。

驚奇感的需求很大。觀點、發明、品牌、政治意識形態、組織和文化都是人類思想的產物，程度上只有在獲得他人支持和理解的情況下才有效果，那正是想像力的體現：我們可能沒有意識到，但世界中有愈來愈多的部分正在逐漸虛擬化，這裡所談的可不只是比特幣。

創造驚奇世界，就好比模擬好奇心所體驗到的世界。

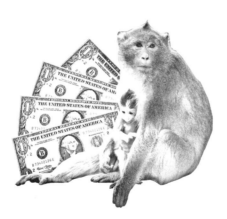

虛擬性

以老式貨幣為例，金錢無疑是我們生存中最平凡的部分之一。金錢是虛構的，是由硬幣、紙張，甚至是由位元組構成。金錢根本上是由協議決定，它之所以有效，是因為我們共享金錢的基礎思想。如果你嘗試使用美金向狒狒購買香蕉，你很難騙得過這隻猴子。美金僅在人類世界中具有意義，那是因為人類集體相信美鈔具有價值，這是一項巨大的進化優勢，只要我們都相信，貨幣就會使交易變得容易許多。

集體想像的力量不僅適用於金錢。請想像從狒狒手上拿走香蕉，並表示你將安全保管這根香蕉，同時向牠保證，當牠上了猴子天堂時，會得到十根香蕉作為回報。此舉不會成功，因為猴子根本無法「想像」天堂，無論你話說得有多漂亮。這點與人類非常不同，人類一次又一次表現出自己能夠做出最嚴苛的犧牲，無非是為了將來能獲得某種想像中的獎勵，據悉，我們是範圍內唯一能夠做到這一點的物種。

猴子的例子和我們強烈集體信仰的例子，均出自以色列歷史學家尤瓦爾·諾亞·哈拉瑞（Yuval Noah Harari），他在書中指出，我們的想像力是相信我們彼此共享許多概念的能力，這對於我們作為人類這個物種的成功性來說至關重要，畢竟金錢和宗教間存在無限眾多的概念。這些都是我們人類長久以來一直在思考，並積極促進的概念：品牌、組織、關於人與人之間如何相處的規則、決定誰擁有權力的思想觀點、支配我們共同成就的價值觀、共創美好明天的承諾背後，讓我們團結在一起的計畫。我們的世界基於這些概念運轉，且這些概念顯而易見，幾乎開始變得真實，但事實是這些概念根本不存於我們人類集體的想像之外。

DEEP LINK 集體想像

尤瓦爾‧諾亞‧哈拉瑞在他的《人類大歷史:從野獸到扮演上帝》（*Sapiens*）一書中,介紹了兩種對人類物種成功性來說至關重要的概念:即虛構的力量和集體想像的概念。這些概念不僅在現代社會中無處不在,也是我們闡明想像力的理想方式。

「*自認知革命以來，智人一直生存在雙重現實之中。*

一方面是河流、樹木和獅子等客觀現實；
另一方面則是關於神、國家和公司等想像現實。

隨著時間流逝，想像現實變得愈來愈強大，
因此今日河流、樹木和獅子的生存取決於想像現實是否施恩，
這些想像現實就好比美國和 Google。」

—尤瓦爾・諾亞・哈拉瑞《人類大歷史：從野獸到扮演上帝》

這一切約莫始於七萬年前，當時人類在進化中邁出關鍵的一步，這一步證實是至關重要的一步：我們發展出創造和相信虛構的能力，而其他動物物種反之使用溝通來描述現實：像是「小心，有捕食者來了！」。我們也使用溝通來創造新的現實：例如「投票是民主的關鍵！」。共享的虛構，讓我們將大量的人聚集在一起，然後朝著共同的目標努力，但是個體品質無法使我們強大；而是團隊的力量才使人類有所作為，這正奠基於我們共同相信某件事，並將其轉為協調行動的能力。

誠如引言中所述，我們開始在各種位置和方式中部署此能力。我們以「大創意（big ideas）」的名義建造了金字塔、為女王加冕、撰寫書籍，並施行政治。大創意的概念相當吸引人，因為這個世界一直是我們必須從中找到方向的混亂之地。

大創意及我們集體想像中的標誌就像路標一樣，愈有意義就會變得更具吸引力，虛構的奇妙之處在於它能讓你感覺自己是整體的一部分，使人們更容易對新視野敞開心胸，並感到更加團結。集體想像具有大規模實現此一目標的驚人能力，這就是為什麼史詩電影、偉大傳奇、神聖書籍、大創意和一席出色演講都能夠感動廣大觀眾的原因。這些想像突破了日常現實藩籬、打開人們的眼界，並創造出新的相關性。同樣的力量也應用於人類創造的遺跡、廟宇、博物館及其他標誌性建築，這些空間可以讓參觀者遠離生活現實，並感受當中可能發生的虛擬性，因此創建這些空間是我們的核心工作；密標是以各種方式激發集體想像的世界。

修正

一旦開始討論或辯論觀點及思想，其理所當然
的本質就會消失無蹤——例如我們對未來和歷
史的共識不在，未來和歷史就不再只有一種定
義。當想法變得太抽象、太微妙、太複雜，而
無法輕易理解，或者當有太多觀點可供選擇時，
同樣的情況也會發生。當想法不再理所當然，
就該針對這些想法進行修正，此時正是提出新
想法或更新當前觀點的時機，這表示所有人在
本質上都面臨創造性的挑戰。

為你的參觀者創造出一個空間，
讓他們運用創意和專注來參與
敘事：將之轉變為一場冒險。

無需多言，這正是現今時代的情況，從我們的
私生活到每天日常應接的組織，以及所生活的
社會，在所處世界的各層面上，每天都在討論
並質疑著價值、規則和計畫。我們已重新評價
眾多共享許久的說法，我們接受權威強加其想
法的時代已完全過去。本質上這是個好消息，
尤其是當你顧及到這世界有大量的創造力，且
現今想法的交流遠比過往任何時代都來得更加
容易，那麼我們所要做的便是過濾出正確的觀
點，並運用一些理智和結構，為此需要新的工
具。

注意力空間

假設你希望自個兒的團隊描述一個新的敘事，因為你認為這與他者相關，此種情況下，前文概述的情況便適用於你：你是家擁有嶄新理念的公司，要不要讓自己的故事誘人到足以喚醒並吸引好奇心，這都取決於你，為此或許能為你的參觀者創造出一個空間，讓他們運用創意和專注來參與敘事：將其轉換為一場冒險，你在這場冒險中加入吸引所有感官的美好時刻，最終給予參觀者自由創造自己想法的機會。倘若你這麼做，待時機成熟，他們會開始與你分享自己的強大見解。

如前所述，驚奇世界可視作對好奇心的一種重構，不僅著眼於提供資訊，且尋求讓參觀者沉浸在美好的環境中。這些參觀者不會使用固定且先入為主的敘事，而是運用他們在這些空間中的體驗來創造自己的故事，這要求參觀者具備一定程度的靈活度。我們的每日思想中充斥著日常的憂慮，必須時時準備好接收重大新知。想要獲得真知灼見，想要理解一個想法的範圍或歷史相關性，著實都需要更多注意力空間。

在某種意義上這聽來有點神奇，但所有偉大的新見解一開始都有些不可思議：直覺之所以吸引人，正是因為難以理解，隨之而來的可能就是眼界頓開的體驗，這就是我們所謂的驚奇時刻。我們將在後面的階段詳細討論驚奇時刻，那時刻只存乎於轉瞬間，倘若這個體驗很美好，那麼你將脫胎換骨、將獲得深刻見解，並準備好對其進行探索。

雀巢公司「巢（nest）」探索中心的食品創新世界。

起點

這是否表示成立一家體驗中心永遠都是個好主
意？答案是肯定的，但也有其負面成分。在資
訊傳遞的面向，幾乎沒有任何主題無法轉化為
驚奇世界，這點是肯定的層面，但是你必須為
此付出努力。開發和營運一家體驗中心，對組
織來說可能是項艱鉅任務。一個好故事和一名
好的敘述者一樣，都需要對此感興趣的受眾，
這種雙重性構成驚奇世界整段開發過程的基
礎，你才能找到標準來協助你歸結出理由充分
的「負面」結論。

開發一個驚奇世界……

如果你想擁有開放心態。
儘管體驗設計也曾惡名遠播。人們認為體驗設
計是在創造一個虛假的世界，但事實恰恰相反：
它會將你的組織變成一個開放式空間，就像認
識一個生活中的真實人物般，保持開放心態是
建立關係的必要條件。

如果你想實現自己的最高期望。
驚奇世界揭示了意圖，涉及滿足更高的目標，
因此你必須承認那是你所追求的目標，更甚
者——這點很重要——你必須向世界展示，你
正在努力實現這些目標。

如果你想產生好奇心。
驚奇世界中，參觀者將探索主辦單位的背景故
事和創意，你的組織必須為此做好準備。

如果你想要真實的接觸。
人們喜歡談論故事、品牌和創意，有許多方法
能夠做到這一點，體驗設計可以增加新的維度。
人們經常結伴參觀體驗中心，這表示他們將出
現在你的設施中，會時時觀看你的現場運營，
甚至會干擾運營，但是並非所有組織都已為此
做好準備。

在內容的面向，幾乎沒有任何
主題無法轉型為驚奇世界。

結論

從這個角度看來，體驗中心在你的組織和外部世界間形成新的連結，讓人們真正走進去參觀，使你的品牌、你的歷史和你的計畫化為實際有形。總而言之，你組織的目標將空前精采，你將面對自己的動機。看到許多組織踏上這段成長旅程是非常美妙的一件事，組織願意與體驗中心合作，表示他們願意思考目標，並反思真正的附加價值，這揭示組織認真看待「大創意」，且希望與他們的受眾建立真正的連結。

你將面對自己的動機。

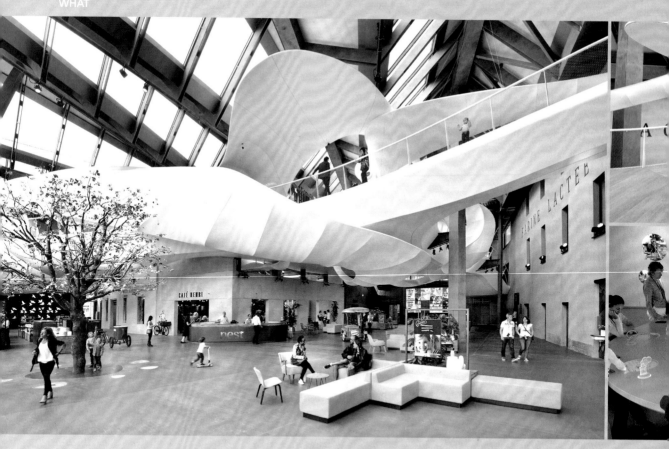

case 巢

全球最大食品供應商雀巢，認真遵循驚奇世界的四項正面理由，儘管遭受不止一次的批評，雀巢公司還是執意選擇發展一處開放空間，用以展示公司的起源、公司的主要價值及未來前進的方向。

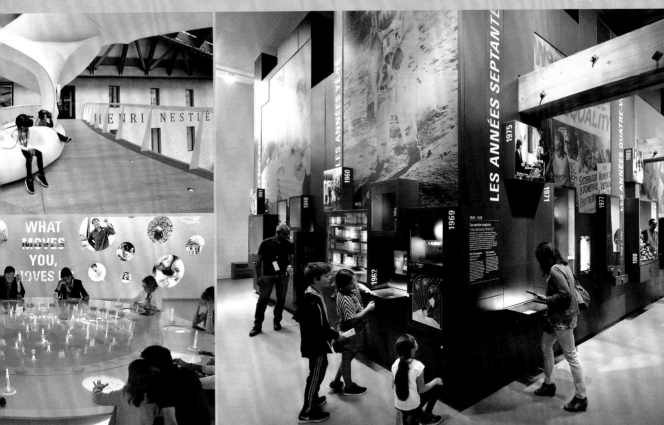

巢建築於亨利・雀巢（Henri Nestlé）的肇始工廠附近，地點在瑞士沃韋（Vevey），這裡正是他發明嬰兒奶粉之處，從而挽救了許多嬰兒性命，並為當今的大型跨國企業奠定基礎。現今這裡已搖身變為一個頗受歡迎的場域，專業人士和家庭人士都可在此度過一、兩個小時的愉快時光，同時也能更了解這家公司。

開放的廣場區（Piazza）歡迎參觀者光臨。廣場是社交活動的中心、是活動的休閒場地，同時也是一個休憩區域。

基礎區（Fondation）中，參觀者會進入一系列魔法空間，這些魔法空間描述了公司的起源。在世紀末的頹廢氛圍中，雀巢的第一間實驗室和一家古老工廠在劇院環境中展出。

時代思潮區（Zeitgeist）透過展品、故事和遊戲，展示了一百五十年來的公司歷史，闡述歷史上的一些暗頁，同時運用遊戲的方式回溯童年的回憶。

食品論壇（Food Forum），雀巢利用互動來呈現自身在食品和水源生產面向所面臨的全球挑戰，參觀者會感受到這些問題的複雜性，以及做正確決定時陷入的掙扎。

接下來是創新區域的願景區（Visions），雀巢在此展示公司針對食品創新，及解決二〇三〇年九十億人口食物問題的承諾。在這座寬敞的展館中，研發工作化身成各種有趣的展品。

精品店和亨利咖啡館（Café Henri）是最後一個區域。總之，巢為全球參觀者提供了超乎預期的一日旅程，同時也是所有雀巢員工自豪的家園。

「人們對人類經驗的理解愈廣泛，
我們的設計就會愈好。」
— 史蒂夫‧賈伯斯（Steve Jobs）

1.2
體驗設計

——

創意產業的新分支

驚奇世界是在所謂的體驗設計領域所設計出來的,與其他類型設計相比,產生的結果截然不同。體驗設計就好比將參觀者安置在參觀者中心的前排座位,若是用行車來比喻,甚至可比喻是將參觀者安置在方向盤後方。現在我們即將說明此種方式,並根據參觀者體驗來討論設計出一個空間的構成要素。

為什麼要成立博物館？

體驗設計（有時縮寫為 XD）是一個廣闊的領域，可應用於許多目標，範圍從寫出最棒的軟體，到設計出最舒適的飯店大廳。體驗設計的關鍵特徵是用戶的位置，或者從我們角度來說，可稱之為參觀者位置。為什麼創造驚奇世界時參觀者的經驗至關重要？為什麼我們不遵循工業設計或室內建築中所設定的準則，畢竟這些準則更加明確具體？那些領域也用於設計空間，因此你可能會問，為什麼我們要關注他人的經驗。

也許可以透過以下案例加以闡明。我們公司耗費三年時間，執行荷蘭第二次世界大戰國立博物館專案。親身經歷過戰爭的那一世代很快將不久於人世，這就是為什麼許多大型社會基金會提出建立博物館的想法，從而保存世界歷史中重大衝突的記憶。當時的想法是創建一家博物館，讓大眾可以穿上二次世界大戰中倖存者的鞋子，參觀者會發現自己處於混亂、暴力、抵抗、背叛和戰鬥的狀態，讓他們能夠真實體驗戰爭的樣貌，以及在這種情況下該如何做出反應，從而能在許多重要時刻體驗二次世界大戰的關鍵歷史事件。

體驗設計的附加價值在於，可以激發人們參與傑出的敘事。

在具有歷史性的市場花園行動戰場中央，發現了一座廢棄的大型工廠。這間工廠是在戰後不久建立，非常類似一座廢棄的地下碉堡，當中有巨大的黑暗空間，還有大型混凝土圓柱，同時可以看見瓦爾河（Waal）的壯麗景色。就在此處，第八十二空降旅第五〇四步兵團的四十名美國人，在一九四四年一場試圖搭帆布船過河解放荷蘭的戰役中喪生。令人興奮的是，我們開始與許多博物館館長、歷史學家、戰爭目擊者和教育專家合作，各界為了該專案提供數

千萬歐元，且有三個地方議會也表示有興趣捐款贊助。簡言之，此將造就一項深具影響力的專案。

其中一名主要贊助方為開發團隊選擇了一位相當關鍵的人物，我們每兩週會與她就博物館的概念見面開會，每次她都會問相同的問題，「我們為什麼要創立一家博物館？為什麼不成立一個以二次世界大戰為主題的網站就好？有什麼資訊是我們不能放在網站分享的？」她希望我們在贊助方付清款項前回答上述問題。

她的意思是博物館並不管用，這麼說好像還不夠糟糕，最令人難以忍受的是，她因不了解實體博物館的附加價值，從而質問為何要成立一家博物館而非網站？畢竟你可在任何你想要的平台發布各種資訊，包括書籍、應用程式或其他媒介，因此這並非是個很糟糕的問題。

我們的答案是：與此類主題相關的博物館，只有在當中所提供的體驗超越資訊層次後才會產生意義。而對於此類主題，你需要做的不僅是提供資訊而已。有太多的歐洲年輕世代把自由視為理所當然，所以你必須創建一個虛構的 umwelt（德語：環境）、創造一個可信的敘事語境，方能告訴觀眾他們所體驗的事件為何具有意義。網站做不到，但博物館能做到的是讓參觀者沉浸在故事中，就其本身而言，這並非支持建立博物館的明確論據，因為一部好電影確實也具備完全相同的效果。體驗環境與所有其他媒體間的主要區別在於，讓參觀者得以自由走動、做出選擇，並積極參與。看電影時，你只需跟隨導演的固定視角，但是在這樣的體驗式世界中，空間會邀請你根據自身體驗，發展出專屬觀點，如此能激發所有參與者。體驗設計的附加價值在於，可以激發人們參與傑出的敘事，如果我們當時能夠證明這點，那麼現今世上可能已經有一座二戰博物館了。

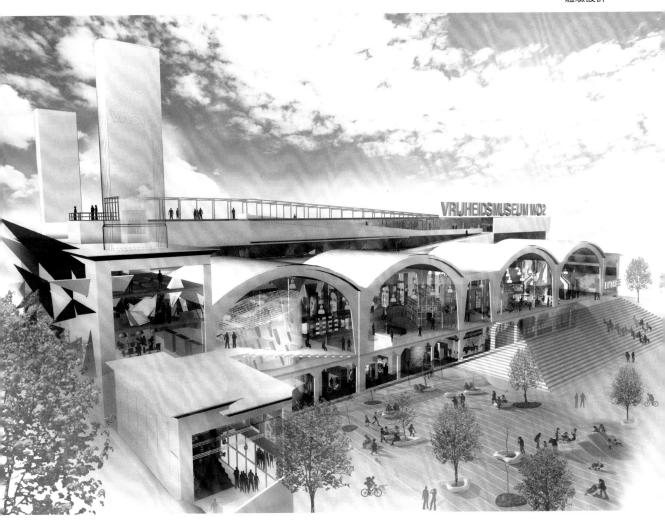

「我認為身歷其境主要是一種意識的品質，
與注意力的捕捉和控制有關，這是任何人際
說服、教育或娛樂行為發生的必要條件。」

— 黛安娜・史拉特瑞（Diana Slatterly）

DEEP LINK　野蠻或文明？

二〇〇六年，亞歷山卓・巴利科（Alessandro Barrico）出版了一本關於當代文化趨勢的影響力書籍，書名取得非常傑出：《野蠻人》（*The Barbarians*）。本書中，他表示因十九世紀古老理想不斷衰落，從而導致上一代人的不安，其中包括對經典名著的熟悉、對傳統博物館的熱愛，更廣泛的是發展知識所需的專注力。

「*深刻的轉變決定了一種新的體驗概念，*

一種對意義的新定位，
一種新的感知方式，
一種新的生存方法。

我並不想誇大其詞，但我真的很想意指為：一種新的文明。」

—亞歷山卓・巴利科

這些理想受到新的野蠻浪潮威脅，它席捲了我們的文化，成為一股驚人的狂潮。然而在本書寫作過程中，巴利科表示，為了保護過去免受新潮流威脅的任何企圖都是一種幻想，整個文明正處於一項重大變異之中，這種變異集中在經驗和意義的新概念上，正是體驗設計的核心概念。巴利科表示：「此種相異性源自於體現現代『體驗』的意義，你可能會形容為：符合意義。」

有鑑於體驗通常是由緩慢但必定接近核心的含義組成，然而巴利科認為，現代體驗是由易於進入和退出的環境所產生，獲得體驗不再需要嚴謹的努力，而是成為一種輕量、開放的過程，會產生能量而非消耗能量。

意義已然經歷類似的轉變：意義已變得沒那麼絕對，而是由將事物連結起來、將新體驗埋設到熟悉事物中的能力所創造出來。巴利科解釋道，意義不僅會由體驗產生，甚至會經由體驗加乘，並連結我們所有的體驗，使之獲得更偉大的觀點和理解。

體驗設計的興起是這種轉變的自然結果：對目標或行銷目標的向心性，已經讓人們專注於人類體驗。如本書所述，體驗設計旨在以新的意義增強並豐富我們自身，如果體驗此過程的人們感到輕鬆、開放又精神百倍，那麼這次體驗的任務肯定已經完成。

使用者和參觀者優先

體驗設計是一門以終端用戶體驗為起點的學科，你可能會認為產品和服務的終端用戶始終是所有設計的出發點，但事實並非如此。圍繞我們世界很大部分的產品和服務，都是針對生產過程而非終端用戶所設計，因此我們在日常生活中使用某些物件或服務，有時會令人感到極為不便。以終端用戶體驗為起點進行設計的產品相當少見，儘管現在已愈來愈多。我們看見有愈來愈多公司考慮到終端用戶的觀點，使得工業生產過程也相應進行調整。

一個極佳案例是軟體產業。軟體產業是我們日常使用電腦程式的生產部門，過去這些程式是以電腦邏輯為基礎所設計出來的，這表示其複雜性可能會使人類感到徹底絕望，現在著重於用戶體驗的程式設計（簡稱 UX），已是軟體開發最常見的起點——我們對此應樂見其成，將體驗作為產品和服務設計的基礎，使產品和服務更切實際，也更易於理解。

當設計空間的重點著眼於傳達時，也會發生同樣的情況，例如過去博物館喜歡將展示的產品埋設到歷史中，以使其具有歷史背景乃是次要之事，而讓參觀者對這些展品感興趣的重要性則敬陪末座。當代博物館的觀點則相反：他們首先要確立的是參觀者的體驗，然後再就這些藏品如何做出相應的貢獻，而這些收藏品正好產生了很多貢獻：沒有什麼比真實的展品能夠給人更深刻的印象。真實性是體驗設計的關鍵因素。

許多公司已意識到這一點，陳列室中擺滿閃亮的產品和精美的展示，開始為你開啟一條康莊大道。這條大道所到之處都是可以體驗產品背後、甚或是組織背後的創意，公司歷史的真實性在此過程中扮演重要角色。

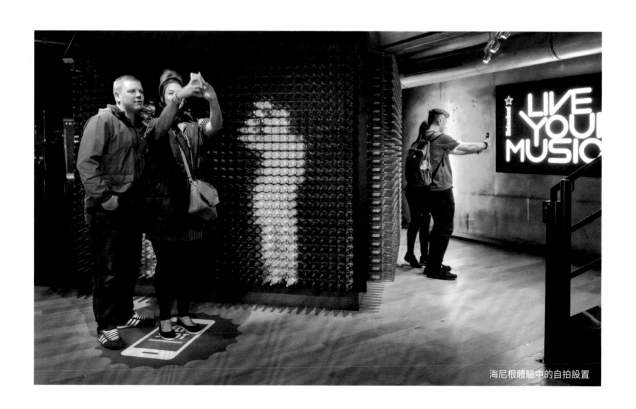

海尼根體驗中的自拍設置

維基百科定義的體驗設計（XD）

體驗設計（XD）是一種設計產品、流程、服務、事件、全通路旅程和環境的實踐，重點放在用戶體驗的品質和與文化相關的解決方案上。[1]作為一種元學科（meta discipline，體驗設源自許多其他學科，包括認知心理學和知覺心理學、語言學、認知科學、建築和環境設計、觸覺學、產品設計、策略設計、資訊設計、資訊架構、人種學、行銷和品牌策略、策略管理和策略諮詢、互動設計、服務設計、敘事、敏捷式開發、精實創業、技術交流和設計思維。

體驗設計的動機是人與品牌間的互動時刻或接觸點，以及這些時刻所產生的想法、情感和記憶。moments create.

體驗設計的任務是「說服、刺激、告知、展望、娛樂和預測事件，影響意義並改變人類行為」。

體驗設計並非由單一設計原則所驅動，反而需要跨學科的觀點來思考品牌／業務／環境／體驗等多個面向。

雖然商業背景通常將人們描述為客戶、消費者或用戶，但非商業背景可能會使用受眾、參觀者和參與者一詞。

激動人心的新領域

嚴格來說，儘管人們也是展覽產品的用戶，但在這些空間環境中，我們更偏好使用「參觀者」一詞。我們所謂的體驗設計與用戶導向的設計方法相關，這種方法跨越許多學科，並且在敘事和戲劇藝術方面具有相當的基礎。古老的敘事技巧通常會與現代媒體結合，這是一項全新嘗試，產生了許多激動人心的跨界場域，例如博物館正在轉變成遊樂場，節慶現則提供了重要場合的功能。

我們會看到很酷的公司在會議室裡，配備鞦韆和其他過往只能在幼稚園找到的設備，而學校課程中則納入嚴肅遊戲（serious gaming），遊戲中模仿了專業生活的體驗。天主教會等宗教社群則開始使用行銷技巧，而品牌和名人則開始採用少部分的宗教性召喚，這些轉變都讓體驗設計成為一個非常引人興奮的領域，代表了創意產業的巨大挑戰和全新契機。

這些轉變都使體驗設計成為一個非常引人興奮的領域，
代表了創意產業的巨大挑戰和全新契機。

荷蘭園藝博覽會的媒體劇場。

體驗設計的基本要素

總而言之，我們的體驗設計框架包含將參觀者引導至某處，目的是透過敘事或創意啟發參觀者；我們並非設計參觀者體驗，而是設計獲得這些體驗的空間，無論展品或背景為何，都有許多關鍵因素發揮作用：

> **「讓你的環境豐富到能吸引所有感官，非必限定要是娛樂性質。」**
>
> ——迪恩・克里梅爾（Dean Krimmel）

一項邀請

人們需要知道周遭有一處驚奇世界，且知道這個世界歡迎他們進入，這項邀請代表設計的所有部分，以確保參觀者感到賓至如歸。

一個故事

建立體驗中心的主要原因，通常是一個非常重要的背景故事，因而使知道或擁有該故事的人都想與全世界分享。潛在參觀者可能不會馬上感同身受，因此誘使人們前往造訪體驗中心，便成了設計的重要構成部分。

一個地點

儘管我們無法排除一個可能性，即虛擬空間在不久的將來也會吸引你的所有感官，使虛擬空間成為吸引人群的地點。但我們暫時假設這裡有一個可以參觀的實體空間，該地點提供了背景，我們稱之為場地精神（genius loci）：你可以感受到自己身處一個可以講述背景故事的地點。

參觀者

你必須能夠找到人願意前往該地點，並且體驗你想要傳達的內容。在體驗設計中會預先對目標參觀者進行側寫，從而使創作者能夠盡可能準確地描繪出參觀者需求。對應這些特徵，可以導向追蹤者而非目標受眾：你吸引了這些人，是因為你的故事引起他們的興趣。

旅程

你可在你的追蹤者首度得知，你提供何種內容的那一刻到他們回到家的那一刻間畫出一條路線，這是最明智的選擇，無疑是一趟充滿挑戰與障礙的冒險之旅。若能從這種角度定義，那麼盡力使你的驚奇世界吸引參觀者，勉強可稱之為一種遊戲。

接觸點

在驚奇世界中，參觀者可透過觀看展品、玩遊戲或觀賞影片等方式，在某個時刻接觸到背景故事、品牌和想法，在故事框架內與滿足其他人或執行任務也視為一種接觸點，串連這些接觸點可讓你確立敘事的體驗方式。

「我們的方法確實沒有祕密，我們不斷前進──打開新的大門，並產生新的作為──因為我們很好奇。〔……〕我們稱之為幻想工程──即融合了創造性想像力與技術性知識。」

── 華特・迪士尼

1.3
初學者精神

關於我們願景、
領域和公司的起源

在驚奇世界中,參觀者進入他人的思想領域,以獲得
嶄新的觀點,進而對體驗進行修補的工作,也稱之為
「幻想工程」(imagineering),此概念為「想像力」
與「工程學」的結合。現今,我們將參考自身的發展
歷程來描述這些概念,而這恰好導向我們公司的誕生,
教育和企業都為我們的體驗設計願景提供了基礎。

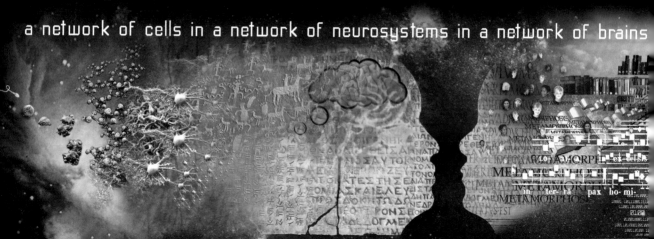

a network of cells in a network of neurosystems in a network of brains

een netwerk van cellen in een netwerk van zenuwstelsels in een netwerk van breine

關於網路哲學的互動牆。

人工智慧

本書的共同作者是在一九九○年結識，當時他們正在荷蘭烏特勒支大學研習人工智慧。人工智慧研究人類的知識過程並加以形塑，以便輸入電腦中，此舉讓機器能夠執行複雜的任務，例如下棋、翻譯和自動駕駛。拿到學位後，我們成為一名知識工程師，機器人科技、面部識別和自動語音識別技術的突破性進展，使人工智慧議題經常躍上新聞版面：這都是人工智慧的例證。機器早已開始顯現出智能的跡象，從而出現一台可以陪伴你、同時還能預測天氣的機器人，只是時間問題。如果你使用 Spotify 或經常使用 Google，那麼你就是在使用人工智慧，這就是為什麼這些平台可以向你推薦收聽歌曲，或者為你輸入的問題找到正確答案。人工智慧是一項研究領域，連結了心理學與科技。開始修習這門課程時，我們同時對科學和人文學科都感興趣，形式上該領域綜合了多個學科，是心理學、哲學、電腦科學、語言學和神經科學的混合體。課程中教導所有學科，對於興趣廣泛的年輕人來說，這裡就像是座大型的智能運動場。過程中，我們有機會嘗試修改系統，使系統顯現智能行為。學生的構成具有多樣性，當中包括技術夢想家、兼職哲學家和天才，講師的身分構成亦是如此。

人工智慧是一項研究領域，連結了心理學與科技。

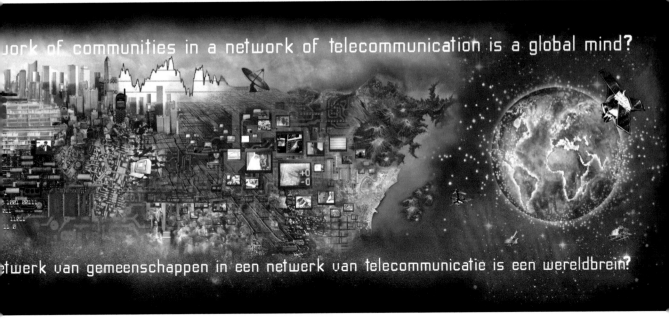

平行宇宙

由於我們是修習單學科的跨學科學生，所以他人對我們的印象可能是超學科：我們可以超越我們的講師。事實證明，每個學科都活在自己的思想領域裡，並積極維護此一思想領域。這些學科都聲稱自己是在客觀世界觀的偽裝下運作——畢竟這是科學的——但經過審慎檢視便會發現，他們都有自身觀察周遭世界的獨特方式。值得注意的是，這些學科都在教導我們同一主題的知識：即智慧。心理學家認為智慧本質上是人類的特徵，電腦科學家認為智慧歸結於電腦運算能力和演算法，而語言學家則試圖在語言的深層結構中尋找智慧，即使你已試圖找到真正的客觀，也可用不同的方式解釋同一現象。哲學講師透過指出人類認知能力與外部現實間的關係，來進一步加劇這場混亂。關於這個主題，哲學家已爭論了約有兩千五百年之久，卻始終不見有任何跡象顯示結論能夠服眾。對我們來說，要準確解釋智慧的產物（人類、動物或機器）如何體驗現實是很困難的一件事——此外，哲學家厭惡精確：他們喜歡告訴我們，你永遠無法確知自己是否與他人共享同一現實，而我們這些學生則試圖盡量理解所有不同觀點。

這些學科所採用的不同觀點教導我們，使我們對人類的集體思維產生一些了解，發現思想領域確實存在：即擁有自己語言、含義和邏輯規則的心理空間。我們還看見多學科的思想領域可以並行存在，就好像平行宇宙般，這些宇宙是由一群大腦共同思考創造出來，從而形成一片龐大的網路。這些領域由其成員積極維護，以保護這個網路免受外界干擾。這個過程主要為無意識，因此所有成員都擁有一致的世界觀，可以自動確認同領域人所持有的世界觀。令人驚訝的是，講師為我們提供豐富的見解，但他們試圖闡釋的卻是截然不同的內容。

多個思想領域可以並行存在，就好像平行宇宙一樣。

空中城堡

烏特勒支大學於一九九〇年舉辦活動，慶祝建校三百五十週年，藉此我們有機會介紹人工智慧這個科學領域。人工智慧將成為此次活動眾多展台的其中一個主題，他們允許我們設計並設立其中一個展台。我們構建了一部巨大的電腦，讓人們可以詢問關於人工智慧使用性及有利性等相關問題。機器並非真正的智慧：是我們躲在電腦內部，使用巨大的 Windows 螢幕來進行互動，並回答觀眾的問題。祕訣是以系統化的方式來闡明答案：人們無法確定自己是在與人還是機器進行溝通（在人工智慧中這稱為圖靈測試〔Turing Test〕）。這場問答遊戲引導出人工智慧的核心問題：電腦具有思考能力嗎？電腦擁有自由意志嗎？電腦擁有感受嗎？這些典型問題，一方面能讓聽者獲得極具學術性的答案，另一方面亦可獲得非常直覺性的答案，兩種回答我們都聽見了。從學生、研究人員到來訪的叔叔和阿姨、接待人員及保全人員，各式各樣的參觀者來到這裡分享他們的想法。事實證明，每個人都能夠與人工智慧溝通無礙。

人類與機器間的激烈辯論，讓我們的電腦成了一種流行物，這為我們上了一課，誠如上個章節所言：每個人都可以就抽象主題進行一場撼動人心的對話，重要的是陳述正確的故事。智能代表享受思考抽象概念的能力，但智能並不取決於你的學歷或智商，這個概念可能知易行難。大眾媒體時代凡事來去起落，遊戲規則是簡化訊息，最終表示你沒有挖掘出參觀者的創造力，如果你希望參觀者產生創意力，這件事必不可少。

人們發現這些會說話的電腦非常成功，從而也為我們帶來新的任務。當時要開發一個主題為聲音的展覽，便有人要求我們為此做出創造性貢獻，並為兒童建立一家化學實驗室。我們成立公司的宗旨，並非對未來存有任何雄心壯志，只是因為需要一個法律上的實體身分才能寄送發票。

為了表達我們產業的非計畫性性質，特意將公司命名為 Firma Luchtkasteel（空中城堡），Luchtkasteel 在荷蘭文的意思是空中城堡，即對現實一種想像上非現實的呈現。我們的核心活動——亦為商會註冊的必選項目——是「實現幻想中的飛行」。幻想中的飛行是一種不真實的概念、是一個放在心中的概念，但通常永遠無法化作現實，但這就是我們在當地商會和黃頁上正式列出的公司名稱。

奇蹟

然後最令我們感到驚訝的是，開始有更多的客戶與我們聯繫。大型組織要求我們針對他們所遭遇的一些問題提供顧問服務，範疇跨越組織事務、房地產開發到行銷和教育，這僅是列舉數例。這些問題的定義通常不算嚴格，卻是客戶致電給我們的原因，因為根本沒有人可以協助處理這些問題。

我們為一個市政當局的教育政策提供諮詢，沒有建議成立科技或工業科學中心，而是提出成立人文科學中心的構想，為荷蘭心臟基金會設置移動拖車，並為荷蘭鐵路公司組織了轉型活動。所有案例中都有問題尚待解決，需要由我們思考出一個創造性的解決方案，並開始設計各種工具來加以實現。

我們這家年輕的公司，除了提供空中城堡和幻想飛行之外，別無其他長處，卻剛好能滿足客戶的需求。

身為局外人，我們能夠看出其他組織無法看見的解決方案，導致我們不僅擁有客戶，甚至還擁有許多滿意的顧客。公司的開放性質就像一張空白畫布，他人可以在這張畫布上表達自己的思想領域，這正是想像輪廓開始浮現的時候。

就像空中城堡公司取得最初的成功一樣，我們獲得我們所共享知識領域的創見：思想領域的概念出現在群體中，然後由這些群體積極維護，顯然可以透過引介新觀點來更新這些思想領域，那即是我們公司的業務內容。我們是可以提供新觀點的局外人，但局內或局外的真正含義又是什麼？顯然思想領域與超越該領域外的區域之間存在界限。身在領域中的人看不見這條界線，但是局外人則可洞悉。此外，局外人也相對容易打破界線，讓具有創意的新想法進入。

神奇未知

事實證明，這個想法不僅適用於個人，也適用於人群。人們創造了自己的思想領域，認為這就是「真的」現實。新的體驗將在所有過去生活經驗的背景下運行，據此你所感知的世界隨之成形、精煉並擴展。新的跡象、新的政治思想，抑或 Spotify 上的新歌在某方面顯得新奇，另一方面卻又很熟悉。Spotify 使用人工智慧來審慎評估哪首歌會讓聽者耳目一新。所謂的學習，無非是讓新資訊適應自身的參考架構，並據此進行些微的擴展。

就像集體經驗一樣，個人經驗有其限制，我們往往看不清自己的局限，但是局限仍然存在。每當有新事物令你感到驚奇，這點就變得顯而易見，新的口味、新的歌曲、新的人們和新的想法不斷展示，有一個無窮無盡的世界亟待探索，我們有時會將其稱之為「神奇未知」（Fantastic Unknown）。之所以「未知」，是因為我們對此並不熟悉；之所以「神奇」，則是因為意識到自己被神祕包圍，是件振奮人心的事。對你而言，這世上可能有無數的未知事物。

綜上所述，這種洞察力產生了一個知覺世界的模型，這個模型簡而易懂、看似單純。我們提出的所有個人想法和觀點若在範圍內：即屬已知；而範圍外則是我們未知之事：即神奇未知。

學習代表你能擴大這個範圍，體驗設計涉及試驗和嘗試，同時部署可以擴展自身局限性的任何科技、驚喜、探索、遊戲、懷疑、實驗、品味、驚奇、嘗試和修補性質的各種體驗，皆占據知與無知間的中間地帶。

鼓勵人們擴大思維，成為我們公司的核心業務。結合我們在人工智慧方面獲得的教育，認為這是項令人興奮的新挑戰。我們成立的公司為我們提供創造性的實驗，而我們的學位則證實了非傳統觀點。離開大學後，我們兩人都無法真正定義自己拿到的是什麼學位，現在我們正式上稱為想像工程師，但實際上則是想像力專家，自稱構想工程師或想像者將是更適合的稱呼。儘管頭銜如此模糊，市場又如此不明確，但我們仍感覺自己身處在一個尚未開發卻潛力無窮的資源上，擁有足夠多的客戶讓我們認真考慮以這個行業為生。在一九九○年代末，決心冒險一試。

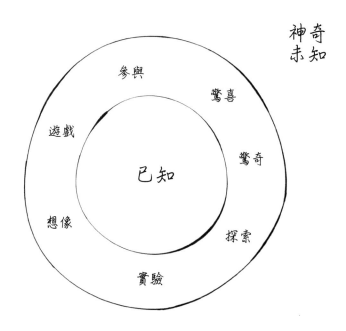

創造力生物學

本書所傳播的願景基於心理學，且源於生物學，畢竟人類只不過是具有思考能力的動物。

心理學的生物學基礎於一九八〇年代，由兩名智利人溫貝托·馬圖拉納（Humberto Maturana）和弗朗西斯科·瓦雷拉（Francisco Varela）奠定。他們將心理學類比於生命，只要是生物，無論是變形蟲，還是人類，都會與其環境建立複雜關係。馬圖拉納和瓦雷拉相信此種關係的功能（即生命的功能），在個體願意的前提下，是為了要不斷重新建立關係，這說法聽來可能有些複雜，事實上也確實如此。正如他們的看法，生命的特徵在於自我組織：如果某物能夠維持自體生命，並為了維生目的去運用環境中的物質，這就能定義為生物。他們將此概念稱之為「自生系統論」（autopoiesis），直至今日該論點已成為生命最好的定義之一。自我組織適用於代謝過程及由代謝過程所產生的所有過程，包括人類心理。作者認為我們的世界觀具有生物學功能：這是一種在不斷變遷環境中優化生存機會的方式，從這個角度來看，我們在上一章中描述的知覺世界並非一成不變，而是會基於新觀點不斷再行創造。

這裡有三個隱藏但相當重要的必然結果。首先，所有人根本上都擁有徹底相異的個人知覺世界，這些世界是我們私自構建出來的，因此永遠無法分享完全相同的體驗，因為我們擁有各自的身體和不同的生命歷程。第二個必然結果是事態並非如此極端，因為在生物學的意義上，所有人的身體和生命都非常相似。第三個必然結果是我們都代表永久性的創造力！每個人都在持續創造自身的知覺世界，並在知覺世界納入由周遭環境中獲得的所有印象。由於所有印象共同形成了一幅相當連貫的畫面，而這個畫面並無太大變化，因此我們可能不會留意到，但是確實發生。

在提供體驗方面，這三種見解可能非常有幫助。第一種見解告訴你，採取籠統方法可能帶來的危機；第二種見解表明，我們都具有程度上的共同點；第三種見解闡明，你的驚奇世界將在本質上把參觀者變成創造者。

修補

人們經常竊笑我們公司的名字叫做空中城堡，而修補匠這個名稱也讓許多人聞而挑眉。這個名字所指稱的吉普賽人，並非總是享有明星光環，與體面的手工藝相比，修補匠的作品通常被視為品質低劣，並非是什麼體面的技術。那麼為什麼要冒險選擇這個名稱呢？尤其當你試圖擺脫自己幻想的形象，一切才剛開始，你工作的時代並不太欣賞相對性。

原因是我們認為將某種非常規方式與自身連結，算是一種恰當的比喻，此外修補也擁有更為光榮的根源：人們也稱愛迪生和特斯拉這樣有遠見的發明家為修補匠，儘管他們的工作方式類似修補匠，但這些人絕不笨拙或低等，他們開拓性的輝煌成就，促成了無數創新。

當你將修補程序的概念應用於人類思想時，其意涵也將發生些微變化：這近乎於白日夢的世界，先取材自幻想，再看看是否可將之轉換為現實世界，這感覺起來很自由也很恰當。時至今日，歷史中的修補匠已經追趕上我們：全世界都有專門從事想像修補工藝的修補工作室，出自各學科的人們已發現不需事前審慎釐清所有問題，透過簡單試錯，反而更容易找到解決方案，迭代法仍是我們工作方式中重要的構成部分，此方法將在第四部分詳細闡釋。

最關鍵且最令我們感到驚訝的是，專門的試錯會議是學習如何完成事項的高效方式！如果這些吉普賽人知道的話，他們會為之驕傲……

幻想工程

除了公司的名稱外，還有我們的副標題：幻想工程。儘管花了不少時間閉門思考，但事實證明，此一概念已經由二次世界大戰中一家美國鋁生產商引進。你可能沒有預見到，但這家公司與我們公司有相同的意圖：將想像力轉變成一種工程技術，然而正是華特‧迪士尼，才讓這個名詞大鳴大放。迪士尼認為這是他事業的核心，尤其是在一九五○年代，當時迪士尼的業務主要仍是關於有遠見的偉大計畫，例如未來世界（Epcot）。而後的幾十年，未來世界與迪士尼的天賦緊密連結，讓參觀者深陷於魔幻、故事和奇觀所構築的世界中，同時體現在大螢幕上，以及其所持續擴張的遊樂園中。迪士尼的主要優勢在於以想像力為主導，但因設計得太完美，讓魔法變成了現實。他的天賦從過去到現在仍是整個世代幻想的泉源。在二十一世紀的歐洲，幻想工程的呈現方式略有不同，心理影響和社會相關性愈形重要，現在的人們較不強調創造現實世界，而是更傾向於觸發想像力的無形方式，同時也更加注重誘發積極的變化和參與。

> 「**想像力是一種能夠看見未存事物的能力，對於產生新秩序來說至關重要。〔……〕幻想工程是一種設計方法，旨在透過設計出一項簡單積極的邀請來創造出相關性，方式是參加集體運動。**」
>
> ― 黛安‧尼斯（Diane Nijs）

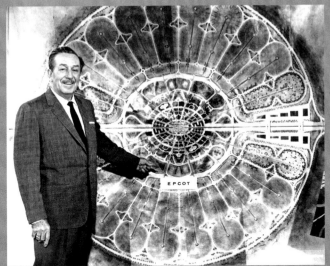

修補匠構想工程師

一九九七年我們租用了第一處辦公空間,在星期一早晨滿懷興奮地開始營運,充滿一種企業家的渴望。那時我們倆年近三十。當年是網際網路發展的早期階段,所以我們認為是時候創立一個網站。然後開始尋找新的公司名稱,因為空中城堡聽起來太像學生企業,且「實現幻想中的飛行」無法傳達我們尋求的合法性,但我們確實又想保持怪奇的本色。我們以嶄新的方式、空白的畫布、專業的局外人身分來定義自身,我們想到「修補匠」這個名詞。這個詞是用來形容吉普賽人會在城市和村莊四處遊蕩,打一些當地人不願做的零工,他們聽來就像我們想要成為的局外人。此外,「進行修補」其實是一個動詞,表示試圖隨意修復或改善某些事物,這個詞彙完美描述了我們從事的工作。於是,修補匠構想工程師成為我們公司的新名稱,然後便沿用至今。

靈感公司

修補匠的目標是激發人們擴展自己的知覺世界,你可以稱我們為創意公司,但稱之為靈感公司則更加精確。我們著眼於激發並戲弄個人和群體的感知極限,我們激發好奇心而非轉換知識,我們所要構建的環境是現實的增強版本。在這樣的空間中走動會自動激起你的好奇心,然後我們運用驚喜感、意想不到的轉折和啟發人心的時刻來填滿這個世界,那裡是愛麗絲之外的所有人都能前去漫遊的仙境,能使人們進入獲取新想法並分享創意的氛圍當中。

我們激發好奇心而非轉換知識。

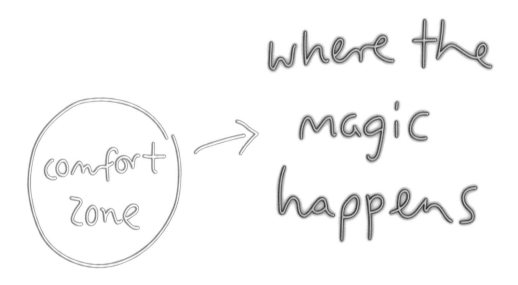

舒適圈　魔法發生之處

今日

提及思想領域：成立一家真正的公司幾年後，體驗經濟現象開始流行，這主要歸功於 B‧喬瑟夫‧派恩（B. Joseph Pine II）及大衛‧H‧吉莫爾（David H. Gilmore）撰寫的一本革命性著作：《體驗經濟時代：工作是劇場，每種產業都是舞台》（The Experience Economy: Work is Theatre & Every Business a Stage），此書於一九九九年出版。這本書不僅為我們提供語言來表達身為構想工程師所做的事，而且還提供經濟誘因與市場開端：即那些尋求將自身使命轉化為體驗中心的組織。在後文中，我們將與作者交談。令我們驚訝的是，發現自己身處在一個快速增長的市場中，這個市場如雨後春筍般湧現。這就好比在公園裡安靜地野餐，卻在突然間意識到自己身處節慶慶典中。

最終我們決定專注於建立體驗中心以傳播創意。我們的客戶包括希望吸引新受眾的博物館、尋求任務明確的公司，還有希望與公民和試圖改變世界的遠見人士強化關係的政府。為什麼這些有著截然不同背景的組織都受到空間傳達所吸引，以及為什麼在當今這個數位空間環繞的時代這種傳達形式正在興起，以上是我們試圖回答的兩個問題，這個領域正處於開拓階段。

為了滿足不斷增長的需求和專案規模的增長，許多專業創意人士加入了我們：空間、平面和影音設計師、敘事人員和製作人，他們能夠將所有設計轉型為產品。現今這群人在跨學科的框架中共同努力，為廣大的受眾創造體驗。即便到了二〇一八年，這仍是一項開創性工作。現在我們的團隊已達四十人，有許多組織到我們這裡尋求新穎、創新又誠實的方式與受眾溝通。我們在短時間內涉足他們的領域，並試圖提出過往不曾執行過的創意。

這樣的工作歷程已過了二十七個年頭，但我們仍努力保持初學者的思維。

這項工作的妙處在於，我們可以順應時代的最新潮流：永續性、媒體科技、療癒環境和安全性，都只是我們現階段處理主題中的一小部分，還有奈米科技、藝術史、啤酒、峇厘島和工業史等等，明年情況又會截然不同。人們有時會問，持續學習新主題是否使我們黔驢技窮，事實上效應正好相反，這項工作讓我們充滿活力，因為發現人們在世界各地是如何致力於各種充滿驚奇的新事物，是件令人興奮之事。

當然，我們並非該產業中唯一的耕耘者：體驗設計已成為一項真正的職業，世界各地出現各種機構，尤其是科技大學和藝術學院，每年都會培養出一大批畢業生，發現創造出奇妙新工具的新公司：虛擬現實、機器人學、光雕投影、媒體裝置、區塊鏈和資料視覺化應用程式等，正以驚人的速度從實驗室階段進入市場，這使我們能夠以極其快速的方式接觸新資源。在這個面向上，現在是成立公司的好時機。

所有變化性都隱藏一種獨特持久的因素以提供結構性概念：即參觀者並不在意媒體科技、建築物或接觸點，他們想要做的只是在一、兩個鐘頭裡參與一個感興趣的主題。如果你持續專注於此，那麼這裡的複雜性將變得簡單又富吸引力。現在我們不僅知道有可能顛覆參觀者的世界，同時也知道要如何做到這一點，這即是下一章的內容。

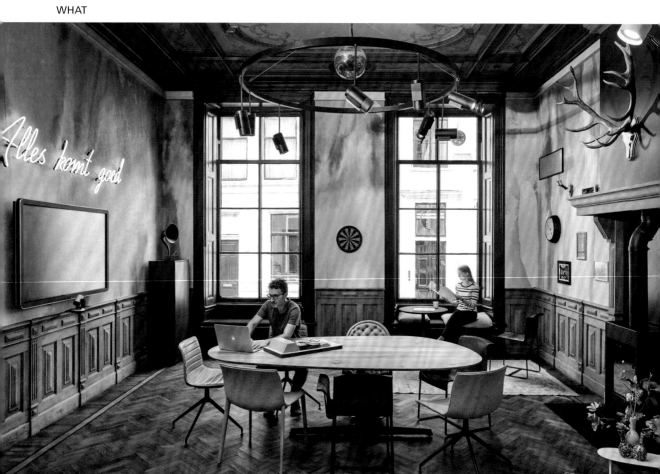

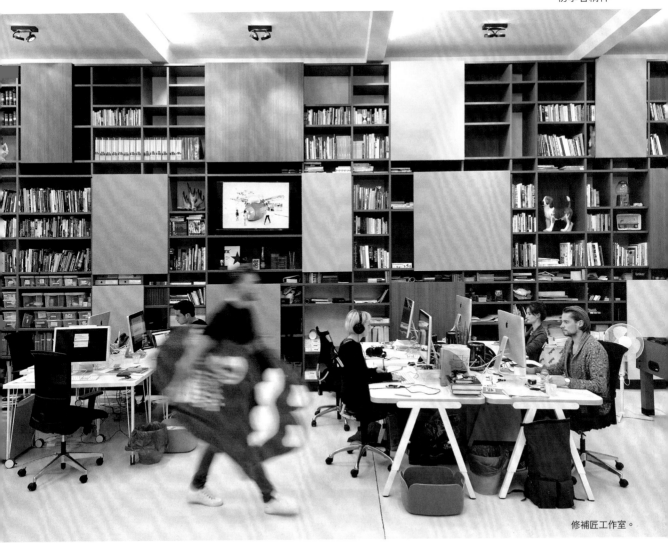

修補匠工作室。

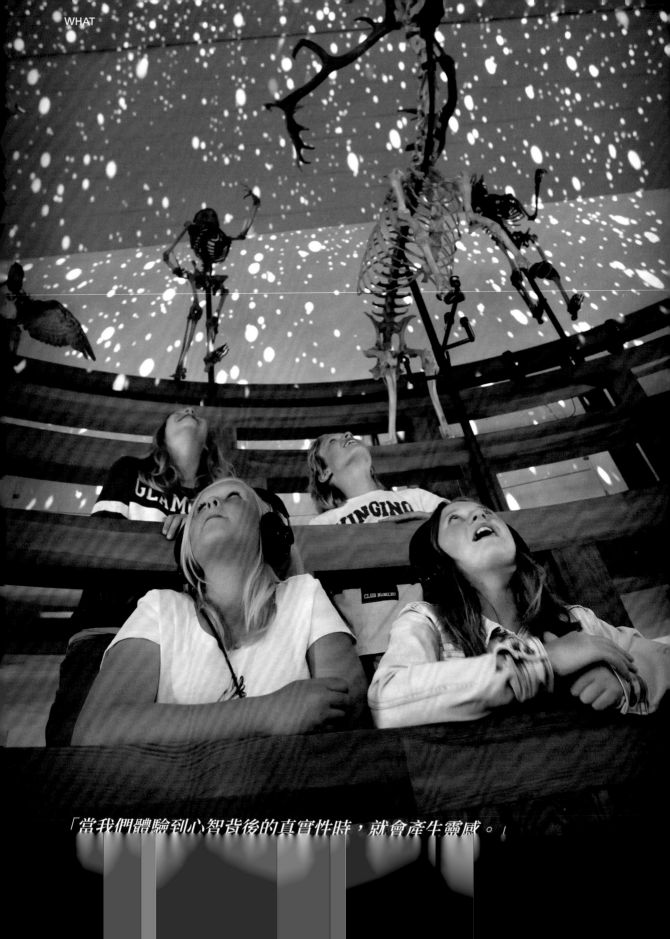

「當我們體驗到心智背後的真實性時，就會產生靈感。」

1.4
驚奇時刻

——

靈感是體驗設計的
核心要素

當你進入一個執行正確的驚奇世界，會感受到一種幾
乎是身體覺知，能夠喚醒你的熱情：這即是驚奇時刻。
這些時刻有其定向，也是任何一次參觀旅程的亮點，
所有的元素都恰好圍繞著驚奇時刻排列聚集，驚奇時
刻意在吸引參觀者對新觀點敞開心胸，倘若你希望在
短時間內轉化豐富並具備差異性的故事時，運用驚奇
時刻是完美的選擇。本章將介紹如何創造這些時刻，
並利用這些時刻來發揮自己的優勢。

靈感

自從開始從事這項工作以來，我們與「靈感」一詞就產生了愛恨交織的關係。你可以將其視為我們工作的核心特質，但與此同時靈感反倒變得難以捉摸。簡言之，如果一個空間試圖激發參觀者的靈感，那麼我們便完成了使命，但這表示什麼，所有主題都能激發靈感嗎？靈感是否是某種生命的補給，有些人需要體驗，而有些人則不需要？或者靈感是人類存在的重要核心：是我們早上起床、夜間上床睡覺的原因？想像一下缺乏靈感的生活，或者在商業世界中缺乏靈感的品牌或故事，根本無法引起共鳴。

我們的書《理想主義者指南》（*Handboek voor Hemelbestormers*）在十年前問世，其中包含一篇以靈感為主題的怪奇文章。一位遊樂園總監寄來一封批評信，表示非常欣賞這本書，但他認為我們試圖透過分析和研究來探究靈感的本質，這點完全是錯誤的。他認為不應該思索靈感，更別提為靈感制定祕訣了。儘管如此，這本書是我們的第二次嘗試，畢竟在充斥新聞快報、日記氾濫、目標受眾亟欲尋找意義的嚴酷世界中，靈感是不可或缺的要素，如果我們能找到一個可在日常世界中維持的定義，那麼也許可以為遊樂園總監及所有驚奇世界中的專業創作者提供協助。

靈感（inspiration）一詞的詞源，指的是呼吸一口空氣：spirare 是拉丁文動詞，意為呼吸。當你指稱某人充滿靈感（inspiring）時，是指他們有能力將生命或靈魂透過呼吸傳遞給他人，該定義與我們在上一章以圖表說明的介紹相符。構想工程師的工作是顛覆人的知覺世界，讓清新的微風吹過，這與我們的日常經驗相當：當你受到靈感啟發，會感到煥然一新又快樂開朗，這些時刻通常發生在轉瞬之間，卻非常寶貴。

> 構想工程師的工作是顛覆人的知覺世界，
> 讓清新的微風吹過。

驚奇時刻

這種擴展性經驗放諸四海皆準。當你意識到一個想法的力量時，就會有種洞察力、理解力和喜悅感突然湧入；當你看見美麗的事物，會有一種充滿活力的感覺；抑或當你認識一個特別的人時，也會湧現一種連結感。增強的知覺狀態是這些體驗的一項特徵：能使你看見一開始忽視的連結、關係和意義，或者根本就不會留意到。我們的日常思維更常集中在辨認差異，而非辨認連結，所以當受到靈感的啟發，你的注意力會提升至更高層次；你會體驗到構成對立基礎的相關性，並且有能力發掘新的意義層次。驚奇世界目標在於將人們傳輸到這個更高的狀態，這涉及我們已經描述過的所有體驗，但是在此種情況下不會自發性發生，而是經由意識自覺性主導。

自然與人造的驚奇時刻有所不同。生命中的許多愉悅時刻都在逝去，而我們幾乎不曾留意到，通常也不會將之運用於更高目的。一段愉快的談話、一部優美的電影、一個甜美的手勢：所有這些都是自然時間流逝的一部分，如果一切順利，你將可在相對頻繁的狀態下體驗到這些時刻。在驚奇世界中，這些體驗確實服膺於更高目的：主辦單位希望你喜愛他們嘗試述說的故事，當中產生的愉悅感並非刻意想讓你眼花撩亂，其目的反倒是意圖喚醒，並為你提供令人讚嘆的體驗，希望你會在很長一段時間內記住這個體驗。我們一直在尋求一種產生火花的方式，這些火花是由相關主題所引起，倘若我們能成功達到目的，那麼參觀者不僅會受到靈感的啟發，還會受到特定想法的啟發。

三種至高美德

如何使一個主題充滿靈感上的啟發性？由於我們尋求的是一個適用於所有主題的答案，因此很容易迷失在這個問題中。因此我們可以將之視為一種普遍框架加以運用，幸運的是我們採用了古老哲學中的強大工具：柏拉圖的理型論（Theory of Ideas），過去兩千五百年中一直統治哲學領域。他提出一件思想必須具備三種特質，才能使這個思想具有吸引力：思想必須訴諸美、真實與益處。根據柏拉圖的說法，這些美德屬於人類思想領域的更高層面，能「促使我們繼續為善，尋找真正的知識並尋求真美」。

陳義甚高不是嗎？如果我們設法恰當表達出主題的美、真實和益處等面向，這顯然會激發出撼動人心的創意。

原則上你可以在任何主題或故事中找到美、真實與益處。美代表外觀：外觀是否吸引人、是否賞心悅目，或者具有吸引力？真實代表故事的真誠性：是否在所有面向都真實？益處代表故事的價值：對我們有什麼意義？對我們有什麼好處？大多數好的創意和可執行的故事中都能夠找到這三項特質。

「為了使人們感動，你不僅要傳達一個想法，
還必須誘發出想法之外的感受。
〔……〕感受擴展了我們的身分和本質。」

── 傑森・席爾瓦（Jason Silva）

體驗層次

靈魂

思想

心靈

身體

美、真實與益處可能屬於思想品質,但是你要如何轉化為體驗呢?幸運的是我們可以參考人類的四種體驗層次:身體、思想、心靈和靈魂。這種四重分組在全世界的文化中都可找到,並且很容易自行驗證。身體代表感知能力,思想由我們的思維組成,心靈與我們的情緒息息相關,靈魂則代表一種價值觀和目的。

靈感會發生在這些層面上。當人們受到啟發,會有一股能量湧進身體,我們在腦中清晰辨明,一股美好的感覺則充盈我們的心靈,由靈魂促使我們做出正確行動。有時你只會接收到其中一種感覺,其他時候這四種感覺卻同時發生。這些普世特質的自由流動創造出靈感,我們開放並更加自由地體驗周遭世界。靈感是自由的視角,當人們受到靈感啟發時會生氣勃發,而影響靈感的主題也會蓬勃發展;其影響力和吸引力會不斷增長。

靈感是自由的視角,當人們在受到靈感啟發時會生氣勃發,而影響他們的靈感主題也會蓬勃發展;其影響力和吸引力會不斷增長。

簡言之,你可以看出確實有一種普遍的靈感祕訣:唯一要做的就是使你的空間美麗、有趣、感人且深具意義。

如果驚奇世界以適當比例涵蓋這些特質,便能鼓勵參觀者參與該主題,此時驚奇時刻已垂手可及。

身體

身體指涉的是會刺激感官的一切，可能是一棟頗具美感的建築或一首優美的音樂。體驗設計中該外部的構成要素最為優先，空間環境中很容易引導，因為幾乎所有受眾的感官都可激發：身歷其境是驚奇世界中的王牌，一進入空間你就應該能夠感知到主題，參觀者不必立即了解，但是所見所聞應該讓他們有所投入，本質上你正在展示主題的吸引力。

該主題如何吸引感官？

思想

思想關乎於內容或敘事，內容關於什麼？是否有趣？我正接受挑戰嗎？挑戰人們的思想是關鍵，因為當人們面對新資訊時會帶有批判性。我們生存在一個總是資訊過載的世界中，這就是為什麼現在多數人都能在幾秒鐘內判定哪些資訊具有價值的原因。沉湎在一個問題上的時間太長，將錯失參觀者的注意力。訣竅是透過激發人們情感的方式來傳達故事，最好具備多層次，以便你的參觀者可透過許多方式來接觸故事。

該主題有什麼有趣之處？

心靈

心靈使故事具有感動性，心靈知道如何撥動正確的心弦，展覽看起來可能很吸引人又非常有趣，可以解決一個主要問題，但仍無法打動你，往往情感面向才能擊中人內心的要害，重新定義你與未定主題的關係。驚奇世界非常適合個人接觸，由於其體驗性質，運用地點與單獨使用文字或圖像相較起來更能傳遞感受。主辦單位能支配各種渠道與參觀者建立連結，保持真實性及隨真實而來的一切非常重要，與其僅是敘述故事，不如展現你的坦然和誠實，如此更能建立連結。

是什麼要素令參觀者感動，我們如何才能這個要素具有感動性？

靈魂

靈魂是最後一個層次，與個人觀點的相關性有關。靈魂應該創造一種目的感，並促使人們去做正確的事，問題是：他們是否覺得這是一個可以幫助他們獲取正向信念的工具？靈魂最初代表故事的道德面，過去的時代中，驚奇世界包含各種美好生活的指導方針；現今我們可以自行決定什麼為好、什麼不好；雖然獲得很多自由和自治的權利，但這並沒有讓事情變得更加容易，因為所有人都必須找到最適合自己的生活，從而導致一項龐大的需求產生，人們開始尋求有意義的生活體驗。驚奇世界包含一小部分的解答，重要的是參觀者意識到他們的體驗是更大整體的一部分。

為什麼這個主題對組織和參觀者都具有意義？

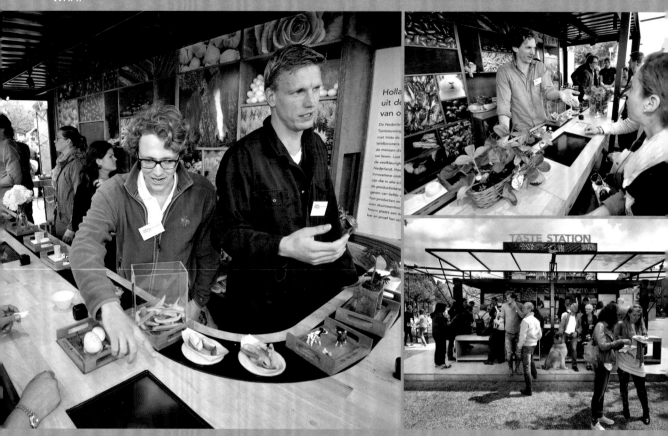

case 嘗味站

有一個極佳的案例實踐了體驗四層次。那是輛在荷蘭巡迴數年的簡單餐車，餐車旨在加強農民與消費者之間的關係，這是體驗設計最純粹的形式。

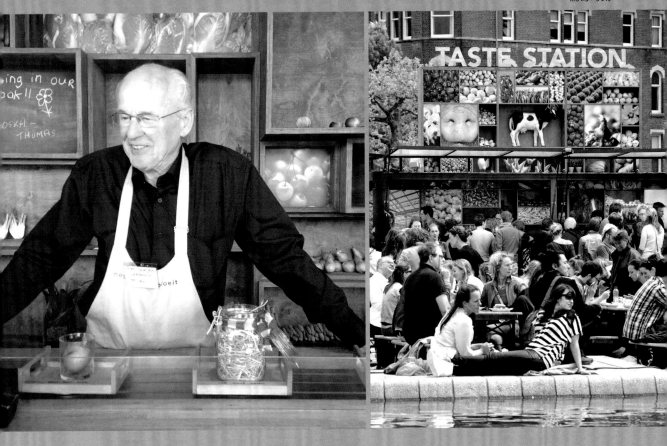

農民和商業性菜農的承諾、他們對自身職業的熱情，以及高品質的產品，都能讓他們贏得更多關注，而這正是他們的督導聯盟派遣這輛嘗味站在荷蘭與德國巡迴數年的原因。圖片展示的是停放於阿姆斯特丹市中心的餐吧。

每次巡迴農民都會自己經營餐吧，如此才能與平時不會和他們接觸的城市居民認識碰面，這種直接的人際交往——不與專業的侍者應對，而是與對他們農產品充滿熱情的真實人們接觸——而有過無數次真實的面對面機會。心靈層次是否達標？已確認。

圖片顯示的是觀眾面前的迴轉壽司吧，但這個迴轉壽司吧上並沒有擺滿魚類，而是擺滿自種自植的荷蘭美食。他們是在酒吧後方的廚房裡備餐，並附有食譜，這樣人們也能在家中做出同樣的料理。感官得到真實的享受，吸引人的菜餚又色香味俱全。身體層次是否達標？已確認。

最後這些料理還有另一項特色，每道菜中都包含一個晶片，這片晶片能啟動一支影片，影片播放農民生活的某一天。拿起盤子，然後放在平板檯面上，會播放一分鐘的影片，概述農事本質，這是我們執行思想層次的方式。

然而真正的結果是，嘗味站傳達的中心訊息：這代表荷蘭的農業，是我們享受並驕傲的產業。過程中所得到靈魂層次上的認知，是此次造訪帶來最持久的效應，因為它揭示了人們生活深度的實質意義。

「我們在光明中成長，但在黑暗中蛻變。」

—威爾伯特・阿利克斯（Wilbert Alix）

1.5
驚奇圈

平衡的魔法
與舒適的藝術

驚奇世界不僅包含驚奇時刻，本章還揭示了一種隱藏力量，這種力量與靈感背道而馳，但卻具有同等的影響力。之所以將這種力量隱藏起來，是因為人們和組織不喜歡彰顯出這一面。但如果對此抱持漠視態度，最終結果可能會不利於你。倘若你設法平衡這兩種力量，那留下的只有驚奇圈：即高效體驗設計的競賽場。

艱難的一課

光是靈感還不足以贏得參觀者的心，對於任何在設計公司工作的人來說，我們將要敘述的內容都相當常見，且容易識別。

一名潛在客戶邀請我們，針對體驗中心的設計創建進行提案，當然這是一次提案競賽，因此其他設計公司也將提出他們的作品，這些提案包括你想要進行的大致構想，並附上一份財務建議。

主題很有趣，預算合適，客戶簡報會議進展順利，彼此似乎一拍即合！客戶簡報內容清晰明確又啟發人心，內容也提供目標受眾和客戶首選的傳達策略等各種提案線索。

好了，那我們就開始進行提案準備吧！在分析過主題，並確認了預期的參觀者後，在工作室中執行專案。當然我們深入該專案的核心，進行擴展，並提出一趟有壯觀結尾的互動之旅。我們的圖像高手將創意轉化為附有動畫、音效等奇妙視覺效果的故事腳本，確信自己已勝券在握，尤其在提案過程中看見我們未來的客戶面露喜色。

他們告訴我們，會在一週內以電話告知，他們最終選擇了哪間公司。但一週卻變成了三週。星期五下午，我們接到電話，隨即明白這顯然是個壞消息：

「我就直話直說了：你們的提案沒有通過，這是個非常困難的決定，也就是為何我們耗費了這麼長的時間遲遲無法做出決定。必須說你們的提案是我們的最愛，不過……」

接著出現一長串各式各樣的原因,其中一個原因在保羅·賽門(Paul Simon)的歌曲《離開所愛的五十種方法》(50 Ways to Leave Your Lover)中永垂不朽(歌詞:從後門溜走吧,傑克/想一個新計畫,史坦/不必含糊其詞,羅伊/跳上巴士,古斯,毋須再多言……)。這怎麼可能?我們不是詳細提報了所有內容嗎?我們競爭對手的提案真的比較好嗎?當一年後我們檢視這項專案的最終執行成果時,事實證明並非如此。客戶原始簡報中包含的大量理想無處可尋,是建構過程中出了什麼問題嗎?還是發生了其他事?

我們必須誠實地承認,過去在我們眼中,對那些沒有兌現自己原始簡報內容的客戶會感到非常不悅,而且我們嫉妒我們的競爭對手,因為他們比我們更能扮演好狡獪業務員的角色(這當然是我們與對手間唯一的區別!)。我們向宇宙吶喊,那次提案讓我們的努力血本無歸,一切都太不公平了!

現實生活中,事情並沒有那麼按部就班。由於我們滿腔熱血,認為客戶只會選擇最具靈感啟發性的提案,但檯面上不是只有一種考量。這些考量可能無助於簡報,但是當到了需要就大筆支出做出決策時,這些考量就變得顯而易見。這裡的教訓是:這與金錢無關,而是關於組織不願透露卻清楚存在的潛原則。

客戶的利益必定與他們的利益一致。他們也可能會感到困惑,質疑為何無法吸引人們前來參觀,並且正在努力實現此一目標。你可以擁有全世界最好的地點,設定最激動人心的提議,擁有最好的信念——但人們卻仍不願涉足你的場地。顯然這一切還不夠,靈感會遇上逆流,這點同樣值得關切。

魔法和舒適

你可能會認為，驚奇世界中豐富的創造力和熱情永遠都是件好事：這種特質愈多愈好。我們都知道創意魔法只發生在舒適圈以外的情況，就是個明證。關於這點，儘管本質上正確，但當中有一項重要限制。這些反作用力是普世人類對安全和信任感的需求，當你設法在適當範圍內激發人們的想像力時，也會激發靈感。但如果沒有充分刺激，靈感將停留在舒適圈；但如果過度刺激，靈感將很快陷入不適圈，此時靈感會變成一種不適的刺激。我們明白每個人都喜歡往前走幾步，但沒人喜歡一次走十步，這沒什麼好驚訝的，稱之為「舒適圈」合情合理。

舒適圈，不僅與我們的日常生活背景相關，也與我們看待這個世界的方式有關，試想：徹底顛覆世界這件事聽來讓人感到不適，對嗎？稍微舒展你的舒適圈，感覺是種很好的挑戰，但若伸展太多，就會令人感到困惑或厭煩。去從事一件過度刺激的事，會使事情本身變得令人恐懼；但是太過熟悉則又顯得無趣。在此我們可以學到一課，那就是有效的靈感並非改變所有的做事方式，而是去體驗一種自由無拘的熟悉感，使知覺世界些微擴大。當我們創建驚奇世界時，信任感和舒適感這樣的特質或許並非首要考慮，但如果要讓目標受眾接受驚奇世界，這些特質就變得至關重要了。

靈感是去體驗一種自由無拘的熟悉感。

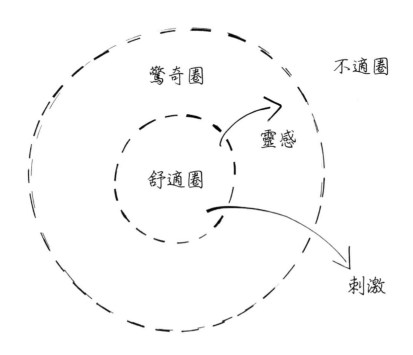

驚奇圈

請牢記一項非常簡單的規則：好的概念能結合引導和靈感，你的計畫愈有創新性，就愈需要努力靠舒適感讓計畫保持平衡；你的體驗愈令人興奮，就愈需要專注於敘事的實事求是。你可以選擇逐步將你的體驗推向高潮，誘使人們加入你的靈感之旅；但你也可以選擇自己先跳下去，事後再透過與參觀者所知世界建立連結，使之放下戒心。拿捏平衡是很重要的，既適用於你與客戶的關係，也適用於精心指引的參觀者體驗，這反映了人際關係的本質：你在乎我的舒適感，相對的，對你的主題我也會更有興趣。

體驗設計不是一種自主的藝術形式，表達的自由比有意義的傳達更加重要。體驗設計是達到目的的一種手段，同時試圖形塑一個背景故事，唯有敘事正確傳達時方能成功。藝術既可以原貌示人，也可與世隔絕，同時亦可視為一種美好主題，能以多種方式吸引人們，讓受眾能夠發現並欣賞藝術的表述及意涵，從而將舒適和魔法連結在一起。失去了靈感，就算理解透徹也會失去魔法；失去了引導，就算靈感源源不絕，也會失去舒適感。驚奇圈是靈感和引導呈現完美平衡的區域。

驚奇圈是靈感和引導呈現完美平衡的區域。

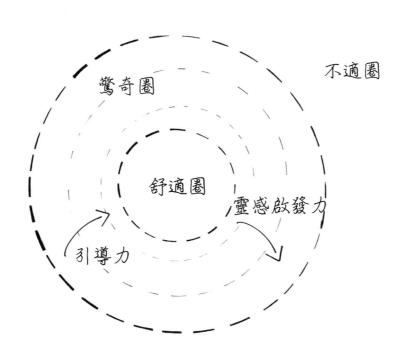

更高狀態和共同基礎

我們可以看出舒適和魔法間的移動狀態,是一種連續動作,會將你帶入不同的狀態,從一種狀態轉變成另一種狀態,需要改變精力和專注力,這受到兩種力量的影響:一種是將人們吸引到更高狀態的靈感啟發力,一種是將人們引導至更趨近共同基礎的引導力。我們不斷在經歷這些狀態,即使在做日常事務時也是如此。每當遭遇挑戰,我們都會在事後感覺自己需要放鬆。另一方面,當事情變得太可預測,又想出發去尋找新的冒險。但是你要如何讓這個狀態有效發生呢?我們發現在設計驚奇世界時有三種主要的傳達方式,這三種都以不同的方法發揮靈感及引導的力量,並產生不同的心智狀態,藝術仰賴於找到這些方式的平衡組合,並了解如何及何時應用當中的每一種方法。

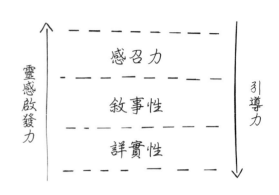

HUMID TROPICS

詳實性方式

如果你認為參觀者需要的是引導,我們建議你使用詳實性方式,審慎引導參觀者的印象。這主要包括透過共同基礎漸次傳達你的訊息,以便將新事物慢慢介紹給對方。冷靜務實的方式能贏得信任和理解,這表示人們將變得更加開放包容。這個方式的範例包括說明性文字、解釋性敘事、資訊圖表和視覺概述,其他還有互動式裝置,其中參觀者對自我行為的反應,讓他們能自行決定參與的深度。讓參觀者有控制全局的感覺,並產生對常識的連結,對此種方式的成功與否,至關重要。

資訊代表了引導的能力。

敘事性方式

敘事性方式通常是驚奇世界的骨幹，因為你試圖以連貫的方式傳達背景故事。說故事的歷史源遠流長，是最有效的傳達方式之一，表達和含義自然是密不可分。驚奇世界中的故事有各種形式和規模，然後透過各種媒體進行敘述：文字、聲音、影音素材和圖像，這些媒體綜合在一起，應能形成一幅更大的圖像，能將單獨的構成部分連結到更大的整體。每一種好的敘事都應包含吊人胃口的懸疑性，懸疑性能使參觀者在重點區和休緩區這兩種階段之間移動。敘事性方式的優點在於，可以毫不費力將參觀者從共同基礎轉移到更高狀態，然後再次回歸。

資訊代表了引導的能力。

感召力方式

感召力方式主要是為了激發靈感：在參觀者的心中喚起形象。感召力方式包括大創意、代表性形式和驚喜創造。所有的表達方式都會引發一種特定的心理狀態，讓你以嶄新的目光看待：這個方式能將你帶入更高狀態。倘若你想激發受眾或鼓勵其敞開心胸，這個方式可能會很受用。感召力方式的優點在於，允許個人詮釋，以便產生靈感和參與度。而與純藝術風格不同，就在即便可憑直覺理解，這個方式也試圖感召清楚的意義。感召力往往是將美好體驗轉變成驚奇世界的原因。

感召力是激發靈感的能力。

麥當勞叔叔之家的逃生直升機

振奮人心的體驗

總而言之，你可以說我們幫助參觀者從驚奇圈中的某種狀態移動至另一種狀態，有時是仰賴逐步引導，有時是透過誘使的方式讓參觀者懷抱信念勇敢一試，最終結果則可稱之為振奮人心的體驗：即讓人受到些許「鼓舞」的體驗。

「振奮人心」一詞的優點，是當中暗示了正面的結果，同時也是一種平衡的方式：人們從日常體驗中獲得振奮感。創造驚奇時刻可能就像魔術表演，而設計出令人振奮的體驗，則像是應用驚奇的藝術。

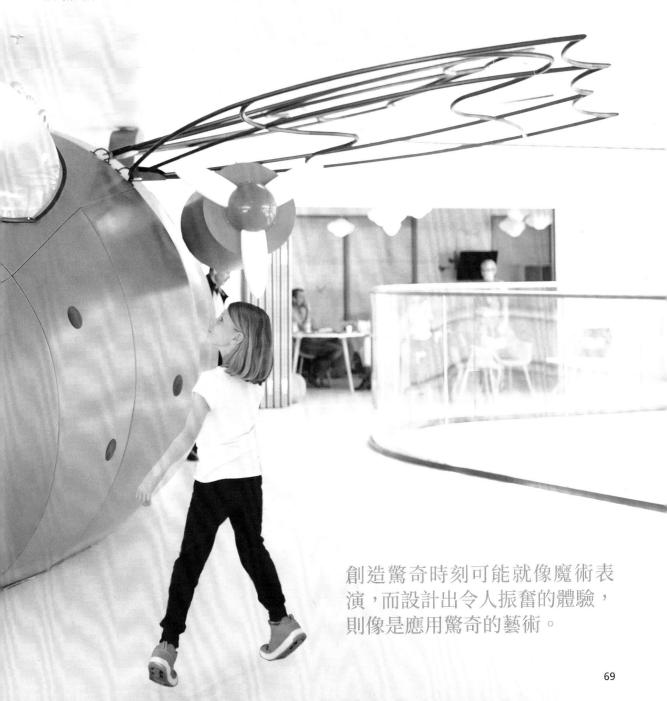

創造驚奇時刻可能就像魔術表演，而設計出令人振奮的體驗，則像是應用驚奇的藝術。

「神話是公眾的夢想，夢想是私密的神話。」

—喬瑟夫・坎伯（Joseph Campbell）

1.6
體驗之旅

——

參觀者體驗的
各個階段

本章探討體驗設計的最後一個面向：時間因素。驚奇世界提供按特定順序排列的連續性體驗，這些組成的連續性可視為一次「旅程」。其基礎結構具有令人驚人的一致性，將此結構對應到你的敘事中，可協助你實現驚奇世界的功能性目標。

時間性媒體

前章介紹了一家優異的體驗中心，如何將魔法時刻與現實時刻融為一體。這些體驗中心提供不同強度的體驗，以傳達創意有益、真實和美的面向，創造出驚奇又熟悉、能啟發靈感又兼具舒適感的敘事方式。你可以將其與一部好電影的結構進行比較：電影若只有刺激元素可能看不下去，抑或電影與你的預期相反，很無聊，你也不太可能看完一部情節簡單乏味的電影。電影製作流程中有個非常重要的階段發生在剪輯室中，拍攝過程記錄下的瞬間，在剪輯階段剪接在一起，形成最撼動人心的故事。

體驗中心還要講述一個故事，體驗中心在這部分類似於電影。電影和體驗中心之間的主要區別在於，後者的參觀者身在場景當中，並非由外觀看。再者，你可以按照自己的參觀路線來影響事件的連續性，並透過各種活動加以擴展，某程度上你就是敘事中的演員。

主要的相似性是，兩者都是時間性媒體：時間是參觀者如何體驗故事的關鍵性因素。電影使用連續場景，而體驗中心則立足於各種相互關聯的參觀區域，以及這些區域中的接觸點，這些區域與敘事性緊緊相繫。接觸點是參觀者接觸內容的所有時刻，內容形式可以是文本、影片、互動式遊戲或截然不同的裝置。體驗中心的設計師精心設計出這些接觸點，提供具備不同偏好的參觀者找到自行探索的方式。

個人發展

電影和參觀者中心間的另一個相似點埋藏得更深：都涉及主角。所有劇情長片的結構都基於主要角色的共通接觸點、接觸點產生的騷亂及其後的戲劇性發展。而在體驗中心裡，參觀者是主角，其發展主要仰賴內化想法的構成，這聽來可能比電影更缺乏戲劇性，但潛在上可能同樣強烈——甚至可能更加強烈——因為它能夠觸及所有體驗層次：身體、思想、心靈和靈魂。發展體驗中心各階段適用的敘事情節，多半遵循固定模式，而這些模式則遵循電影和文學中的大量研究。關於個人發展的敘事是否共享基本藍圖？是否有重複發生的元素？若是如此，我們便可在設計敘事空間時使用這些要素。

處於各年齡層和文化背景的男性和女性，都面臨為了成長而必須克服的挑戰。

英雄旅程

上個世紀美國人類學家喬瑟夫·坎伯（Joseph Campbell），廣泛研究了這類型的故事，在研究來自不同文化與不同時代的眾多案例後，坎伯發現了一種公式，並一生致力於精煉這道公式，他稱之為英雄旅程（monomyth）。這是一種人性轉換的故事原型，又稱其為「英雄之旅」。在他之後的許多敘事者皆採用此框架，這些偉大人物諸如史蒂芬·史匹柏、喬治·盧卡斯和 J·K·羅琳，他們都以這個公式來建構自己的故事，並吸引了全球觀眾。這個公式放諸四海皆準的事實，證實了坎伯偶然發現的是一個基本人類歷程，每種文化都會產生自己的故事和英雄，但基礎動力並非由文化決定：而是與人類狀態有關。英雄旅程的概念不僅與虛構人物有關，也與現實生活中的普通人們有關，處於各年齡層和文化背景的男性與女性，都面臨為了成長而必須克服的挑戰。

剝去古老人類學的外衣，便會得知神話學涉及的是影響人的力量。當生活為人們帶來意想不到的新事物時，就必須面對這些力量。這個特點並不古老，英雄之旅解決了普通凡人發現自己處境時所經歷的發展階段。這些情況產生了實質上的新見解、新技能或最終目標——即新的生活方式，正是現代體驗中心所追求的目標。

當代神話學

廣義上，體驗中心的核心功能代表了想法、敘事、特殊場所、品牌、藝術表現形式和發明——這些都是人類思想的創造，相當於前述尤瓦爾·諾亞·哈拉瑞的思想。我們集體想像的內容部分有形、部分虛構，更重要的是具有強大的象徵價值。體驗中心的主要目的在於，團結人們對此價值的集體理解，簡言之：這關乎於神話。

從這個角度來看，體驗中心等同是二十一世紀的神殿。這些新的神殿不再是眾神居住的所在，而是代表新的創意。神殿的參觀者不再是宗教信徒，而是好奇的參觀者進入一個新奇世界以獲得嶄新體驗。這與喬瑟夫·坎伯的「英雄之旅」神話非常類似，供奉物不再是焚香或羊隻，而是時間和注意力，畢竟時間和注意力是我們這個世代最有價值的珍物。從這種角度看來，驚奇世界也促進了成長和轉型。

英雄之旅

「英雄之旅」描述了在各階段經歷個人轉變的人類，這種隱喻性的內在旅程，透過一系列具有文化定義的故事來體現，這些故事中充滿令人興奮的角色和迷人的冒險歷程。喬瑟夫・坎伯識別出當中的三種行為：啟程、啟蒙和歸返。從已知到未知，然後再回歸。

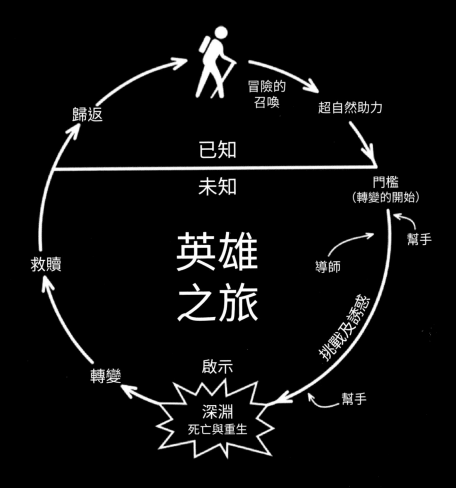

啟程

啟程是關於英雄生命中的干預，以「冒險的召喚」為始。身為普通人的主角並不喜歡冒險（此即「拒絕召喚」），需要透過外界的幫助才能說服他（她），這種助力可由普通人提供，也可採取「超自然力量」的形式，最終英雄願意跨過「門檻」，進入未知世界，這是冒險真正的起點。

啟蒙

啟蒙是關於英雄後續的英勇功績，他們面對既代表男性力量亦代表女性力量的一系列「挑戰」和「誘惑」，在「幫手」和「導師」的指導下，

英雄設法克服一切挑戰。這些過程導致在「深淵」的終極考驗，整段旅程在一開始看似陷入危機，然後才有發生「啟示」的空間。在旅程的這一點上，英雄終於意識到「救贖」（即全心全意）和任務主題對於個人成長來說至關重要，從而產生了真正的「轉變」。

歸返

歸返代表英雄帶著在旅途中獲得的頓悟回到家。這位英雄將學習如何把冒險經歷結合到他的日常生活中，成為坎伯所稱「兩個世界的大師」。最終我們繞了一大圈回到原地，一切回歸正常，準備就緒前往下一次冒險。

體驗之旅

我們可以透過仿效「英雄之旅」模式,來塑造我們的驚奇世界,布局所有步驟,並對應到敘事中,使體驗中心既激勵人心又深富意義,而這正是達到吸引參觀者這個目的所需之元素。以下我們將追蹤英雄之旅的主要步驟,並研究該模式對空間設計與組織的含義。

此將為你提供建立空間的藍圖,但這並不表示所有參觀者體驗都具有相同的分析結構,卻都具有深層的基礎結構。這場參觀的準備期也將扮演特殊作用,就像回到自己的家。在下面的篇章中,將逐步進行體驗之旅的各個階段。

驚奇世界為你的參觀者提供一次轉變性冒險,
利用想像力,述說與他們生活相關的真實故事。

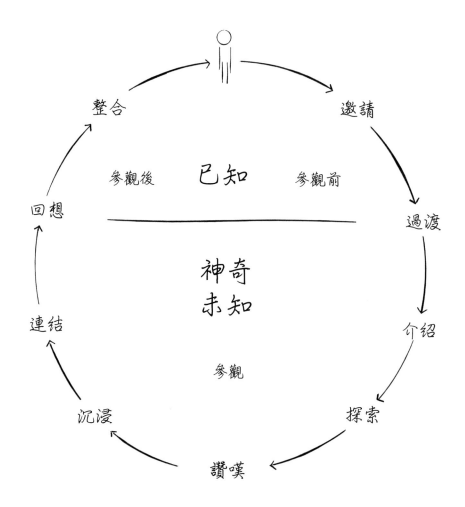

1 參觀前階段

邀請

坎伯將第一步稱之為「冒險的召喚」，確也如此。

坎伯將第一步稱之為「冒險的召喚」，確也如此。參觀前階段全然在於邀請、引誘和準備潛在參觀者，有時凸顯自己，並吸引人們離開自己的家，就像要說服哈比人踏上屠龍之旅。此時需要出現召喚，這表示我們得積極接觸人們的日常環境；此時需要前往冒險，這表示我們必須提出一項具挑戰性卻誘人的承諾。透過從家中開啟這段旅程，兩種傳播方式（發出邀請和體驗中心）都會以相同的軌跡發展。這個方法一開始就很吸引人，並有望帶來回報。

2 · 參觀階段
過渡

熱情迎客至關重要，因為可以增強空間的魔法和舒適感。

下一步是參觀階段，是尋常世界與驚奇世界間的過渡區域。在坎伯的英雄旅程中，這個階段代表轉折點，此時主角首次目睹即將到來的冒險之旅，便將日常事務拋諸腦後。

在體驗中心，參觀者意識到自己即將進入驚奇世界，因此整個區域充滿了期待。熱情迎客至關重要，因為可以增強空間的魔法和舒適感。該區域除了過渡功能，也是執行實用性的時刻，應為參觀者準備一系列的引導工具，如導視、語音導覽和平面圖，這些元素與實際「體驗」通常要分開思考，但請注意：遊客只會得到一種體驗——即他們的整段參觀過程！一旦走進入口，便開啟了參觀旅程的核心部分。

3 參觀階段
介紹

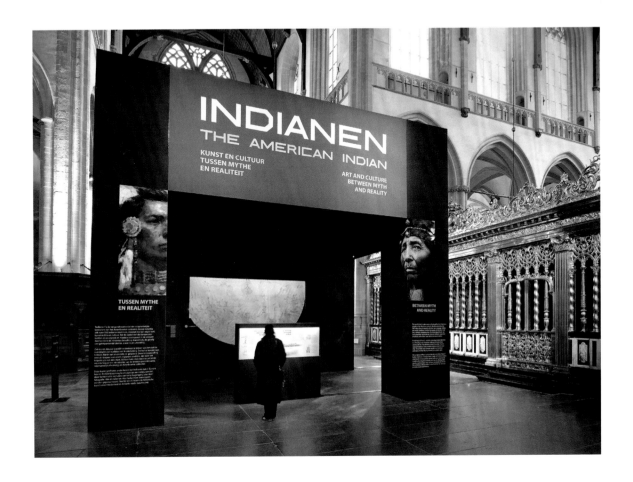

恰當編排敘事，對可信度和懸疑性來說至關重要。

所有說故事的人都知道，恰當編排敘事，對可信度和懸疑性來說至關重要，空間敘事自然無法自外於這個原則。在坎伯神話學中這代表「鯨魚之腹」，英雄沉浸在一個新的環境中，不知自己身在何處，下一步該往何方，而我們尊貴的遊客可能會有相同感受。因此，首先他們走進他們進入的世界，這部分通常透過一處介紹性區域完成，該區域的特色為標誌性展品等感召力元素，這些元素能讓參觀者感覺自己踏入了一個奇妙世界。另外，遊客也可採取更富教育意義的方式來踏上旅程，例如介紹性影片或個人簡介。參觀者仍然非常樂意地按指示進行操作，因為他們尚未了解這個新環境的背景，在隨後的探索階段，將按照自己的方式參觀。到了這個階段，想讓他們聚集起來傾聽你的故事，將是非常困難之事。

4 探索

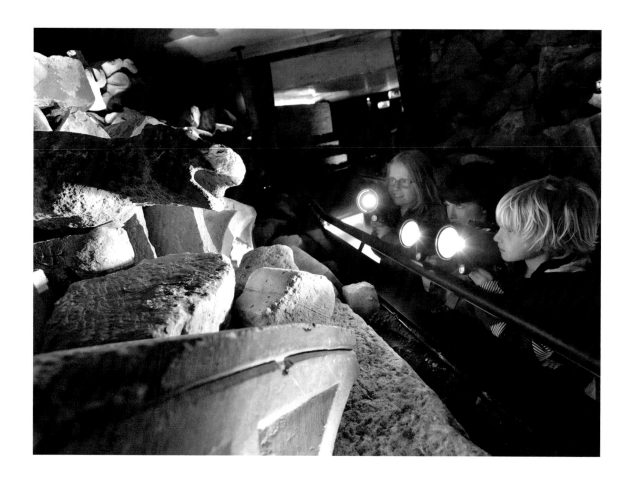

優質展覽設計的關鍵是
傳達一幅完整的背景，
並充分了解參觀者不會
走到所有方位。

這個階段，參觀者會遭遇各式各樣的元素和挑戰，並用遊戲的方式增強他們的主題知識，這就是坎伯所指的「試煉之路」。此階段的元素可能包括引人注目的物件、內容豐富的影片、互動式遊戲，以及你可能想要傳達的其他任何訊息。這些物件也稱之為展品，因為這些物件能表現出隱藏的含義，重點是教育和參與。與介紹區相反，這個階段通常會鼓勵參觀者走自己的路，主要優點之一是可以讓人們更積極參與主題，這點非常重要，能確保驚奇世界不僅是一種呈現方式，還是個人旅程一部分。優質展覽設計的關鍵是傳達一幅完整的背景，並充分了解參觀者不會走到所有方位。

5 讚嘆

產生讚嘆的感覺時，能讓人與展品間建立更親密的關係。

儘管挑戰可能非常激動，但務必遵守諾言。神話學當中的這部分稱之為「會見女神」，女神會向你展示世界有多美好，並鼓勵你繼續踏上自己的旅程，這即是喚起讚嘆感的時刻。美好的體驗本身確實很有價值，但在進行全程探索後，尋求新的靈感，也能確保你仍願意參與其中。這是表達所有感官的時刻，這個時刻是為了讓參觀者建立印象，記住這個主題非常特別、熱情且富有想像力，並決定與之建立更親密的關係。這個階段可設計為壯麗的展望、極富感召力的展品、富有遠見的洞見或展示令人驚嘆的藏品。此階段最重要的是創造參觀者的敬畏感。

6 沉浸

參觀階段

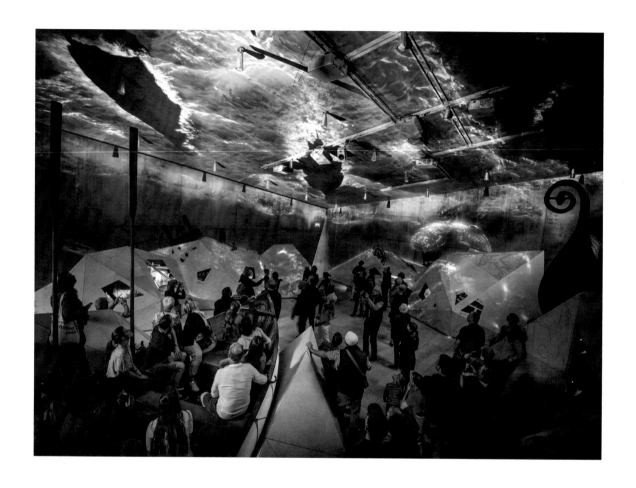

參觀者以一種強烈而親密的方式接觸到主題：當下立即體驗到你想傳達的故事。

許多驚奇世界的特色是，參觀者在某個地點或某個時刻會完全被故事所吸引，此階段的本質通常充滿戲劇性，同時牽涉到多樣感官，這個階段讓製作者得以控制整場體驗。坎伯稱此時刻為「落入洞穴最深處」，這個比喻能夠恰當描述此區域所發生的事。參觀者以一種強烈而親密的方式接觸到主題：當下立即體驗到你想傳達的故事，這裡通常是參觀旅程的終章，但也可適用於在旅程早期建立參觀者的正確心態，無論如何這都是你展現宏偉願景的時刻。

參觀階段

7 ⋯⋯⋯⋯⋯⋯⋯⋯⋯⋯⋯⋯⋯⋯⋯⋯⋯⋯⋯⋯⋯▶

連結

一次令人印象深刻的參觀旅程，同時呈現出另一些要素，這些要素的目標是連結故事與參觀者個人，以及他們的日常生活。

一次令人印象深刻的參觀旅程，同時呈現出另一些要素，這些要素的目標是連結故事與參觀者個人，以及他們的日常生活。坎伯稱此為「救贖」：即意識到這個故事與你相關，且此時正是需要採取行動的時刻。缺乏此步驟，你可能會覺得體驗很有趣，但不會產生轉變。透過創造相關性，參觀者意識到故事可能具有更多個人意義，這或許是一次真正鼓舞人心的旅程，將帶來的巨大回報。這也是驚奇世界的關鍵，能夠確保參觀結束時，參觀者能將在此處蒐集到的觀點帶回家。

8 參觀階段
回想

討論、分類並內化體驗是非常寶貴的歷程,為參觀者提供的機會愈多,他們參觀的記憶就愈是鮮明。

參觀結束時,在驚奇世界與日常生活間還有另一個過渡區域,通常是紀念品商店(參觀者需從禮品店離開!)或咖啡廳,兩處都是參觀者評價體驗並思考重點訊息的絕佳場所。商店透過販售紀念品來做到這一點,而餐廳則為參觀者提供進行回顧和評估的機會,有任何地方能比在設計時就刻意安排的地點更能達到此一目的嗎?餐廳(restaurant)一詞來自拉丁文 restauro,意思是「我復原」。討論、分類並內化體驗是非常寶貴的歷程,你為參觀者提供的機會愈多,他們參觀的記憶就愈是鮮明,在某些體驗中心,商店和餐廳僅服膺於商業目的,而今你懂這些地點可以發揮更大的作用了。

9　參觀階段
整合

參觀後階段，是指參觀
者將獲得的體驗轉換成
新的行為。

如今參觀者已從驚奇世界返回，他們回到了家中。參觀後階段，是指參觀者將獲得的體驗轉換成新的行為，將獲得的想法整合到他們的世界觀中，坎伯稱之為「兩個世界的大師」，一個將尋常世界和驚奇世界融合一致的階段。你可以透過擴展體驗來協助你的遊客，這通常涉及社交平台和其他媒體平台，這些平台可使人們在接近個人層面上，進一步與主題建立連結，並將這種連結轉化為行動，校園中的老師也經常會花時間整理學生在課堂上學到的所有內容。

前進冒險

我們使用此藍圖來設計並測試體驗中心的核心
要素。此外，若你援取更廣泛的邀請和評估過
程，當中的元素亦可整合到此框架中。以旅程
的方式來思考，可協助引導體驗中心的開發過
程，但上述方法絕不應視為固定公式。將相同
模板套用在每家體驗中心，那會讓所有地方變
得單調無聊；體驗中心會變得大同小異。此藍
圖的價值在於，了解並欣賞各方面產生的影響，
這可能會為你的設計增添另一層意義和功能。
設計展覽和進行體驗之旅間的最大區別是，前
者當中內容為王，後者當中參觀者才是真英雄。

坎伯的原始神話學連結了體驗設計領域與一個
龐大的知識寶庫，這個寶庫源自於革命性的故
事和冒險，電影產業已經以出色案例展示如何
將原始神話學轉變為現代形式。原則上，我們
已經可以複製他們天才的敘事技巧，並將之改
造為空間性方法。這導致有愈來愈多的冒險經
歷，對參觀者產生愈來愈深刻的影響，如果空
間敘事的創作人願意加入此一運動，將會收穫
滿滿。

當然並非所有造訪驚奇世界的參觀者都會產生
根本上的行為變化，通常參觀者參觀後會改變
他們對主題或故事的態度，憑藉體驗中心內無
數可觸及的媒體，他們有機會參與並鎖定於主
題上，就意義上來看，體驗中心非常有效：你
花費一些時間到現場參觀，並感覺自己已開始
進入主題。本質上這就是一切的重點，有時這
些體驗中心是借重所謂的重點訊息來進行設
計。一間體驗中心的成敗，可根據其改變參觀
者態度的程度及範圍，來進行量化上的評估。

這對此類體驗中心的經濟整合來說非常重要，
此點將在下一章中進行討論。

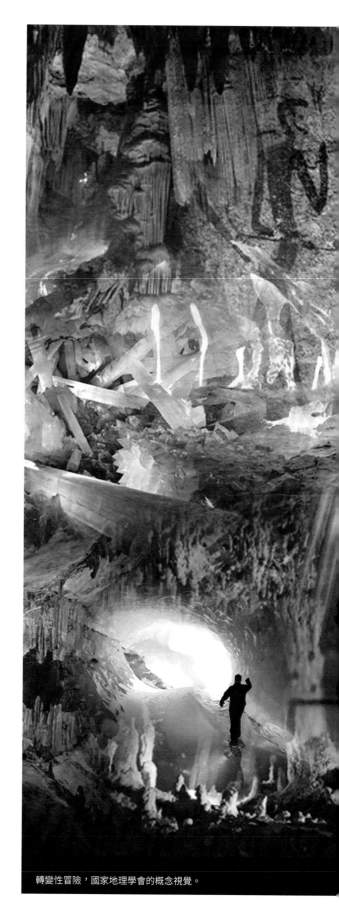

轉變性冒險，國家地理學會的概念視覺。

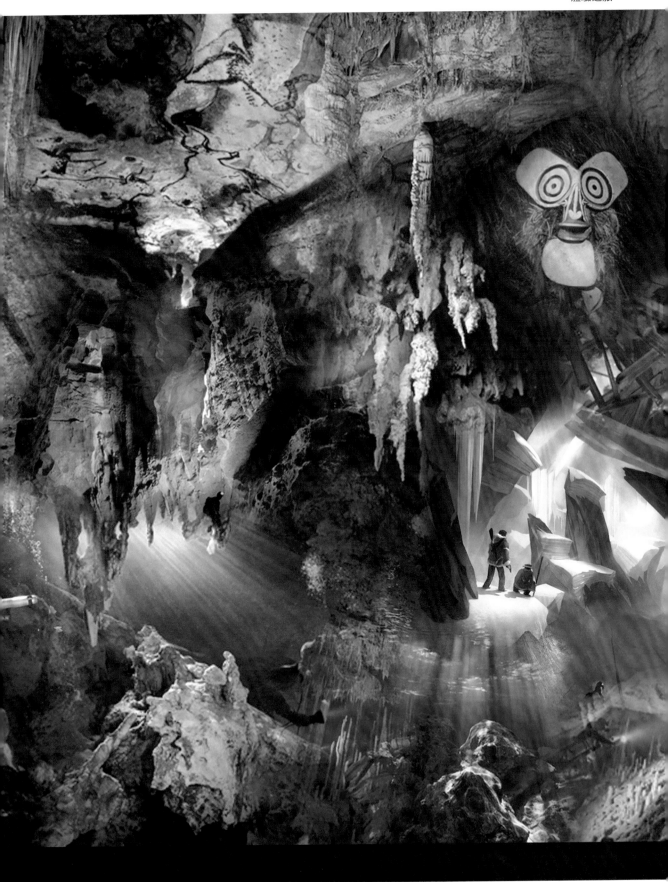

探討愈來愈多組織成立驚奇世
界的原因，以及愈來愈多人參觀
體驗中心的動機。

WHY

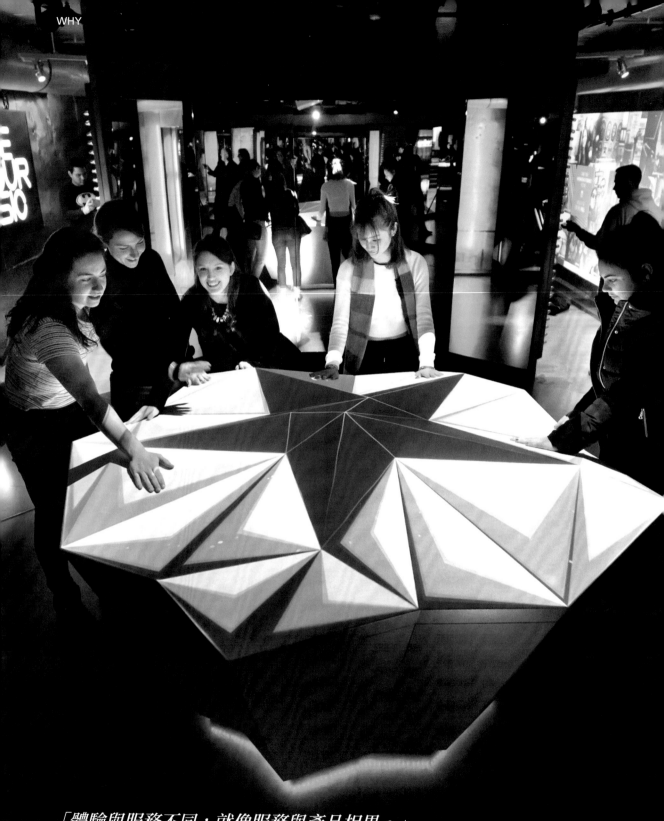

「體驗與服務不同，就像服務與產品相異。」

— 喬瑟夫・派恩（Joseph Pine）

2.1
為體驗經濟
進行設計

———

體驗設計的附加價值

體驗設計擁有支持組織表達其使命的能力。在博物館和休閒場所當中，是體驗設計承擔激發靈感和教育受眾的核心業務；在其他組織中，體驗設計有助於提高組織形象，並可在其公共傳播功能上發揮重要作用。本章我們將詳細探討這些不同的角色，以及驚奇世界在經濟上的附加價值。

定義

設立體驗中心並非毫無道理：必須符合某種經濟框架，並證明其投資的合理性。合理性可能因行業而異，自然歷史博物館所創造的價值與商業品牌場所的價值自是不同，然而兩者都有資格成為體驗中心，無論其具體背景如何，這些體驗中心都發揮了激發靈感、教育和影響遊客的經濟功能。但是人們卻從未適切地探討過這些體驗中心所發揮的益處，以及當中的相似處。

直到出版了這本書《回到一九九九年：喬瑟夫・派恩和詹姆士・吉莫爾的體驗經濟：工作是劇場，每個事業都是舞台》（*The Book back in 1999: Joseph Pine and James Gilmore's The Experience Economy: Work Is Theatre and Every Business Is a Stage*）。

體驗中心必須符合某種經濟框架，並證明其投資的合理性。

作者是在俄亥俄州經營創意公司的兩位顧問，公司名為 Strategic Horizons LLP，此書大賣三十萬本，已譯成十五種語言。這本書的影響力無遠弗屆，使得長久以來不為人所知、充其量只是小眾行業的體驗設計產業，一夕間經大眾公認為是種靠自身支撐起的經濟力量。作者預言體驗經濟將成為與服務、產品開發和零售一樣重要的產業，他們聲稱在遙遠的未來，體驗經濟甚至將超越其他行業的經濟價值。派恩和吉莫爾的書提升了體驗的概念，並使其成為全新的熱門話題，某些主要品牌和文化機構無可避免將採用此概念，這只是時間問題。

市場

我們可以將驚奇世界的市場劃分為營利和非營利。營利市場則可細分為消費性品牌和 B2B，非營利市場則包括博物館、非政府組織、慈善機構等文化機構。這些市場曾一度壁壘分明，現如今彼此的距離卻逐步拉近。

這些市場曾一度壁壘分明，但如今彼此的距離卻逐步拉近。

市場
營利

由於目前公司組織的趨勢是圍繞產品來創造故事，因此營利性市場正在成長，這包括說明產品產地、產品的製造方式及設計理念。曾有段時間，公司的社會責任和永續發展作法只是一時風潮，但現在看來這些觀點將永久長存。當今企業都會使用諸如「存在理由」和「社會關聯」等日常詞彙，我們甚至可以說，目的的概念對其生存來說變得至關重要。如果消費者很難理解組織的宗旨、附加價值或獨特的銷售主張，那麼上述概念就無法存續太久，這促使不少企業想要定義公司的大創意及幫助公司闡明目標的工具。如今的體驗中心經過精心設計，能讓參觀者精確意識到品牌使命。

營運這些體驗中心的公司提供了參觀者一個機會，讓他們參與品牌，並探索他們的產品和流程如何發揮作用——當然也讓參觀者驚嘆於公司的獨創性。整個過程強化了公司與客戶，以及其他利益相關者間的關係。

> 目的的概念已成為組織生存的關鍵。

市場
非營利

博物館歷來的核心價值即是真實與美——「博物館」（museum）一詞源自希臘語中的「mouseion」，即繆斯神廟。博物館往往精於此道，不少體驗設計師透過設計博物館展覽來開啟他們的職業生涯，對大多數博物館而言，這項挑戰不在於藏品或背景故事的品質——博物館通常擁有頂尖的藏品或背景故事——挑戰在於如何向群眾行銷館內文化的豐富性和館員的淵博知識。最重要的是，博物館還須應對競爭補助款的額外壓力——且競爭非常激烈。過往的補助款都是理所當然就會授予，但現在必須遵守嚴格的績效條件。這些條件不僅與品質層面有關，也與大眾推廣層面有關：像是博物館吸引了多少參觀者？內部體驗吸引人嗎？足以吸引平時不參觀博物館的人嗎？

> 博物館擅長說故事，而企業則擅長銷售故事。

這就是為什麼這裡的目的是，設計出對遊客來說具有吸引力的展覽體驗，這些展覽需與他們在空閒時參觀的其他目的地具備同等吸引力，顯然這種方法很成功，因為世界各地的博物館遊客人數每年都在增加。雖然博物館不一定會標榜自己是體驗中心，但博物館的確非常重視企業所採用的方式，反之亦然。企業現在採取一種新的敘事方式，使企業體驗中心更接近博物館，兩者之間當然可以相互取經：博物館擅長說故事，而企業則擅長銷售故事。

休閒產業是歷經經驗經濟熱潮的第三種產業，如今設計市中心、主題公園、動物園和自然保護區時都必須考慮到遊客的體驗。商店變身為體驗商店，整個市中心圍繞著某些主題重新開發，務使城市成為吸引遊客的目的地。休閒產業可以向博物館取經，因為敘事是休閒產業身分的重要構成部分，而博物館本身則可以向休閒產業看齊，以了解他們如何寵愛參觀者，並協助參觀者塑造自我感受，讓他們感覺自己像是一個高水準的遊客。

體驗設計的特質

那麼體驗設計的真正價值是什麼？企業和機構現在可以使用日益增多的選擇性，來吸引並打動參觀者。然而對消費者而言亦是如此，因此儘管存在更多可能性，但如何接觸到受眾，這個問題仍像過往般複雜。我們正在目睹一場爭取客戶注意力的戰鬥，網站、活動、參與商展和體驗中心都是接觸受眾的方式。可以創造差異性的是體驗中心的特質，讓我們來看看最重要的部分。

我們正在目睹一場爭取客戶注意力的戰鬥，可以創造差異性的是體驗中心的特質。

Attraction 吸引力	**activation 主動性**
attention 注意力	**inspiration 靈感力**
presence 現場性	**layering 分層性**
	socialising 社會性

吸引力

創立體驗中心是透過將電影、戲劇和互動科技整合為一個整體，此舉會觸發所有感官，產生令人神往的壯觀表現，並將你的主題擴展到極致。

整合體驗能夠吸引所有感官。

注意力

首先你必須誘使人們走進體驗中心，這可能是項挑戰，但是一旦讓參觀者進入，他們往往便會停留一段時間——通常從一小時到半天不等，現下幾乎沒有任何平台能夠如此持久吸引人們的注意力。參觀者將耗費好幾小時專注於你的主題上，這些場所確實創造出一個注意力空間，在當今這個時代，這一點具有極大價值。

幾乎沒有任何平台能像體驗中心一樣，如此持久吸引人們的注意力。

現場性

許多敘事空間的位置就在人們能夠體驗真實事物的地點：像是唯一存留下來的史前文物、原始的釀酒廠、著名的圖書館，或者當涉及到事件時，擁有正確心態的人們。儘管你的智慧型手機可實際取得世界上任何地方的所有可得資訊，但場所精神（genius loci）仍然無可比擬。也許正是因為資訊無處不在，所以真實場地才顯得彌足珍貴。驚奇世界透過展示地點中的奇觀，讓場景煥發出新的生命力。

驚奇世界透過展示地點中的奇觀，讓場景煥發出新的生命力。

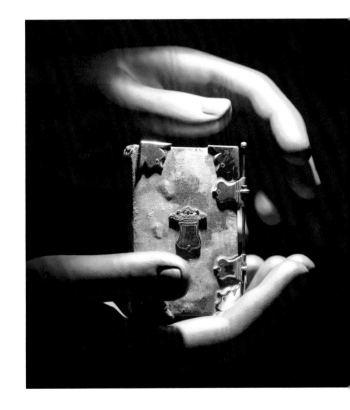

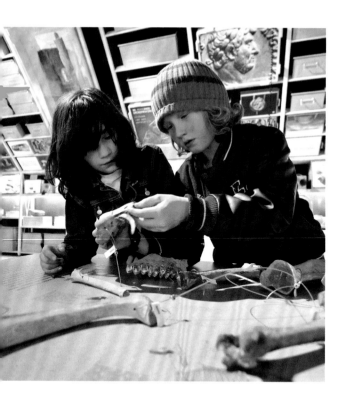

主動性

在體驗中心，人們可以自由漫遊並探索他們感興趣的主題，主動參與更能使人們深度參與故事，效果更甚於運用其他媒體來進行敘事。他們可以構建出一系列活動，使參觀者能主動控制故事，從而增強他們的體驗。

主動參與更能使人們深度參與故事，效果更甚於運用其他媒體來進行敘事。

靈感力

驚奇世界敘述美麗、有趣和有意義的故事，受眾通常不會預先意識到這些特質，因此有機會對事物進行新的闡述，如果管理得當，任何主題都可以轉變為驚奇時刻。當然某些主題較其他主題更適用於此目的，但去追溯支撐任何主題基礎的「原因」，總能帶來新的靈感來源。

追溯支撐任何主題基礎的「原因」，總能帶來新的靈感來源。

分層性

體驗設計直接從各角度進行敘事，往往具有不同層次的含義，這使體驗設計成為捕獲細微差別的絕佳方式，體驗設計可以讓你輕鬆凸顯同一故事的不同面向，以滿足不同層次的專業知識。

體驗設計直接從各角度講述故事，並且往往具有不同的含義。

社會性

與任何數位入口網站相比，向公眾開放的體驗中心更能展現你的殷勤接待。驚奇世界並非真正擁有參觀者：他們擁有的是遊客。這點很重要，因為每個人都會讚賞你的殷勤接待。我們是社會性生物，許多信念都是我們與他人對話的產物，有幾種簡單的方式能夠確保參觀者在你故事的背景中相遇，從而產生難以忘懷的時刻。

我們是社會性生物，許多信念都是我們與他人對話的產物。

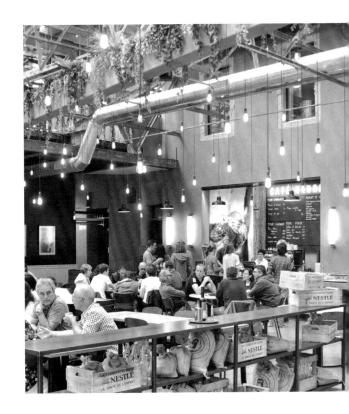

有什麼價值？

綜合思考上述所有因素，會發現與其他媒體相較，體驗中心在影響力和強度方面的得分很高。參觀地點所帶來的明確效應，通常會根據傳達的三位一體模式來加以量化：此模式即為遊客在主題知識、態度和行為上的變化。

這些變化可與經濟價值連結起來，透過調查或其他工具來衡量，如果我們能夠準確預測所要承擔的成本及所產生的回報那就太好了。但是截至目前，前者較後者更能取得顯著的成功，但我們確實擁有派恩和吉莫爾的經濟論述。該理論為本章拉開了序幕，我們在此處進行簡要探究。

作者試圖了解人們為什麼對體驗如此重視，首先，他們必須確定事實確實如此，所以他們設計了知名的「咖啡價值圖表」。該圖表繪製出供應鏈不同階段裡一公斤咖啡的價值。咖啡採摘時，每公斤僅值約一歐元，咖啡的來源或咖啡銷售者為何並不重要，換言之，咖啡是一種貨品，經過運輸、烘焙和包裝階段後，搖身變為一種產品，每公斤價值約十五歐元。

然後，到了咖啡倒入咖啡廳消費者的杯裡，咖啡已成了一種服務，價格大約是產品型態時的十倍。你可以在威尼斯的聖馬可廣場，抑或是同樣風景如畫的地點品嘗同樣的咖啡，身處於歐洲最知名景點，人們沒有錙銖必較的餘地，咖啡已成為一種每杯要價十歐元的體驗，每公斤總價值超過八百歐元。派恩和吉莫爾得出一項結論：一個產品該如何看待，取決於產品創建的背景，以及與產品相關的體驗，這才是評估的關鍵。

作者認為，這種現象不僅適用於咖啡或觀光廣場等「戲劇性」設定：他們認為工業化最終將所有產品和服務轉變為一種商品──並深受價格侵蝕和來源匿名性所害，用他們自己的語言比喻就是「滯銷！拋售，九折、八折、七折、六折，全部半價折扣！買一送一」。作者就是這樣描述以傳統方式銷售的所有產品和服務，即將面臨的螺旋式降級：此舉無可避免將失去所有利潤和差異化。因此把產品轉變為一種體驗，還能為你帶來一些利潤空間，這不僅適用於咖啡，還適用於旅行、工作、房屋、保險合約、市中心和學位課程。產品的真實價值幾乎失去了所有意義：真正重要的是體驗是否令人難以忘懷，以及參觀者自覺與故事間的關聯性。

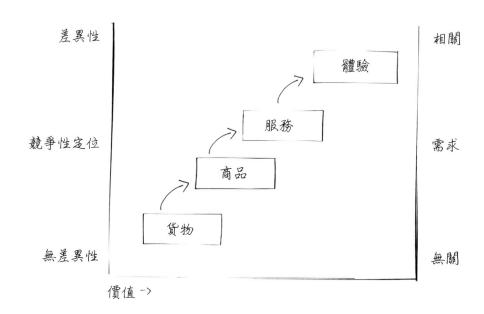

敘事價值鏈

這種經濟願景是否也適用於故事和思想的價值？想像自己要描述一個關於羅馬人或二次世界大戰的故事，或者想向廣大受眾解釋駕駛電動車的好處，你能否透過將故事建構為體驗來增加其價值？我們認為你可以，就像咖啡銷售一樣，我們可以創建價值階梯來傳播訊息，原始訊息會在價值階梯的進程中益加「精煉」。原始訊息始於一個赤裸的事實，即已知事實，如果該事實能夠自我銷售，那麼你唯一要做的便是宣揚此事。但如果原始訊息無法自我銷售，但你仍相信讓人們深入了解該訊息是極重要的事，則可將故事埋進你設定的敘事當中。你可以將參觀者比喻成一個拒絕吃完盤裡食物的孩子：一旦照顧者聰明的意識到可以將叉滿花椰菜的叉子變成一架飛機，孩子不吃飯的問題就能迎刃而解。在充滿吸引力的背景中包裝事實，可使事實變得更令人興奮或充滿意義。

此價值鏈可將事實升級為與參觀者相關的體驗。

甚至可以透過將你的故事提升為一項創意，將其提升至新的層次，這涉及把故事轉變為創造性發現。你確知目標受眾會受到創意的觸動，並激發出自己的創造力，這即是為何此種分享創意的方式稱之為「再創造」：一種深刻的傳達方式，讓接收創意的人自創想法，就好像發掘新事物般，對於產生新想法的參觀者而言，確實就像發掘新事物、發掘一個私密的驚奇時刻。

你終於也能提出自己的創意作為一次冒險，然後讓參觀者充分體驗其含義，這有助於連結創意和接收創意之人，如此你便可運用所有層次的體驗：將故事與身體（透過滿足感官）、與思想（透過有趣的內容）、與心靈（透過建立與參觀者的相關性）、與靈魂（透過提供意義）連結起來，此價值鏈可將你的事實升級為與參觀者相關的體驗。

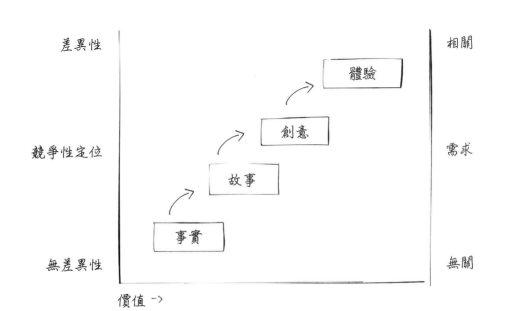

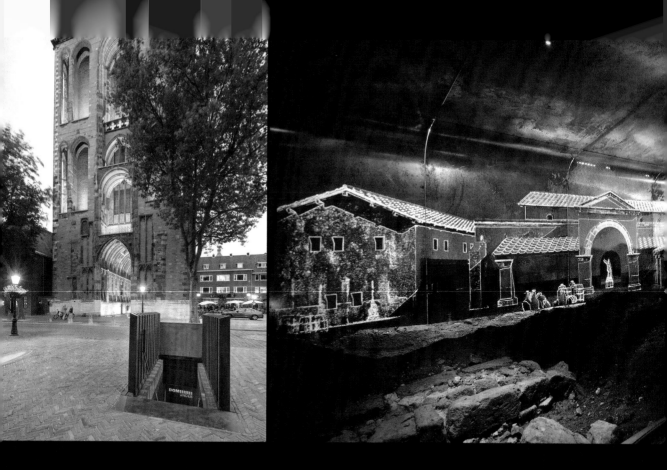

case 深入地底

若你想找到一個絕佳的案例來說明如何將敘事分出層次，請前往荷蘭烏得勒支的塔樓廣場。白天你會看見一道神祕入口，可通往地下世界，此處實際上是根據當地考古發現所成立的展覽空間。隨著參觀者愈深入黑暗地底，過程中可看見數百年來的歷史遺跡，從古老的羅馬道路遺跡（羅馬帝國的北部邊界，羅馬帝國界牆〔Limes〕，距此遺址僅數公尺），到二十世紀初為了對抗霍亂疫情而匆忙安裝的水廠。二十個世紀來的宗教生活和城市生活，讓這兩處遺址分隔兩地，這些數百年歷史的考古發現都能在這個博物館內展出，透過協助性的說明來解釋遺址的重要性，這點代表了事實層次。

在發現遺跡的確切位址展示這些考古發現，可視覺化發現遺址的時間層次，本質上會轉化這些遺址的性質，使遺址成為敘事中的主角。這種脈絡化的方式可讓展品抹上令人興奮且富有挑戰性的色彩——即便僅寥寥幾片陶器碎片，也能讓遊客在腦中描繪出廣場上舉行的中世紀慶典畫面，想像當時人們在慶典中是如何使用這些水罐，然後運用想像力將眼前這些碎片黏合回去。塔樓廣場訴說了參觀者獲得的所有故事，都統一在橫跨二十個世紀荷蘭歷史的單一敘事當中。該敘事情節提出一個想法：此處是荷蘭最古老的地區，而你現在彷彿身處於一個真實的歷史時空膠囊中，隨著參觀者的深入地底，這個想法變得愈有可信度。結尾是邀請參觀者自己作畫——這點代表了娛樂面向。研究

此處古蹟的歷史學家逐漸發展出這項見解，現已反映在遊客的體驗中。

為了強化此一過程，地窖之旅設計成一種冒險活動：過程中會交給遊客一支火把進行探索，並將發現的陶器碎片散置在整片土壤中。當遊客用火把照亮展品時，他們會透過連結的耳機聽見歷史故事，每個人都能在地窖中尋找自己的碎片。這使參觀者感覺自己就像考古學家般在尋覓重大的考古發現，此處的地點、展品和故事已提升為一種體驗。

目標至上：轉化

根據派恩和吉莫爾的觀點，人們最珍視的體驗是那些能夠產生持久變化的經驗，他們將這種現象稱之為轉化。試想你去過最美麗的城市、你最喜歡的老師或一部後勁很強的電影，上述這些都是永難磨滅的時刻、永恆改變了你內在的某些事物。除了專供逃避現實的娛樂產業外，可以說所有的內容提供者和參觀者都在尋求此種類型的體驗。每個人都想學習新事物：人們都想從體驗中學走一些東西，提供驚奇時刻的組織亦如此：他們希望體驗盡可能讓參觀者在難忘的同時能夠產生效應，所有組織都希望將參觀者變成他們故事、品牌、想法或解決方案的永遠粉絲。

這種轉化過程確實涉及實際層面的變化，但這並不表示你離開每一家體驗中心時都能徹底改頭換面，相反地，你將經歷微妙而具體的改變。然而這些轉化會觸及我們需求的基礎，即身分的基礎。一家具備轉化特質的體驗中心（據知尚未有能夠形容此種體驗中心的固定詞彙），能連結到一種觀念和我們的身分源頭。你能夠將這種體驗比擬為一部出色的電影，它是如此感人至深，截至片尾，觀眾依舊坐在座位上不捨離去，只為了消化自己看到的所有情節。倘若想要實現真正的轉化，那麼你得創造出一個永恆的連結，一個具有真實重要性的連結。

該連結顯然揭露了人們的基本願望和欲望，這並不足為奇：偉大的溝通者都知道，發現人們內心深處的渴望是所有交易的基礎，顯見體驗中心和我們設法與這些欲望相互連結的任何主題亦是如此，我們正在尋求基本要素。

為了更了解這種現象及對轉化性體驗日益增長的需求，下一章將討論驅策參觀者的動機。

「體驗經濟一旦在未來幾十年中發展起來，將會由轉型經濟接手。成功的基礎成為理解單一客戶和企業的願望，並指引他們充分實現這些願望。」

― 派恩與吉莫爾（Pine & Gilmore）

從商品到服務，
從體驗到轉化

從事體驗設計研究的經濟學者表示，他們對轉化性溝通的興趣與日俱增，在個人體驗的角度轉化代表什麼？其經濟後果是什麼？我們透過電子郵件對話，詢問了體驗經濟一詞的創造者 B・喬瑟夫・派恩二世。

寄件者：史坦・博斯威爾
主旨：緊急問題！
收件者：B・喬瑟夫・派恩二世

嗨，喬：

正如你在我們的小篇簡介中得知：我們公司透過修補和實驗傳播專案，偶然闖入了體驗設計領域。你的書中指名「體驗」為至關重要的經濟因素，從而推動了市場運作，不知你是如何發現這個概念的，是什麼動機促使你出版？接下來會有什麼趨勢？

史坦

寄件者：B・喬瑟夫・派恩二世
主旨：回覆：緊急問題！
收件者：史坦・博斯威爾

嗨，史坦：

早在一九九三年底或一九九四年我參加「大量客製化」研討會時，就發現體驗是種獨特的經濟供給方式。我經常說——大量客製化商品會自動將商品轉變為一種服務——有人問及商品將轉變成何種服務？我回應道：「大量客製化會將服務轉變為體驗！」然後我（對我自己）說，「哇！這個說法聽來不錯，讓我辨正並釐清這究竟是什麼意思吧……」這表示體驗確實是種獨特的經濟產物，與服務不同，誠如服務與商品也不同，這表示將有一種基於體驗的經濟會取代服務經濟，就像服務經濟取代了工業經濟一樣（以及早先立基於貨品的農業經濟）。

體驗經濟就此誕生！好吧，此言差矣，體驗這件事一直存在；體驗並非新的經濟產物，而是新發現的產物，我只是為經濟發展過程中自然發生的產物命名，並為像你們這種協助設計籌畫參與式體驗的大公司，提供一個指稱的語彙罷了。

我甚至曾再次問自己這個問題——大量客製化會將體驗轉變成什麼？就是在此關頭，我發現了轉化這項概念——公司利用體驗作為原始材料來指導客戶進行改變，以幫助他們實現自己的願望，這是第五項也是最後一項經濟產物。

因此我著手釐清這五種經濟產物間的各種差異，一旦做到這點，我便與當時自己最喜愛的客戶——時任 CSC 顧問公司的吉姆・吉莫爾分享這個發現。他喜歡這個點子，所以我們聯手釐清體驗經濟到底是怎麼一回事，而吉姆最終與我一起加入戰略視野公司，然後根據哈佛商學院出版社的出版合約，開始認真撰寫這本書。在《哈佛商業評論》上發表〈歡迎體驗經濟〉這篇文章後，我們在一九九八年秋季完成此書。《體驗經濟》這本書於一九九九年三月出版，其餘的正如他們所說，都是歷史了。

但這一切其實才剛開始。當我們出版這本書時，談的是「初期」體驗經濟，即我們正在「轉向到」這種新經濟，現下——自二〇一一年新版本出版以來——我們意識到體驗經濟就在此時發生，我們正處於體驗經濟當中。

喬

寄件者：史坦・博斯威爾
主題：回覆：緊急問題！
收件者：B・喬瑟夫・派恩二世

嗨，喬：

感謝你的完整回覆，看你描述自己是如何發現這個過程，而非憑空創造這個詞彙，真是件很有趣的事，這與我們自身經驗有驚人的相似度。有趣的是這是你實踐的基礎，感知當下狀況的方式也許是真正創新的關鍵。

轉化的觀念是第五項，也是最後一項經濟產物，請問初版書中會出現這個觀念，還是會整合到後續的修訂版中？我們有種感覺，現在所有歐洲人都已熟悉從體驗和品牌登場的角度思考，而轉化正是下一項重要步驟。問題在於精神啟蒙狀態的光環，本質上這只是為人們和組織提供變革，你如何在內心接納轉化的願景？當你在其他國家推行該項願景時，會經歷文化上的障礙嗎？而你是否會採取階段性方式來定義客戶們所經歷的轉化階段？

寄件者：B‧喬瑟夫‧派恩二世
主旨：回覆：緊急問題！
收件者：史坦‧博斯威爾

嗨，史坦：

史坦，你對發現新事物的看法可能是正確的！我認為這也是正確的態度。我意識到這正如牛頓所言，我們所有人都「站在巨人的肩膀上」，如此方能發現宇宙中正在發生的事，這也適用於商業世界。

在我發現經濟價值演變的過程中，確實很早就有超越體驗進階到轉化階段的想法——即引導客戶實現其願望——我不斷叩問「下一步是什麼？」，因此將轉化應用到體驗的概念會是下一階段的經濟產物。所以下一步究竟是什麼？首先我意識到體驗可以像貨物和服務一樣商品化。實際上，體驗可能是最簡易的商品化經濟產物，你的第二次體驗不會像第一次體驗那麼吸引人，而第三次體驗的吸引力更是大幅降低——不久後，客戶會說「早就看過了，來點新鮮的吧」。

接著，我理解到客製化是商品化的解藥，意識到客製化會自然將體驗轉變成我們尋常所稱的「改變生命的體驗」——這些體驗以某種方式改變了我們，這些都算轉化，據此尋找可以協助我們實現願望的公司。（對了，我最初稱轉化一詞為「變身」，但隨後意識到對於大多數商人而言，這個詞彙聽起來太過「新世紀」了。）

因此，是的，這種轉化概念就在原始版本的書中，占據最後兩章（第九章和第十章）。其實前八章就只是我安排的特洛伊木馬，目的是要讓讀者閱讀最後兩個章節！因為企業所能提供的最大的經濟價值，莫過於幫助某個體（消費者或企業）實現自身願望。

史坦，誠如你所說，轉化是下一個重要步驟，個人和公司都在為此做好準備。情況並非總是如此，早期我並不像現在這麼常談論轉化，而今我是一有機會就會談到轉化！（尤其是在與 B2B 公司談合作時，不會有商業性客戶埋單你的提案，而是因為客戶想要這個提案；提案只是達到目的的一種手段，倘若有一家顧問公司提供的是目的而非手段，那麼將會獲得更多經濟價值。）世界各地的人確實更願意採納這個觀念，無論消費者或尋求為客戶創造更多價值的商人。

在實現轉化的過程中，我始終強調轉化指的是實現願望，公司應以「從／成」的方式來說明這些目標——現今的客戶（從）哪裡來，以及客戶想要變（成）什麼，然後他們必須遵循轉化的三個階段：（1）診斷特定客戶及其特定願望，據此設計出完整客製化的轉化流程；（2）設計一套體驗協助此人實現自己的願望；（3）執行到底，確保隨著時間推移，客戶能確實進行轉化。

隨著體驗經濟日趨成熟，應會有愈來愈多公司想探索引導轉化的偉大契機。

喬

寄件者：史坦‧博斯威爾
主旨：回覆：緊急問題！
收件者：B‧喬瑟夫‧派恩二世

嗨，喬：

好，讓我釐清一下，體驗很快就會被商品化，因為人們若曾經體驗過一次，那麼下回的態度就會變成「早就看過了，來點新鮮的吧」。然後你說「客製化是商品化的解藥」，這表示倘若以產生獨特個人體驗的方式來客製化的體驗設計，那麼將獲得最高的關注度和欣賞度，使你能以必要方式接觸到目標受眾，從而使他們產生轉化。這就像是一本你讀過最愛的書、就像一部讓你大開眼界的電影，或是一段改變你一生的簡短對話，上述都是最好的體驗，因為這些體驗改變了你。但這並非自發性發生，而是在當你對願望、對真正想要的東西產生衝動時發生的。設計這種體驗需要大量同理心，只是這對每個試圖將其受眾吸引到任何普世問題的組織來說，宛如聖杯般的存在。

如果我對你的理解正確，學校、體育館、教堂和圖書館都可稱之具有轉化性，因為這些地方為人們提供持久的個人成長，但事實是截至目前為止，這只算一種「以一擋百」的方針，無法滿足當今所有的需求。如果他們能夠成功客製化參觀者體驗，則可透過針對單一客戶的客製方針，讓其真正成為一家轉化性質的體驗中心，對此大家只能引頸企盼。

非常感謝你

史坦

寄件者：B‧喬瑟夫‧派恩二世
主旨：回覆：緊急問題！
至：史坦‧博斯威爾

答對了，史坦！隨著體驗經濟日趨成熟，你所引述的產業（其實有更多產業）中會有愈來愈多公司需要客製化客戶體驗，以指導他們進行轉化，同時實現他們的願望。我意識到自己所能提供的最大的經濟價值，莫過於幫助個人（或公司）實現自身的願望。

喬

「人文主義將生命視為內在變化的漸進過程，
透過體驗，從無知達到精神啟蒙狀態。人生的
最高目的，是透過一系列廣泛的智力、情感和
身體體驗，來全面發展你的知識。」

— 尤瓦爾・諾亞・哈拉瑞（Yuval Noah Harari）

2.2

促進轉化

———

體驗設計的社會價值

是什麼使體驗中心具有吸引力？儘管網路媒體已征服全世界，我們幾乎可查看所有已登錄的資料庫，但適地性知識和文化資源較過往任何時候都吸引了更多關注。在廣泛領域中對主題空間的需求不斷增長，這些主題空間使當中的參觀者能夠更透徹深入接觸主題。提供此類空間的人這麼做的原因很明確：因為這是敘事的好方法。但是另一面向呢？為什麼參觀者會被吸引到此？找到該問題的答案將對設計過程有所幫助。

人類需求的新地圖

上述章節說明了企業接觸受眾時，何以偏好參考受眾的最大願望。企業需表現出自己出發點為善，重點還有企業是受到真實的使命感所驅策，當然企業必須營利，還有無數其他因素在此發揮作用。但是許多諸如永續性、實際附加價值及企業社會責任等趨勢似乎將持續存在。這不僅適用於企業，也適用於文化組織，他們也必須為自己的生存而戰，並不斷證明自己與群眾息息相關。這就是組織為何要強調自身與參觀者的最高相關性，同時展現最啟發靈感、鼓舞人心的一面，反之亦然：消費者就是喜歡看到這一面，我們可能會很好奇消費者的看法。我們對人類的高層次願望又有什麼了解？

具行銷或人文背景的讀者都知道，據此有一個簡單的模型：即亞伯拉罕·馬斯洛（Abraham Maslow）的需求金字塔理論。這個金字塔當中包括需求的層次結構，範圍從基本的物質生理需求、優雅高尚的心理層次，一直到精神層次。在金字塔底部，你會發現我們對食物和棲身之所的生理需求，該層次的需求滿足後，會自動進入下一層次。下一層次你將找到安全需求，或確保我們生命存續的需求。最終才抵達金字塔頂端：自我實現和其他非物質驅動力的層次。該金字塔理論發展自上個世紀中葉，在此期間主要用於破解消費者行為：於所有的文明行為底下，我們仍不斷在尋求物質和生理上的滿足，畢竟在達致更高層次之前，必須滿足所有較低層次的需求。

但你也可以從另一角度看待這個圖表：當物質豐盛時，我們的層次都能提升；當社會中所有物質需求都得到滿足和照顧後，我們將達致為非物質奮鬥的生活水準。這是種相當準確的方式，能夠用以描述現今世界上正在發生的事，包括住房、教育、健康、安全、自由：這是人類歷史上首次，已開發國家的多數人民都可實現上述所有需求，在全世界各地都可看見生活品質上的改善。儘管你在觀看新聞後可能不會如此評論，但僅是查看統計數據就能證明情況確實如此：所有的需求層次，包括知識增長和民主自由，有愈來愈多人得以受惠。在人類歷史上每年死於肥胖的人數首度超過餓死人數，這可能不是人類健康狀況的好兆頭，但確實彰顯出日益增長的繁榮之狀。我們正在從物質需求轉向非物質需求，這是普世的層次提升運動，而富裕國家之列的領先者，如今已躋身金字塔之巔，後頭尾隨大量正在衝刺的選手。

延續奔跑衝刺的比喻，讓我們以運動為例：一百五十年前，運動還是項專屬於菁英人士的消遣，因為普通人的所有空閒時間都得用來從工作中恢復體力，如而今儘管空閒時間依舊稀少，但運動已是司空見慣之事。這是經濟進步的表徵，因為我們下班回家時顯然已不再感到精疲力盡。

馬斯洛的需求金字塔頂層亦如此。不久前的過去，假設是七十五年前好了，自我實現一詞名副其實，意義正是發展真實自我，這個追求人生目標的權利是為富人保留，世界上的其他地區根本尚未達到這個水準。如今多數人都達到層次上的提升，從而也產生出一連串新的需求。

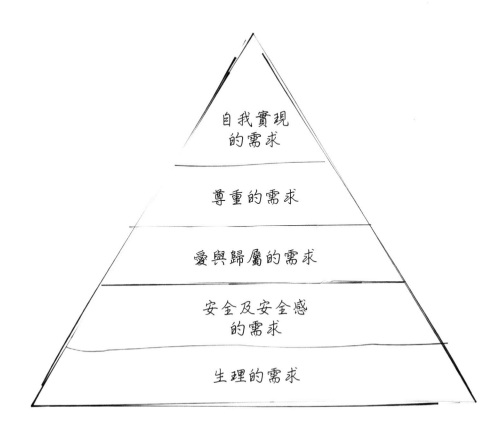

生命追尋

馬斯洛表示，你只需要觀察人們的行為，即能找出他們在金字塔上的位置。所謂的生命追尋將無所遁形，這是人們認為自己必須在生命中實現的主要使命。金字塔的其他層次對每個發展健全之人來說，自是有各自的功能——當你飢寒交迫時無法真正地發展自我——但主要的重點聚焦在現行層次上，即金字塔的下一個層次。你能以我們的飲食習慣為例：已開發國家的大多數人並不擔憂自己是否能吃飽喝足，儘管這項需求曾是人類歷史上的主要挑戰，如今的我們執著於如何飲食，以及飲食這件事如何表達出我們的個性：我喜歡吃什麼？哪種飲食文化吸引我？要怎樣吃才能盡可能長久保持健康？或者我該如何減掉幾磅體重？上述這些問題是這個時代的生命追尋：你的飲食代表了你。在許多社會群體中，這種類型的自我實現正在成為或已經成為一種主要的生命追尋。馬斯洛早在一九五〇年代就預言此類生命追尋的優越性，而其後繼者已經預見了新的層次（請參閱深層連結：永無止境的追尋）。

生命追尋是人們認為必須在生命中實現的主要使命。

CLARE W. GRAVES
EXPLORES HUMAN NATURE

THE
NEVER ENDING
QUEST

EDITED BY
CHRISTOPHER C. COWAN
& NATASHA TODOROVIC

永無止境的追尋

生命追尋一詞是一九五〇年代由馬斯洛同時代人提出的新名詞，此人名叫克萊爾・格雷夫斯（Clare Graves），他並不知名也永遠不會成名，但他理應成名，因為世界各地有愈來愈多地方在組織和社區發展的最高層次上，採用他的願景理論。

格雷夫斯對其所在領域的碎片化感到不滿，因此決定將當時已知的所有心理學原型（包括馬斯洛需求理論）共六十種，合併為一種超級原型；並根據他的自身觀察對其進行測試，為此他選擇研究健康機能良好的個人，並提出一個關於人和組織發展的通用模式，當中結合了兩世紀以來思想家的見解，他稱此為「成人生物心理社會發展之緊急循環雙螺旋模式」，這個繁複的名稱可能只是他未能成名的部分原因。後來的作者為了讓他的願景更加平易近人，便將此模式轉換為易於理解的顏色編碼視覺系統，並稱之為螺旋動力理論。格雷夫斯的主要

貢獻是指出發展是一個無限的進程，人類不僅不會停止自我發展，而且會在實現自我發展後繼續發展。他曾在一九五〇年代預測人類將經歷某種自我本位的階段（還記得一九八〇年代嗎？）。過程中，人類將透過更積極的生命追尋，並專注於探索我們如何共同照顧地球，才得以實現這個階段。他的成就不可小覷，尤其是考量到一九五〇年代當下的社會狀況。

自我實現

自我實現的生命追尋，意思是讓自己的生命達到最完整的狀態，這適用於許多領域，包括工作、人際關係、生活方式、喜好品味、知識、文化包袱等等，這不表示你必須在這些領域中都表現出色（儘管那是許多人解釋他們生命追尋的方式），但這確實表示你必須決定自己要成為誰及成為什麼樣的人，你就是自己的權威。現在很難想像，但是在人類大段的歷史中，我們不得不聽取其他權威人士的意見。這些權威者決定了何謂真實、美和益處，而今日的每個人都必須自行為找出答案，這是一種特權，也是一項艱鉅的任務，因為這引導出一個問題：你要如何做到？今日的終極挑戰將此步驟進一步向前推展：我們不僅要承擔自己認為適合的生活，還必須確定生活的目標。是什麼原因讓你不枉此生？我是否虛度光陰？我做的事能讓自己感到心滿意足嗎？我存在的意義為何，我離世後人類存在的意義為何？為了找到這些問題的答案，我們曾經求助於出生地區的精神或政治權威。過往某個人一生的意義取決於他們

所屬的教堂或其他精神性組織，但現在你有責任在自己出生的地區內或地區外尋找人生的意義。

好奇心

如果自我實現和找到目標是當代的生命追尋，那麼我們就有能力觸發許多人所面臨的人生挑戰，包括你希望來到體驗中心參觀的人。目標和自我實現聽起來可能帶有些許哲學性，甚至語焉不詳，但是多數人在獲得體驗的同時，都能確立出自己的人生道路，並直覺性地從中找到目標，例如在找到合適的伴侶前先多方嘗試，像是環遊世界認識新文化，或是轉換工作從而找到適合的職業等等，這些活動皆屬現代生活的一環。如今是人類歷史上首度可以大規模從事這些活動，看似是奢侈的同義詞，但事實並非如此：這是當今世代的生命追尋，這或許

可以解釋為什麼好奇心對於現今的成功人生來說如此重要：因為好奇心是新體驗的觸角。就感官而言，我們彷彿已成為前所未有的饕客，為了適切執行我們的生命追尋，我們的感知工具——身體、思想、心靈和靈魂——已成為身上最重要的機能，這些重要機能的地位，曾屬於強壯的手臂或快速的腿，但如今我們身體的傳感器已變成味覺、身體感覺、知識、真實性、真誠、好的創意和幸福的根源，因此也湧現許多專門針對這些傳感器的新生領域，也就不足為奇了。我們憑藉美、真實和有益的體驗，來發展真實又真誠的人生樂趣。

好奇心的樂趣

你可能不曾預期，體驗設計會與實現生命追尋有關，但是試想若有一種專門設計出的空間，能夠提供有意義的體驗，將會有多吸引人。這些體驗不該只是很刺激（如在遊樂園中）或訴諸情緒（如在音樂殿堂中），也不該全然關乎於知識（如在圖書館中），或主要集中在靈魂層面（如在教堂中）：最好能同時激發多種面向，使之有機會成為一種能夠用來標準化我們內在指南的體驗。你可能預期這種體驗的來臨，但這些只是驚奇世界的要素。

現在你若問我，人們造訪體驗中心的理由，我們也許能提供一個答案：如果體驗中心能幫助參觀者在無數領域中累積體驗，使其能自行從中發掘事物，這些人就會願意造訪體驗中心。這個理由同時也是我們尋找如何讓空間具有吸引力的第一步：即吸引人們的好奇心。例如歷史故事講述了人類身分的根源，正是這點使故事具有意義。未來計畫則告訴我們，有人正在策畫創造出一個世界，而他們為了創造這個世界需要幫助。人們可能想知道為某家公司工作的感覺，或者某項業務是如何為社會做出貢獻。

他們可能想學習新技能或發展自己品味，他們可能想擴大其對自然、組織或整個宇宙運作方式的知識。

有件事很明確，那就是體驗中心的用處並非總著眼於實用面向。在此意義上，我們證明自己的需求層次已經向上提升，過去人們幾乎不會為了樂趣而去學習新事物，因為根本沒時間。一定程度的知識發展，是一個好公民的必要條件，而非探索世界的方式，如今每個人都有學習事物所需的時間和途徑，而以樂趣為導向的學習已是司空見慣之事，只要看一下所有關於科學和科技的電視頻道，例如國家地理頻道。儘管這是一家商業性電視台，但你在這個頻道上看見的節目，很少包含能實際使用的特定知識，完全仰賴觀眾自行選擇，換句話說：頻道滿足了人們的實際需求。大膽言之，我們可能都變得有點需要吸收知識了：人們不時尋求新知，只是為了滿足自己的樂趣。有不少群體尋求新知是出於好奇，這不僅是一種消遣娛樂：他們實際上是憑藉體驗行事，即運用其在體驗中得到的所有印象來建立世界觀，而這種世界觀最終會構成他們的行動。

社會參與：哈斯和哈恩的巴西貧民窟畫作

了解你的遊客

體驗設計的專案就像所有的溝通性質專案一樣，會定義出特定的目標受眾，這些目標受眾將形塑出我們看待人們的方式，最好先確認這種模式是否公正看待實際邀請的群眾，以及這些群眾的豐富度和複雜性。如果答案為否，那麼你有可能會採用一種不合時宜的視角來進行操作，這表示你在人類體驗的其中一個領域是處於不足狀態。不要聽信他人告訴你要簡化資訊，相反地，你應該讓資訊豐富化，讓資訊對好奇的人們產生吸引力。

> 不要聽信他人告訴你要簡化資訊，相反地，你應該讓資訊豐富化，讓資訊對好奇的人們產生吸引力。

人是複雜的，人有很多興趣、追求、夢想，當然也有恐懼和抵抗。人類，原則上是開放的，根本上是自由的，同時卻也自願受關係和結構的束縛。人們通常對生活和周遭世界感到滿意，但有時也會擔心事情是否朝著正確的方向前進。人們知道自己是命運的主人，所以他們想體驗新鮮有趣的事物，雖不必是全新事物，但至少要足夠新鮮有趣。其實所謂的人們就是你！如果你將視野放大，便會發現人與人間的相似點大於差異點，這個結論既公眾，也適用於個人。

從這個角度看來，體驗中心挑戰遊客這件事沒有任何不對，你可以誘使遊客挑戰他們的理解極限，正如前文所述，這是發現驚奇圈的時刻。你可以讓敘事顯得懸而未決或模棱兩可，甚至顛覆常理，甚至可將故事化為戲劇，並在訊息中增添些許魔法。我們最好的專案留予人們極大的想像空間，因為想像空間是一切的源頭。這些專案中的故事對大眾開放，人們不僅可以複製，同時也鼓勵參觀者周知朋友一起來參觀，這樣的方式比光靠體驗中心本身，更能產生偉大的影響力。

烏特勒支和平節的巡迴車隊和移動廣播站。

新的追尋

此種人文視角不僅可讓你為現代人建立一家有吸引力的
體驗中心，還可微調對體驗中心的使命。讓我們再放大
視野來一窺整個世界。五十年前，阿波羅十四繞月球飛
行時，人類首度成功看見這幅景象，大受震動的太空人
未如往常般看見太陽升起，而是看見了地球，他們拍攝
的照片是有史以來傳播最廣的影像之一。從那時起，太
空人就告訴我們，以這種方式看見這個世界的美麗，是
一種多麼深刻的感動，這種經歷稱之為總觀效應，這種
效應將全人類視為地球生靈。在這種美的體驗下，太空
人告訴我們，他感受到某種脆弱，必須找到一種方法使
我們能夠在地球上共同生活，身為地球生靈的一份子，
我們要關切整個地球，以及身在地球上的你我。

關切我們的星球，很可能成為人類下一階段的生命追
尋，如果我們未能成功，可能會跌下階梯，至少這是許
多科學家所聲稱的結果；如果我們成功了，便能進入需
求金字塔的更高層次，這個層次超乎我們最瘋狂的想
像，其中可能包括對我們來說非常陌生的生活方式，就
像十五世紀的人看待現代生活一樣陌生。

馬斯洛金字塔的第八層次是什麼樣子？二十一世紀又會
是什麼模樣？我們當下連最模糊的線索都沒有：只能看
見當下的層次和下一個層次。下一層次的生命追尋非常
容易識別：正在大規模運作中。倘若事實真是如此，我
們將必須深度改善人類的合作方式。

我們相信驚奇世界可以在此一發展中發揮重要作用，現
在知道原因為何：驚奇世界能夠在前所未有的層次上與
人們建立連結，透過大膽將夢境視覺化，以三度空間展
現我們的思想，從而促進求知者間的直接接觸，超越語
言和論點，以一種純粹且直接的形式表達我們的奇蹟。

任何與驚奇世界相關的主題在當今世界都能奏效，因為
每個人都渴望讓這個世界變得更加豐富多彩、更加令人
興奮，也更充滿活力。

下段我們將分享關於這種光譜中的實證。

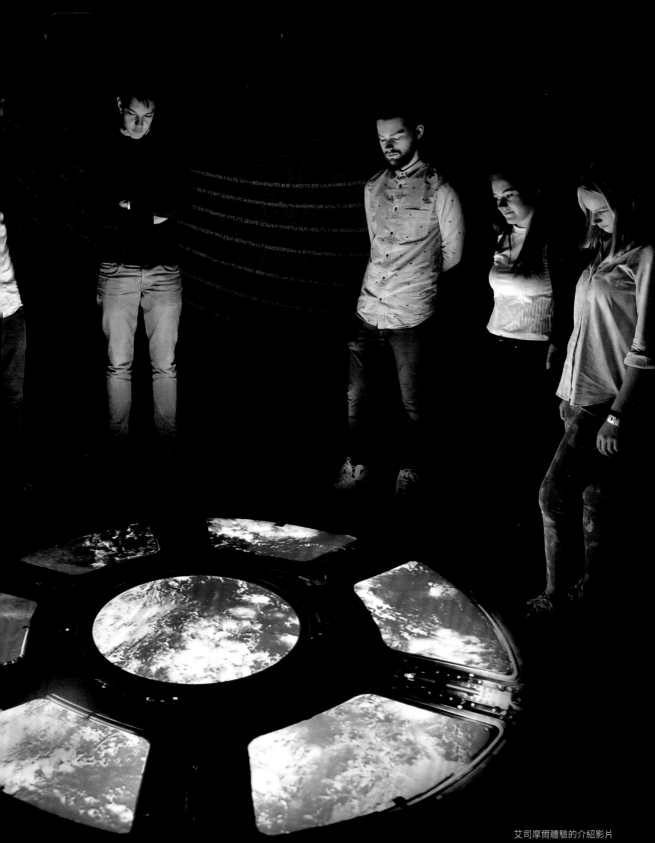

艾司摩爾體驗的介紹影片

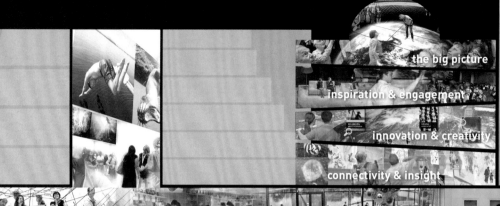

the big picture

inspiration & engagement

innovation & creativity

connectivity & insight

care & curiosity

exploration & discovery

passion & adventure

我們正在為那些對冒險、新發現及所有真實的驚奇事物充滿熱情的人們，建立一個園區。

我們相信任何人都可以成為探險家，所有人都可以創造改變。

case 好奇心的進化

每個人都認識國家地理。有些人可能認識國家地理頻道，有些人可能知道國家地理是家擁有一百三十年歷史的雜誌，商標上有著名的黃色矩形框，然而你卻有所不知，國家地理原是一個真實的科學協會，總部位於華盛頓特區。

其形式勉強算是一種俱樂部，十九世紀有很多這樣的俱樂部：由許多冒險人士組成的協會，協會成員環遊世界四處探索，然而隨著時間流逝，這些協會多數已經消失或併入大學，但是國家地理學會仍然活躍且持續發展。

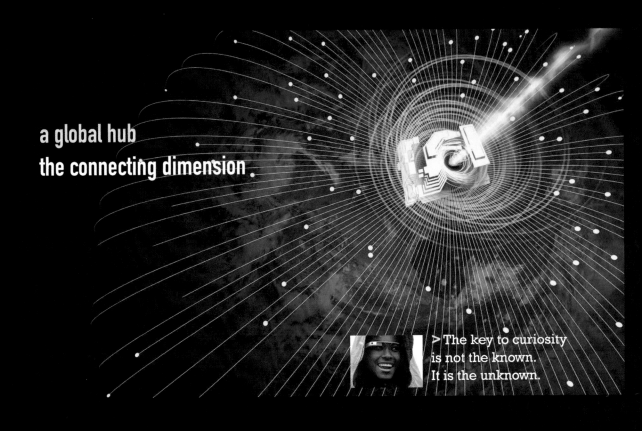

a global hub
the connecting dimension

> The key to curiosity
is not the known.
It is the unknown.

除了出版許多雜誌和電影，學會還資助研究和探險考察，長久來一直致力於增進公眾對地理和全世界的認知與了解。他們甚至會在自己總部進行這項工作。在國家地理總部可以找到國家地理博物館，按其自身的標準，這座博物館太靜態了：無法為組織的冒險精神辯護。這就是為什麼我們需要針對擴展這間博物館的潛在性方式進行探索。對一名構想工程師來說，這是夢寐以求的工作，尤其考量到國家地理曾創造出極高品質的視覺世界。

國家地理的使命是激發人們對地球的關心，並期許人們有能力做出改變。

因此我們設想為參觀者帶來一次變革性的體驗，這是一次令人興奮的機會，能夠參與這個品牌，並增強我們自身的實力。我們的創作空間是辦公大樓，此處將重建為一座園區。

穿越國家地理園區的旅程，就像是人類自身的旅程：永恆的好奇心、對冒險的熱情、對未知事物的追尋驅使我們追溯人類最深度的歷史淵源。這段歷程螺旋形上升並超越自身，我們設想出一座類似馬斯洛的探索金字塔，從地下室到屋頂，參觀者可親身體驗國家地理帶給我們的諸多驚奇世界，誰知道還有何處有待探索？

3

我們精心挑選出驚奇世界
的案例，凸顯其功能、意義
和影響。

WOW

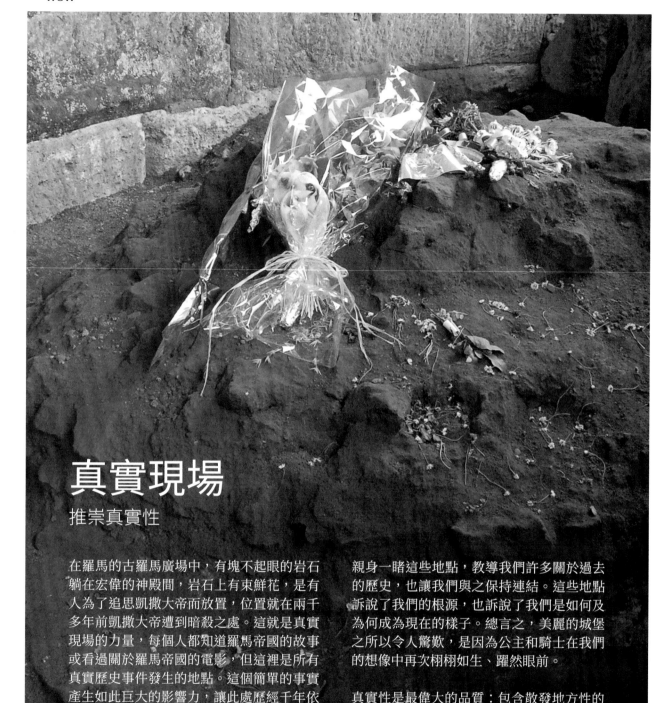

真實現場

推崇真實性

在羅馬的古羅馬廣場中，有塊不起眼的岩石躺在宏偉的神殿間，岩石上有束鮮花，是有人為了追思凱撒大帝而放置，位置就在兩千多年前凱撒大帝遭到暗殺之處。這就是真實現場的力量，每個人都知道羅馬帝國的故事或看過關於羅馬帝國的電影，但這裡是所有真實歷史事件發生的地點。這個簡單的事實產生如此巨大的影響力，讓此處歷經千年依舊令人深深感動，吸引人們親自造訪這個位於羅馬的景點，並表示敬意。

儘管體驗設計提供所有數位真實，但絕不能忘記我們處理的是現實世界，其中充滿了保有精采歷史的人物、地點和展品。

親身一睹這些地點，教導我們許多關於過去的歷史，也讓我們與之保持連結。這些地點訴說了我們的根源，也訴說了我們是如何及為何成為現在的樣子。總言之，美麗的城堡之所以令人驚歎，是因為公主和騎士在我們的想像中再次栩栩如生、躍然眼前。

真實性是最偉大的品質：包含散發地方性的人物、展品和地點，或能夠塑造出地方性的人物、展品和地點。塑造地方性往往需要額外的協助：意思並非將之徹底改造成另一種面目，而是真正去凸顯人物、展品和地點的真實性力量。

擴增實境 1.0

讓事物栩栩如生

每個人都知道：一個善意的展覽，儘管出發點為善，卻無法觸動你的內心。真實性可能是王道，並不表示人們能自發性感覺、聽見或看見真實性，這正是為什麼我們經常要將那些很美的展品和地點，比喻成一個未知故事的主角、一個能讓你了解故事有多特別的主角。一般來說，這個環節包含建立敘事背景，如此做方能讓過去不可見的品質浮現：即擴增實境 1.0。

這個名詞的意思是，將所有我們無法立即閱讀或欣賞的奇妙事物轉變為現實。這項需求很大，因為許多組織都想講述他們的故事，並向遊客展示為什麼他們應當來參觀這個特定的地點，或者為什麼這支特殊的茶匙是所有茶匙中最出色的。為了達到此一目標，需要揭露展覽內容的意義、以新方式恢復其舊功能，抑或為某些事物灌輸過去或未來的脈絡。

想要達到此項目的，不必非要講述真實故事：凸顯本質更為重要。你需要捕捉觀眾可以產生連結感的想法。人們都很會說故事，因此只需一個強有力的形象便已足夠：觀眾會運用自身的想像力來腦補其餘部分，這就是擴增實境如何在求知者的眼中栩栩如生。

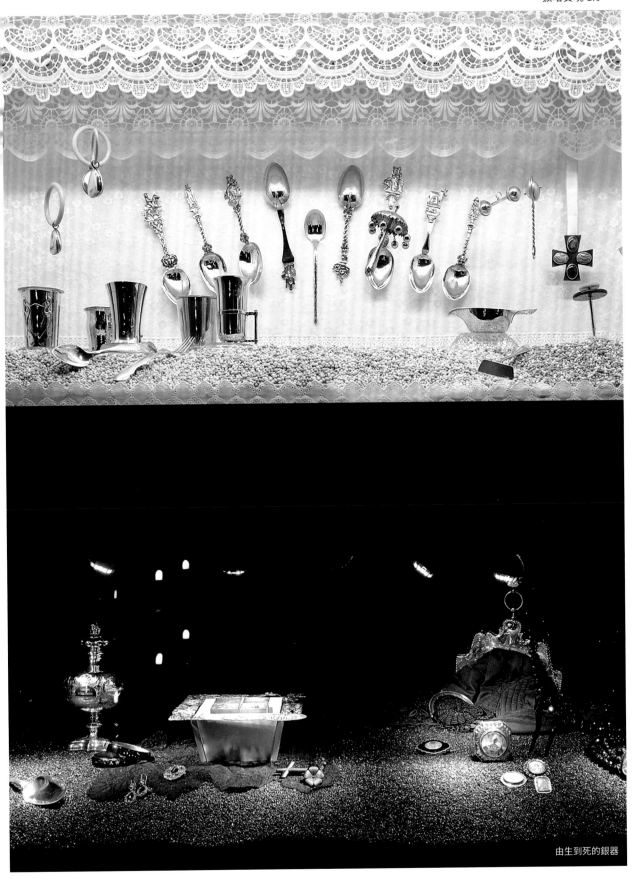

由生到死的銀器

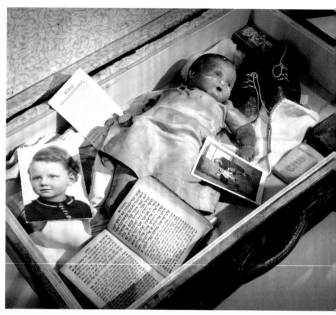

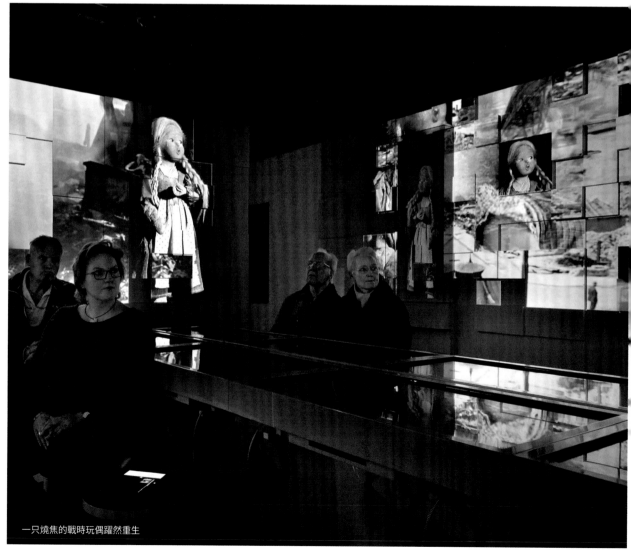

一只燒焦的戰時玩偶躍然重生

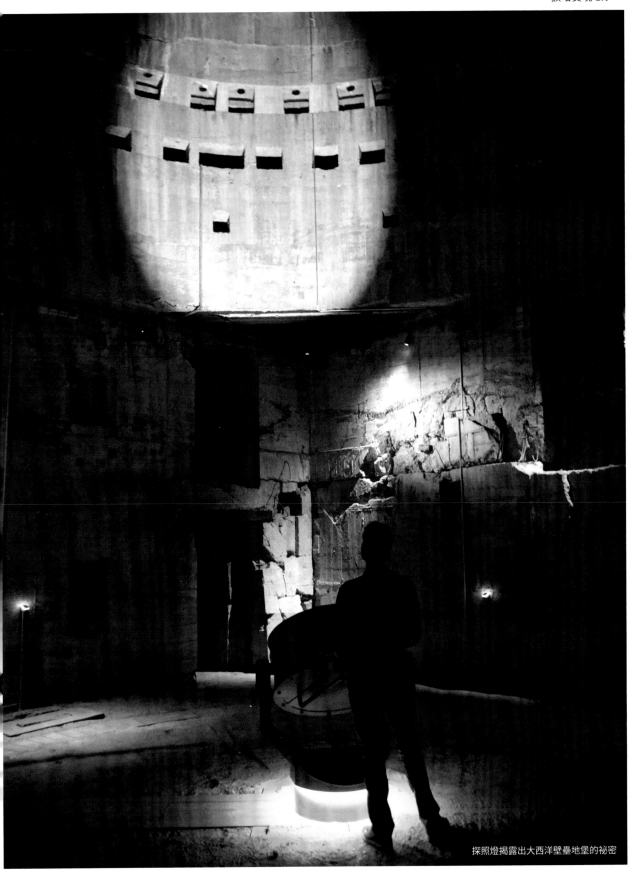

探照燈揭露出大西洋壁壘地堡的祕密

最終謎底

展示創新

當你深入了解現代企業,會發現到當中豐富的知識、技能和傑出表現,他們所作所為的程度和範圍都令人震驚。

世界各地的企業都在大幅增加研發項目的投資,例如一家乳製品公司在牛奶中發現兩百多種不同的營養物質、一家食品生產商僱用五千名研發人員來研究營養的未來,還有一家能掌握一奈米準確度晶片刻蝕技術的機器製造商。一奈米是多長,是指甲在六秒鐘內生長的長度。

聰明的新觀念和智慧型科技讓我們深受其惠,但並非全可觸知,即使我們知道牛奶中富含有兩百種營養物質,但味道喝來仍然一模一樣。這是一件好事,流程、產品、新觀念和科技的

存在是為我們服務,但對這些事物進行觀察和遊戲也相當有趣。

開放式創新是一個神奇的詞彙,公司將其原始碼提供他人,讓創新在整個連續過程和過程之外傳播。為了利用創新,你必須閱讀原始碼,讓公司引以為傲的創意成為改變的焦點,並讓路給外部高手。

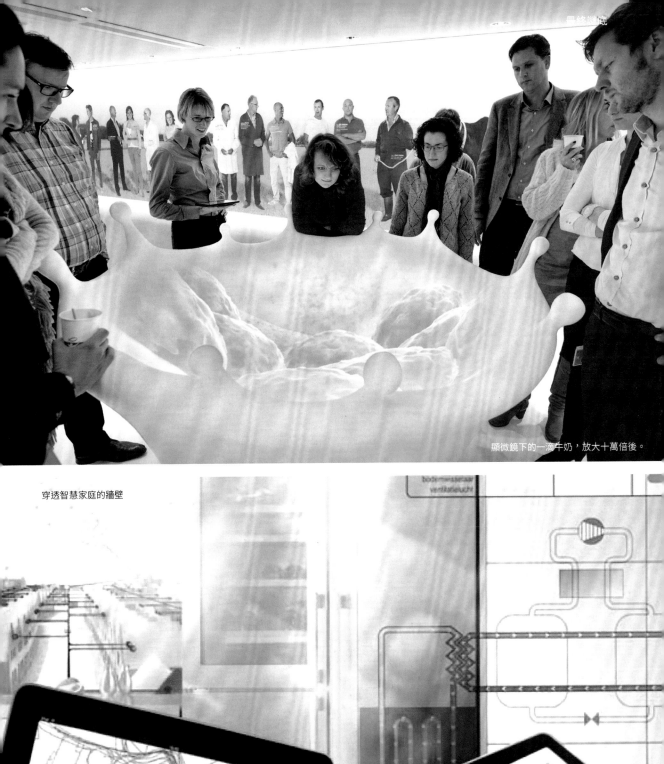

顯微鏡下的一滴牛奶，放大十萬倍後。

穿透智慧家庭的牆壁

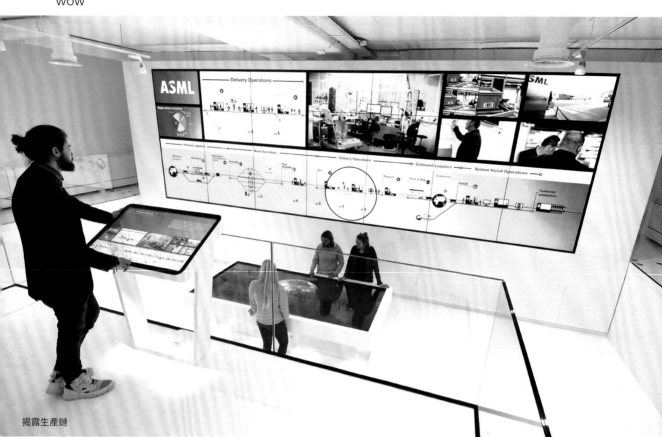

揭露生產鏈

展示高科技

一名實驗室技術人員與她身後的測試工具交談

一間以行動不便為議題的工作室,四周播放著影片

建築學、
舞台氛圍設計學、
博物館學

創造整合式參觀者體驗

建築學、舞台氛圍設計學和博物館學是空間設計的三大領域，在範圍、風格和專業知識方面差異甚大，但由於參觀者只會經歷一次體驗，因此同步這些領域的影響力，可能是正確的選擇。

建築學的概念關乎於創造或修復建築物脈絡，在此過程，建築物將發生特殊的體驗。當中有許多建築設備齊全，主要目標通常是建造一座有百年使用年限的建築，且是與公共功能無甚相關的建築。這個機會點並不精準，因為沒有人會單單為了建築物購買門票：建築內部發生的事對參觀者來說才是重要的，這就是為什麼最好的專案重點，都在於讓建築與體驗設計相輔相成。

舞台氛圍設計學是關於設計建築的敘事空間，設計在此無關乎選擇最好的桌子或決定地毯應該是什麼顏色，而是創造出一種與敘事相關的空間體驗。關鍵問題是，我能感覺到什麼、氛

圍如何、這個空間表達了什麼？

一些專業人士將此方法與老派的舞台設計混為一談，但是當代舞台氛圍設計學已從戲劇界取經甚多，這表示現在詮釋比改造更為重要，我們要創造的是心態，而非電影布景。

博物館學最初代表設計展覽的專業知識。舞台氛圍負責設計喚起人們置身於敘事環境中的感受，博物館學則精心創造出許多設計空間，讓參觀者皆能意識到周遭環境的人工裝置。博物館學主要將參觀者視為觀眾和用戶，重點著眼於設計的美學、實用和溝通面向。

儘管這三項領域構成了不同的設計方法，但同樣可視為完整體驗設計環節中的後續層次。建築學的角色是為整起體驗提供一項誘人的出發點和環境，舞台氛圍設計學讓參觀者踏上體驗之旅，博物館學設計出沿途的接觸點，此種整合性方式能創造出大範圍影響力的體驗。

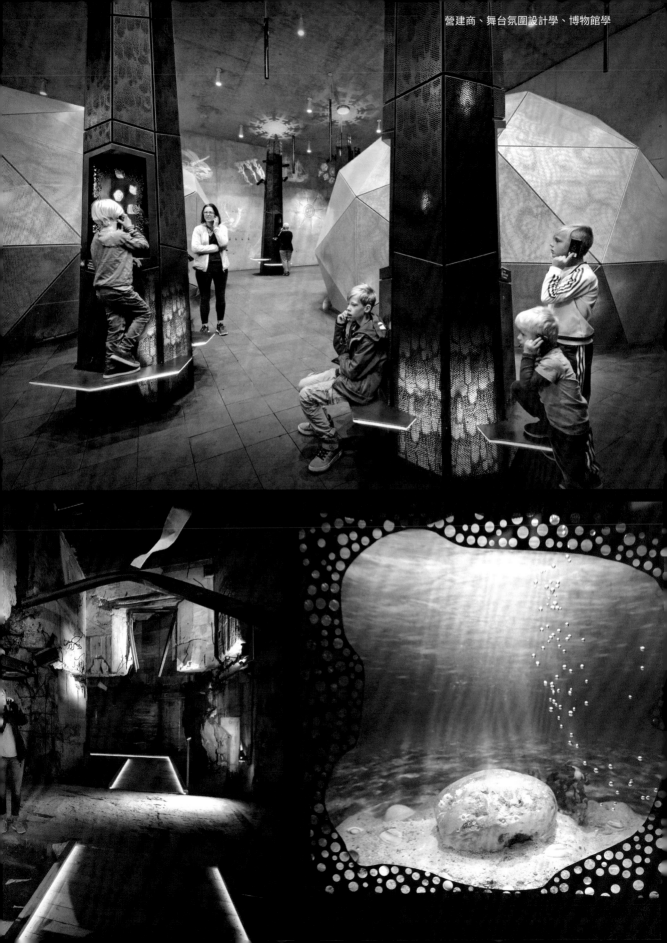

鐵必制博物館

位於丹麥西海岸的鐵必制博物館，是上述整合性方式的最佳例證。由丹麥建築師
比亞克·英格爾斯在沙丘景觀中做出一個切口，讓博物館與周圍環境融為一體。
時髦的建築設計以混凝土、玻璃和鋼材為特色，與舊時地堡完美契合。博物館內
的主題廣泛，包括地區文化、大西洋堡壘和線狀無煙火藥彈。結合相同元素，與
當地充滿活力的自然景觀相呼應，過程中創造出一個不斷變化的地點，並以多種
不同的方式將自然和文化融為一體。

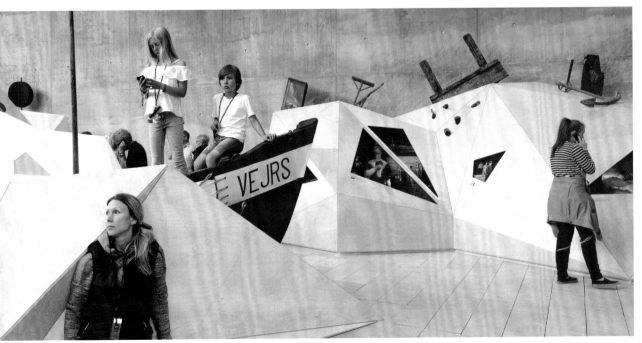

WOW.

第一人稱視角

增強情緒性影響

觀賞史蒂芬・史匹柏《搶救雷恩大兵》的前二十分鐘後，就此顛覆你對諾曼第登陸的看法。開場場景中，導演讓觀眾穿越到一九四四年六月六日的奧馬哈海灘，展現了第一人稱視角的力量，場景彷彿是透過士兵的眼睛拍攝：此一片刻未經過濾又直截了當，讓觀者感到一陣混亂和恐懼，就好像身臨其境一般。

這種近乎於印象主義的表現方式也適用於藝術，其目標是激發個人的熱情和創造力，可以在藝術作品中看到、聽見、感受到梵谷的視野或蒙德里安的思想。

此種方式會帶來更感同身受的理解。第一人稱視角特別適用於情緒性體驗，例如涉及恐懼、喜悅或洞察力的體驗。在設計中創造主觀現實，可以讓你增強這種個人觀點，透過將當中所涉及的情緒──如害怕、疲倦、興奮、驚訝──以及相關的感知投射到參觀者周圍的環境中，可以讓參觀者體驗到同樣親密的感受，亦可增加驚奇時刻的強度。

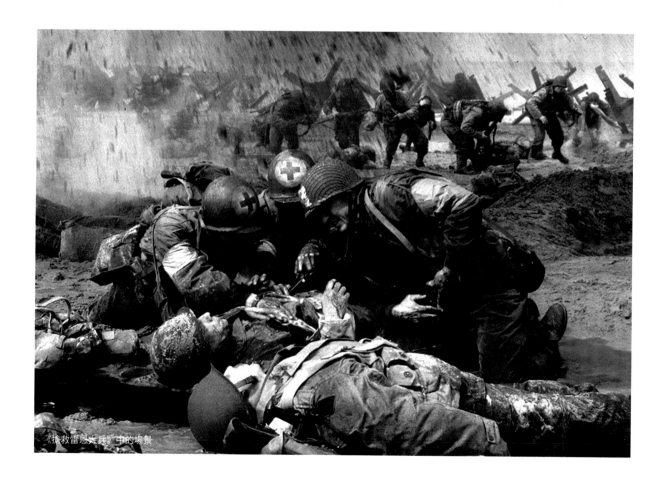

《搶救雷恩大兵》中的場景

空降兵博物館空中體驗中的第一人稱視角

一九四〇年轟炸鹿特丹

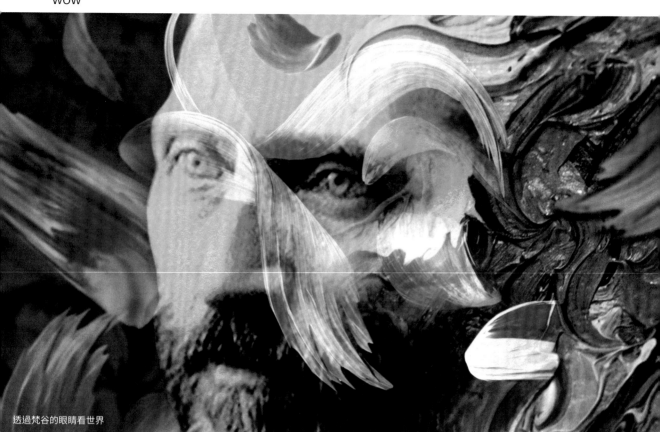

透過梵谷的眼睛看世界

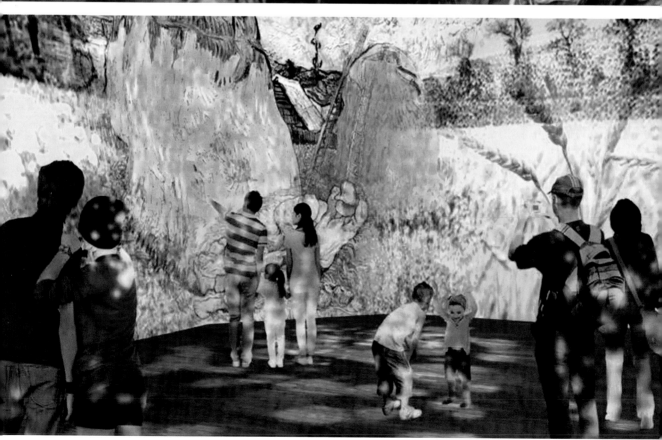

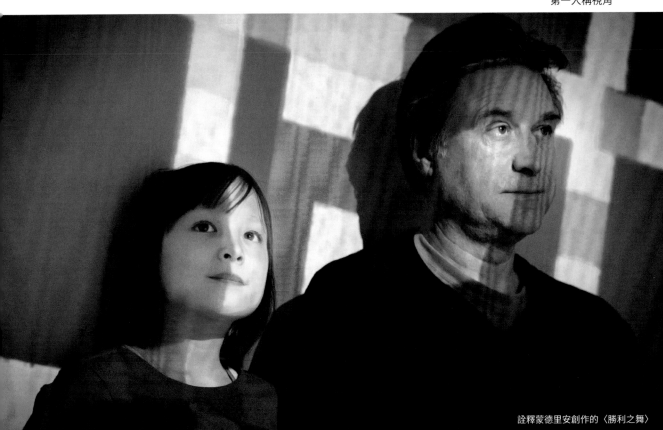

詮釋蒙德里安創作的〈勝利之舞〉

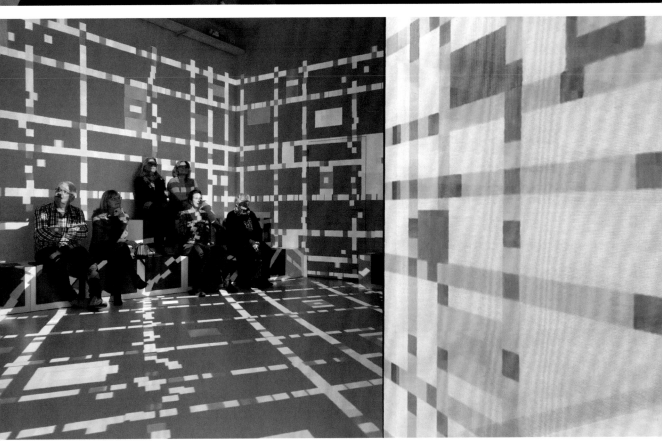

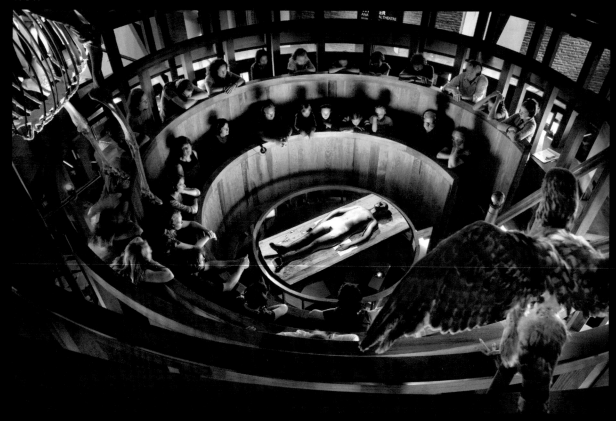

好奇心的案例

誘發參與度的疑問

疑問是最有效的科學工具,一個恰如其分的問題可以指導研究計畫,並組織起知識分子的集體好奇心,你甚至可以說疑問是最終極的動機。當這個世上的所有問題都得到解答,科學的生命也結束了,我們只能希望並期待,永遠不會走到這一步。

所以,這裡的問題是……

科學中心該提供什麼?提供一個能夠讓科學這個主題引起公眾注意的地方嗎?

我們所知的一切:像是事實和歷史,像是早有預設答案的問題,還有待辦事項和提醒,彷彿

暗示你應不惜一切代價避免驚奇事件發生。上述例子的出發點都不壞:簡單易懂,普世皆知,但為此要付出高昂的代價:即這些方式不會觸發好奇心,這就是最初設立科學中心的原因。

想要解決這個狀況並非難事,畢竟好奇心人皆有之:好奇心深埋於我們的 DNA 之中,當科學家們開始分享他們幻想的源頭,而非他們的愉悅時,我們終會看見一場精采紛呈的展覽。這個設計案例呈現出五百年歷史的古物、階梯式的解剖劇場,時間的宇宙論投射在天花板上。

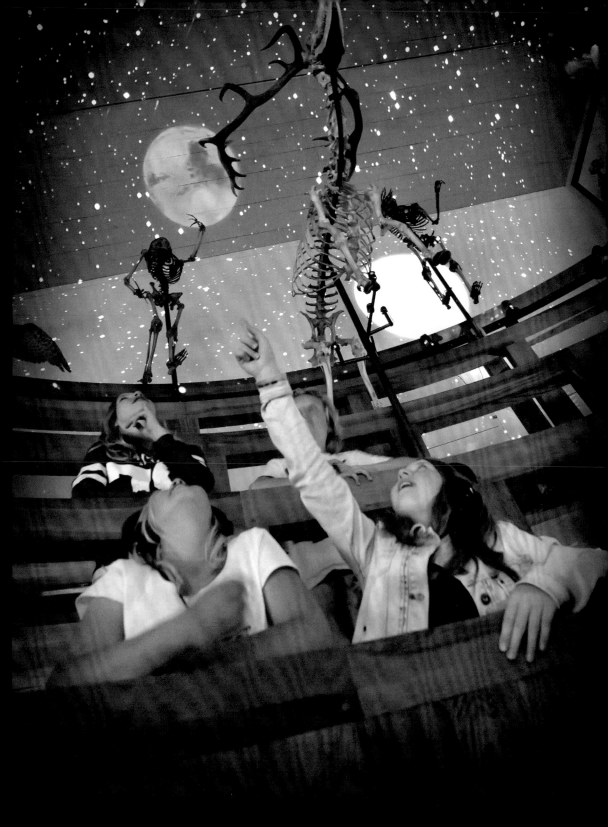

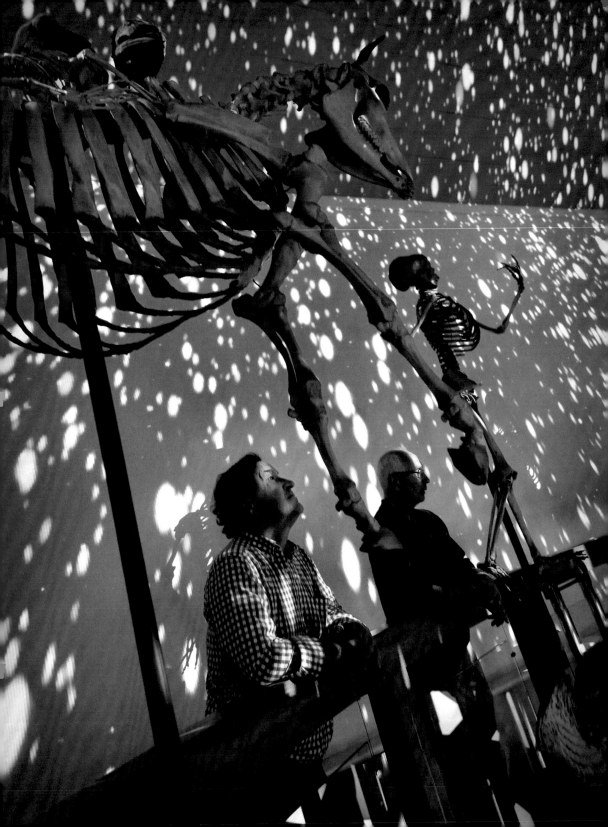

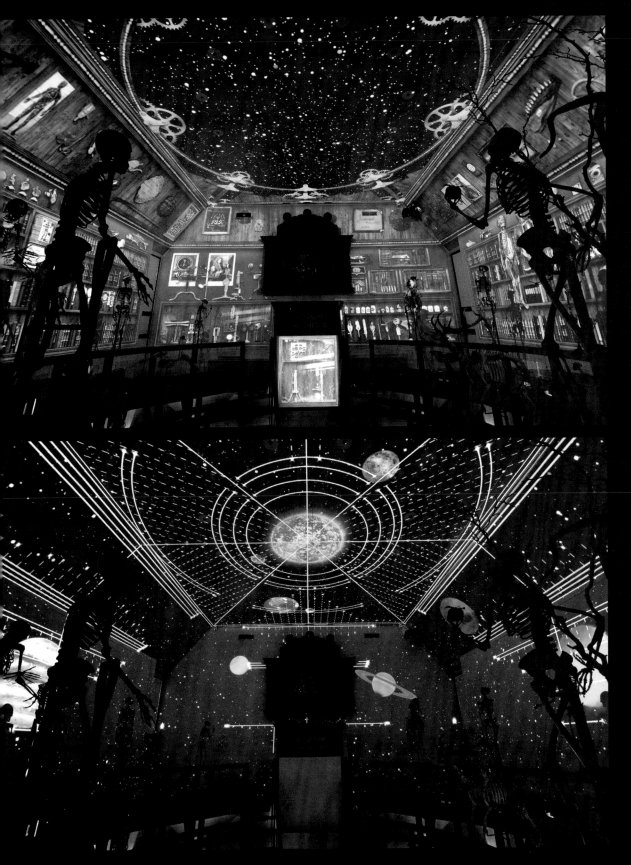

無神論者的宗教

靈魂的新場域

世界上有許多國家的教堂門可羅雀，因為有愈來愈多人不再信奉權力主義的宗教，然而我們的生命依舊充滿掙扎，有時仍需要一些地方讓我們坐下來恢復理智，反思罪愆或重尋靈魂之處在哪裡？

可能需要一個新的場域，讓我們能夠以最深刻的方式審視生活，這些體驗中心不會崇拜任何

權威：而今我們將反求諸己。倘若你鼓起勇氣集體這樣做，會體驗到我們的遭遇相似。幾世紀來，生命的挑戰基本並無二致，無論當代的生命追尋為何，有些事是永恆的掙扎。

幸運的是解決方案也是千古不變：人類已為此思考了數千年，這點有多麼安慰人心啊！第一家處於轉化階段的體驗中心已經開始出現。

早期人類學者格特・格羅特（Geert Groote）的故居：舊教條找到新意義

反思和重新構思的空間

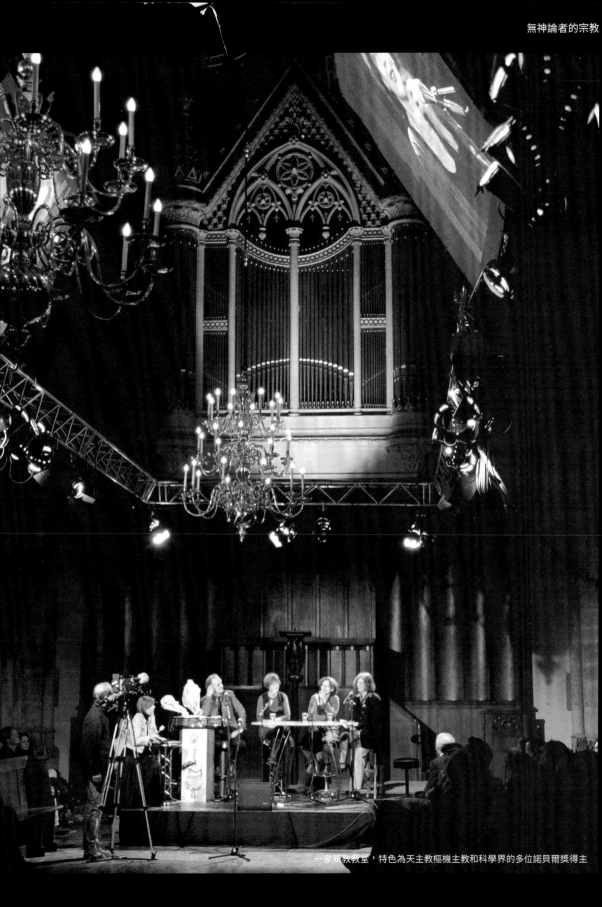

一家新教教堂，特色為天主教樞機主教和科學界的多位諾貝爾獎得主

患者賦能

療癒環境

造訪醫院和參觀博物館之間的主要相似點為何？兩者都算是體驗，儘管人們很少去醫院享受美好時光。但在醫院中，告知、鼓勵並激發這些造訪者的靈感也同樣重要，這就是為什麼我們在全球皆能目睹療癒環境的實驗，同時創造出對人類產生健康和刺激影響的空間。

奇幻牆面可以成為孩子快樂的泉源，沉默時刻對成年人來說亦可達到同樣目的。那些吸引人潮的區域，最終都能改善每個人的情緒，其中包括排解性裝飾、遊戲或漫畫角色，這些角色會在你行經醫院時陪伴你，並在你最需要的時刻出現。

這麼做不僅具有鎮靜和舒緩效果，而激勵患者更是他們恢復健康的關鍵，在有趣的環境中培養健康的習慣，是建立樂觀心態的第一步。

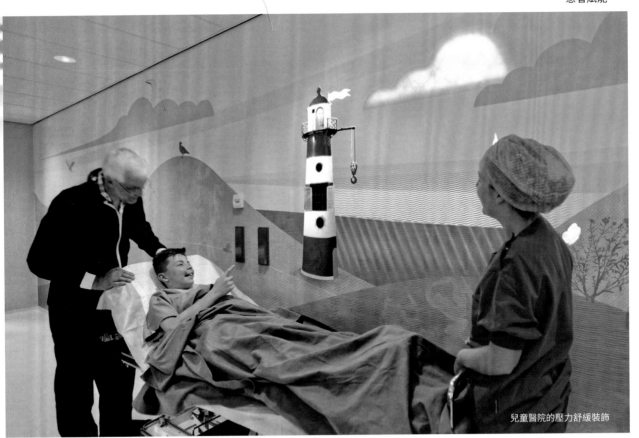

兒童醫院的壓力舒緩裝飾

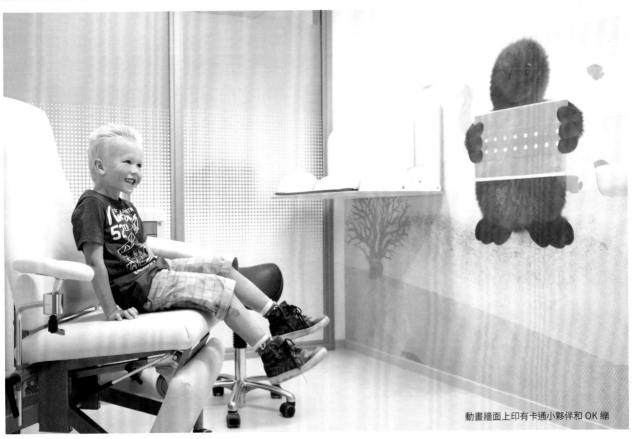

動畫牆面上印有卡通小夥伴和 OK 繃

提供智障人士刺激的休閒時光

將肥胖兒童的定期檢查轉變成激勵遊戲

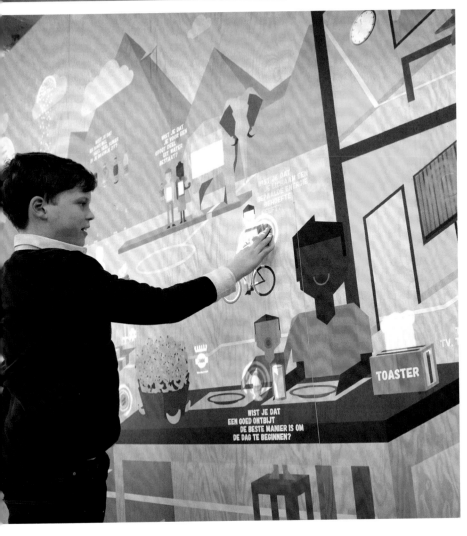

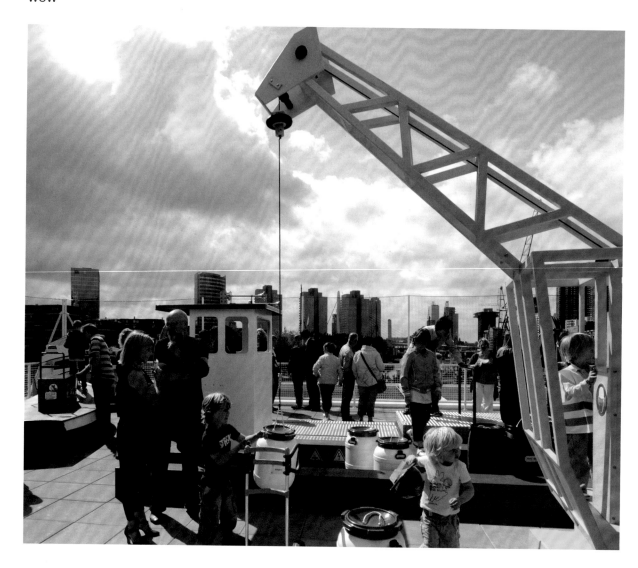

認真玩

適合所有年齡層的冒險環境

遊戲，是我們發現新領域的基本方式之一，在現實生活的模擬中——或在抽象世界裡玩遊戲，能教導你了解自己及他人的行為。自由進行遊戲會產生典型能量，在此能量中你會忘卻時間，也會忘記所要執行的嚴肅事務。

人們來此是為了玩樂，這正是休閒中心的主要優勢，儘管如此，這裡的設計往往嚴肅僵硬。如若能稍微逗弄你的參觀者，並且不要總是嚴肅視之，相信終會創造出一個優質空間。參觀者能在此以積極的方式取得控制權，你為他們提供空間和玩具，而當他們採取行動時，冒險就開啟了。

用嶄新眼光看待

產生新觀點

改變一個人觀點可能是最困難的事,即使你看到正面跡象表明其他觀點可能更加準確,還是很難扭轉成見。然而改變觀點正是許多主題所需的要素,有些故事太老生常談,幾乎了無新意;有些想法已經太根深柢固,很難找出新的方式看待。但是時代在變,人類的思維方式也在變,我們總是不斷在發現有關人類歷史的嶄新事實,現在只是需要採用一些新的基準和價值觀。

體驗設計非常擅於應對這種挑戰,因為體驗設計慣於以新的眼光看待事物,並創造新的視角。首先要辨認自己的角色,然後提供能夠激發靈感的替代方案來創造新的理解。這就像在他人的腦中爬行,然後探索一個人遠離舒適圈時會發生什麼事。

神話與現實之間的美洲印第安人，關於頑固刻板的印象和真實的文化

荷屬東印度的故事及所有相關影響

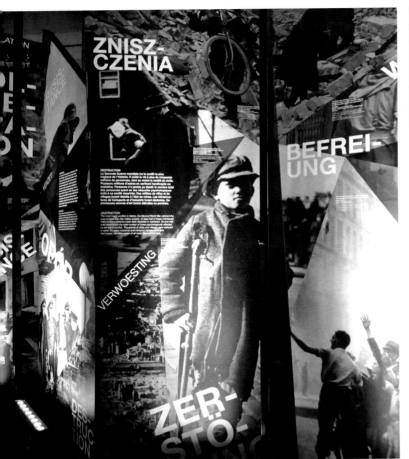

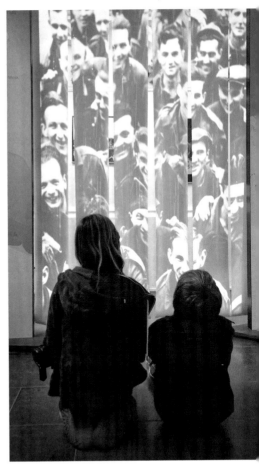

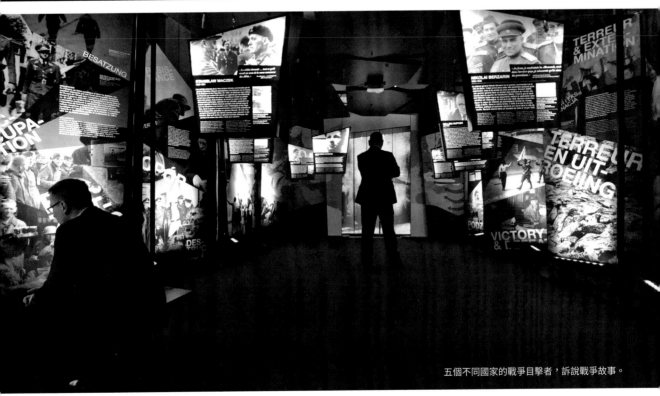

五個不同國家的戰爭目擊者，訴說戰爭故事。

從魔燈到虛擬現實

跨界科技

媒體科技為我們提供進入未知世界的途徑，你可以利用媒體科技旅行到未來，或進入超現實主義藝術家的心靈。媒體科技可以讓你穿透希格斯玻色子的最核心，或宇宙的外部邊界。

試想，倘若莫札特在世時小提琴還不存在，抑或林布蘭想畫畫時還沒有油畫顏料，他們還能夠留下曠世傑作嗎？科技不是為了與人類競爭，而是為了幫助我們擴展，是我們進化的一部分，定義了我們的環境及內在自我。

科技是我們的未來天性，使我們能夠擴展感官，使我們能夠拉近和放遠、停止或加速時間，能夠看見蜜蜂可見但人類物種看不見的顏色。然而科技的最佳應用是將尚不存在的事物視覺化：像是難以言說的夢想、想法和思想。

眼睛是靈魂之窗，媒體為我們的思想提供了一面畫布，從最古老的洞窟繪畫到最新的 3D 表現方式：人們總能創造出一幅敘事圖像以感動他人。近代的媒體創作者像玩樂高積木般跨界各種平台，所有歷史緊密相連，互動則是其中關鍵。

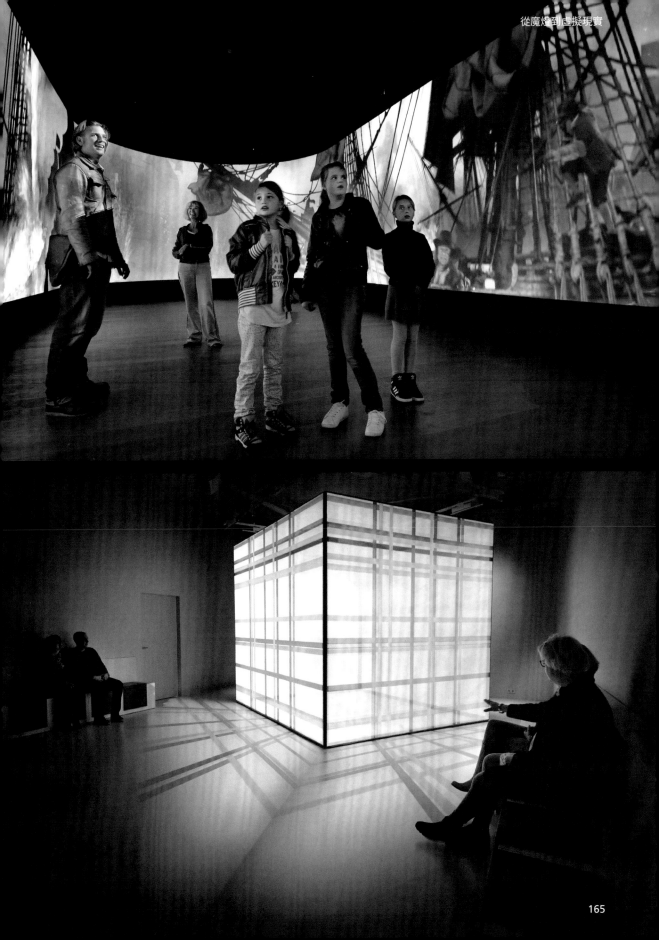

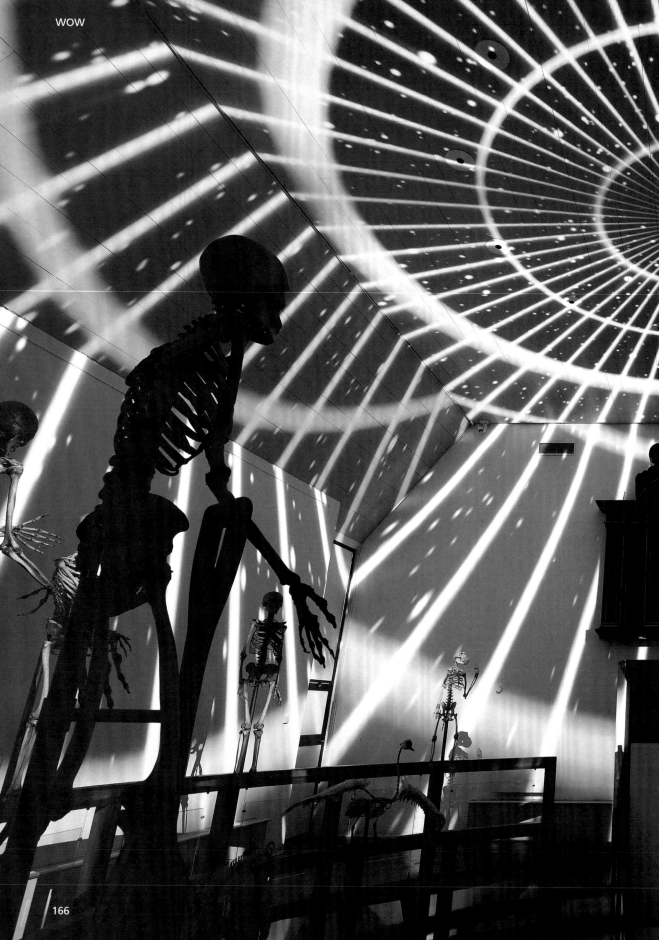

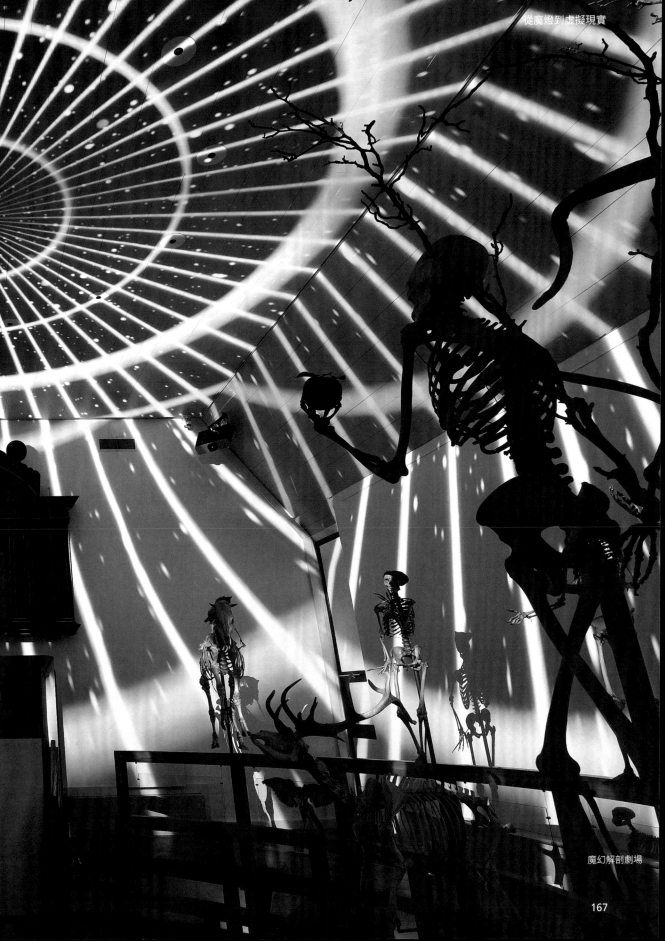

魔幻解剖劇場

自造者空間

實用思維的創意圈

我們每人心中都活著一名修補匠，誰不喜歡發現新事物，並結合現有概念來進行創新？這適用於發想新創意，也適用於製造舊時的收音機。這涉及對概念的搬弄，就像鐘表匠修補機械裝置一樣。

修補行為產生的豐碩成果永遠令人驚歎：彷彿有更崇高的力量在發揮作用，但事實是，這些結果完全是參與者創造性思維的產物。

我們稱此為因緣際會：該詞彙用以形容事件的組合太巧妙，不可能完全出於巧合。這個過程可以組織起來：把你的工作場所變成一座冒險實驗室。找一天與修補匠建立靈活的規則，讓一切自行其是，並心懷感激去接受此舉產生的任何結果。

修補式空間具有各種形式和大小，有些空間和組織嚴密的公司一樣精心安排，不過也有帶來愉悅感的混亂空間（如果空間適合混亂也無所謂），因為行動本身就是體驗。

原型設計的未來

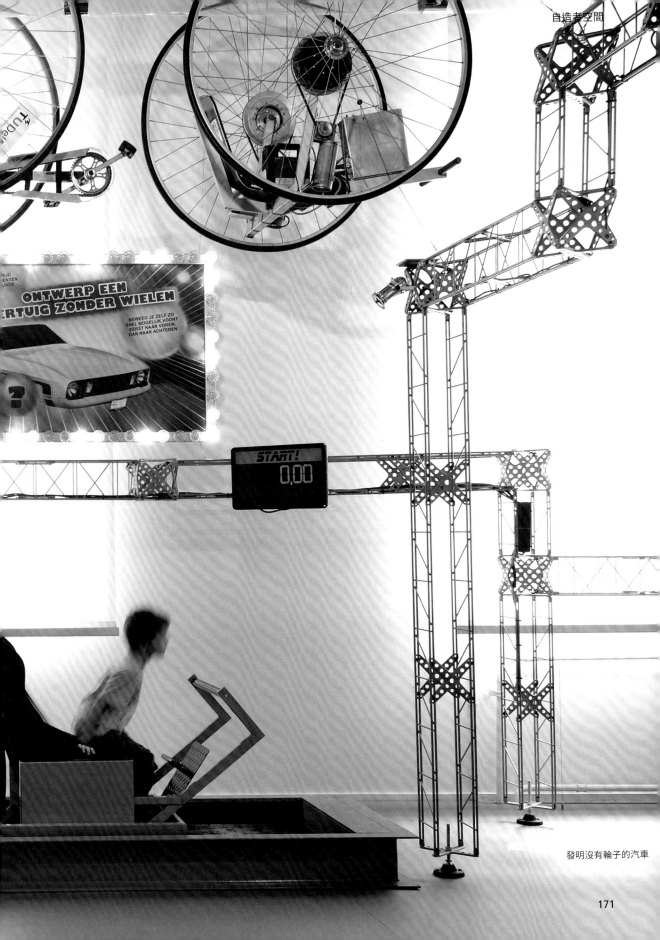

發明沒有輪子的汽車

Ben Tan 06

詩意設計
發揮想像力

大量的想像力可以創造驚奇,設計一個驚奇世界需要擴展我們的舒適圈,以滿足「神奇未知」的需求。無法立即歸類的表達方式,最初看來可能很古怪,但已有能力挑逗我們的思想,並激發我們的感官。想像力激發觀眾開始參與驚奇世界,然後加入這個世界,並發揮想像力。

靈感以神祕的方式發生作用,有些效果只有在得到適當關注和欣賞後才會顯露出來。此外,這個世界已存在很多嚴肅的溝通方式:採取詩意的方式有時會很有趣。別過度思考,準備好放手享受吧。

分形公式視覺化科學的生命之樹

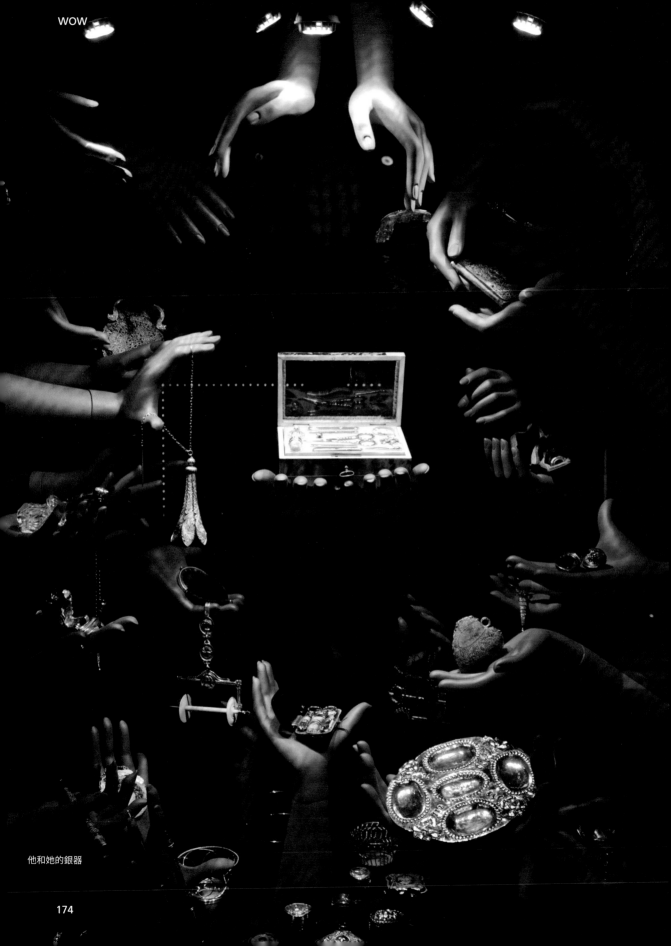

他和她的銀器

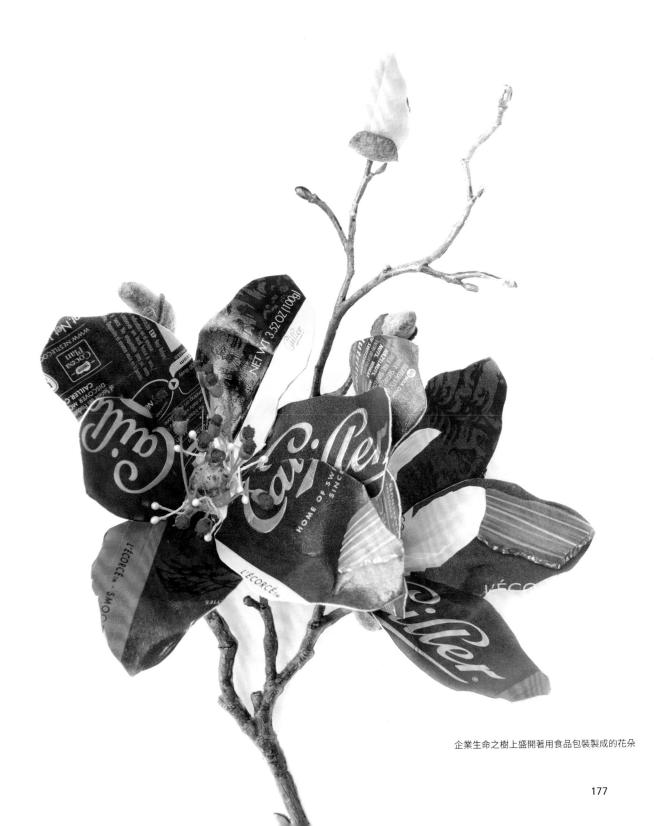

企業生命之樹上盛開著用食品包裝製成的花朵

這個部分闡釋了開發驚奇世界的步驟性計畫，從最初的大創意到著手後的瑕疵清單

HOW

4.1
大創意

———

想要創造驚奇世界，一開始要主動將主題轉變成一場
冒險。想要達到此等目標，則需要滿足一些需求。下
述內容中，我們將討論所有以驚奇世界為基礎的大創
意有什麼樣的特徵，還將描述如何使用優雅的創造性
思維工具，在團隊中發展出這樣的觀念。

目的及權力

在本書的上下文中，大創意所占的篇幅非常短。這些篇幅中闡釋了我們為什麼應該開發一家特定主題的體驗中心、為什麼體驗中心能夠吸引目標參觀者、這些參觀者將會體驗到什麼，以及你打算如何實現。倘若一切順利，你需要的不過是一張 A4 紙。

大創意的目的是激發利益相關者的熱情，說服他們將注意力集中在你的專案上。首先要提出強有力的疑問（Why），描述這家新創體驗中心會讓世界變得更加美好，這一點至關重要；誰（Who），表示想法背後的人員或組織；什麼（What），具體說明你計畫要開發的實際事物，此點同樣不可或缺。話雖如此，創意紛呈，但並非所有創意都一樣好。我們可以區分出三項因素，這些因素將決定你的創意是否能夠執行。

想像力

創意（idea）一詞來自希臘文的 eidos，意思是「所見的」，因此大創意通常是視覺檔案，或者必須用視覺語言編寫。想像力是一個創意的夢想潛力，能凸顯出通往理想的道路，理想主義、遠見、大膽思考和樂觀是一些受歡迎的元素，但簡單、關注核心問題和可識別性也是其中一種元素。如果人們能夠快速理解，並分享你的創意，那表示你的創意很可能擁有足夠的想像力來取得成功。

展望的能力

構成力

大創意為特定情況提供了新的視角，或為特定問題提供了新的思路，能夠使這些情況和問題成為輕鬆又有吸引力的議題。一個創意的構成能力，也反映出解決問題的能力。假設你發想出的是一個好創意，這個創意必也能透過多種方式，讓組織的各方利益相關者受益，從而實現多種不同的目的。你可以列出主辦單位和參觀者針對體驗中心的所有目標，來確認你的想法是否具有足夠的構成力。

解釋的能力

激發力

為了實現一項大創意，必須激勵利益完全迥異的各方共同行動。一個好的創意包含對所有相關人士的行動號召，這代表創意的激發力。你可以調查幾位不同專案的相關人士是否熱中於實際執行這個創意，來確認你的創意是否有足夠的激發力。構成力和激發力的區別在於，前者與功能相關，後者則與能量有關。

動員的能力

如何發想大創意

上述三種能力可完美評估大創意的力量，以及對你的有效可能性，但問題仍然存在：你如何發想出大創意？「跳脫框架思考」的創意方法，是一個源於廣告界的著名概念，不過其他部門也取經於此種概念。當你想要為驚奇世界發想大創意時，這個方法並不完全適用，因為這種技巧主要用於觸發聯想思維，而驚奇世界需要的是更本質主義的方式，目標

是提高自覺和參與度。換句話說：若想敘述一個引人注目的故事，需要的是真實性和誠實度，你會發現使用與「跳脫框架思考」或「在框架內思考」完全相反的方式，更容易為此類敘事發想出創意。這個方式包含試圖觸及問題的核心，包括剛開始看來還不太吸引人的關鍵部分，例如與中心主題或背後組織相關的抵抗與錯誤。你還可以追尋真正啟發靈感的

面向，這些面向超乎公司的日常利益，但其實也代表實現了組織的最終目標，正是其中的雙面性——禁忌與榮耀、痛苦與快樂、陰影與精神，這些要素構成了一個有趣的故事。大創意反映出整個畫面，而不僅是光鮮亮麗的一面。

在框架內思考

這是一種簡單的框架，我們可以在這個框架內實現思維，類似某種自然發生的創造力。淋浴時，腦中總會突然浮現對某個日常問題的頓悟，想必你對這種經驗非常熟悉。其實會發生這種情況是因為淋浴是一個放鬆的時刻：無需你出手，大腦的不同部位便會接管思維，

並自然發想出解決方案，這是框架內思考的核心時刻。在你頓悟之前，大腦正在努力嘗試解決問題，一旦放棄對問題的執念，便會發現長久以來存在的解決方案：一個按部就班的完美解決方案，然後你唯一要做的，就是坐下來解決所有問題。

這種相當私密的體驗，可適用於更大型的團體組織，當然大家不必一起淋浴。這個過程有五個步驟：分析、識別、放手、預見和說明。這些步驟代表兩種不同的心理狀態，淋浴時你能輕易辨別出這兩種心理狀態：即分析問題最終本質的上升心態，以及沉澱問題的下降心態。

如果你審慎詢問這些很有創意的人，這些人會變得非常睿智：他們會竭盡全力去保護並培植他們的創作。

多數人都有上述兩種心態的其中之一。組建一個有效的創意團隊，取決於找到兩種心態類型的正確組合，同時確保團隊保有足夠的趣味性和靈感，剩下的就是按這些步驟進行對話，將兩種心態都坦承布公。

1

上升心態
分析

此階段包括分析任務及任務描述的情況，首先問自己為什麼和為了誰：為什麼要開發這個地點，誰會來參觀？主題與預期參觀者間存在哪些關係？為什麼他們還不熟悉這個故事？該專案將為開發專案的組織提供哪些戰略目標？組織內部是否對開設體驗中心存在任何阻力？一旦你對利益相關者的意圖和願望有一幅完整畫面，包括預期的參觀者／用戶，分析階段就完成了。

2

上升心態
識別

第二步驟包含簡化行動，簡化到無法以更簡單的方法來描述它。這個緊湊的描述流程，應該包含第一步驟中確定的所有面向，但描述必須非常濃縮，並且還原到其中的本質。到了此一步驟，建立體驗中心的主要動機就很明顯了，正如在座每個人都同意的結論。

3

過渡心態
放手

在上升階段和下降階段間的過渡，我們可以插入一個「休息一下，想些別的事」的階段，這即是淋浴的時刻，一個愉悅的時刻：由一種新的心理狀態主導。喚起這種時刻的方式包括：將每個人送回家和／或幫他們買冰淇淋吃，何不試試一起享受一頓美食／電影／散步呢？

4

下降心態
預見

在第四步驟中，任務明確化為一個創意：重要的是什麼。如果分析階段執行得當，並且組建出合適的團隊，那麼核心創意就會成形，任務中指明的所有成分都會回報為創意的元素，這時你會聽到人們表示「萬事俱全，只欠東風」。

5

下降心態
說明

最後一步涉及詳細計畫。一個想法形成後，通常最有效的方式是審慎詢問當中最熱情的成員：為什麼這會吸引觀眾？誰會贊助這項專案？要如何讓主題鮮明生動？這個想法要如何用吸引人的方式行銷？承諾是什麼？如果你審慎詢問這些充滿創意者，這些人會變得非常睿智：他們會竭盡全力去保護並培植自己的創作。

上述過程對於從事創意工作者而言相當常見，他們經常在隔絕狀態中進行長時間的沉思，從各角度審視主題。他們也經常專注於完全不同的事務，試圖讓某件事暫時擱置：才華橫溢的創意人士經常到處找事情消磨時間。然而，當他們想到一個創意，而你詢問其創意價值時，他們會變得極度固執，因為他們想要培植，並促進自己的創意。這個過程反映出我們剛剛描述的五個步驟。

符合方向的創意

依據這種方式開發的大創意有一項
關鍵特徵,這個關鍵特徵能將大創
意與跳脫框架思考會議中開發的創
意區分開來:這種大創意符合方
向。多虧了健全的分析和詳細的計
畫,這些大創意完美符合預期發展
的方向,這點很重要,因為這些創
意將做為所有後續發展步驟的源
頭。大創意必須激發很多人的想
法,最好以連貫性的方式激發,在
框架內思考的創意是激發你思考的
創意:當然了!為什麼我們過去沒
有想到這一點?如果聽到贊助方驚
叫出這些話,你顯然已走在正確的
設計道路上。

大創意如今有待設計、潤飾,具體
化並永垂不朽,之後再扁平化並展
開成一條長帶。這代表大創意完成
轉化過程後,轉變成一種概念。你
可在下一章中閱讀到關於此內容的
更多資訊。

延伸閱讀
《理想主義者指南》(*handboek voor
hemelbestormers*),
史坦‧博斯威爾著,僅限荷蘭語。

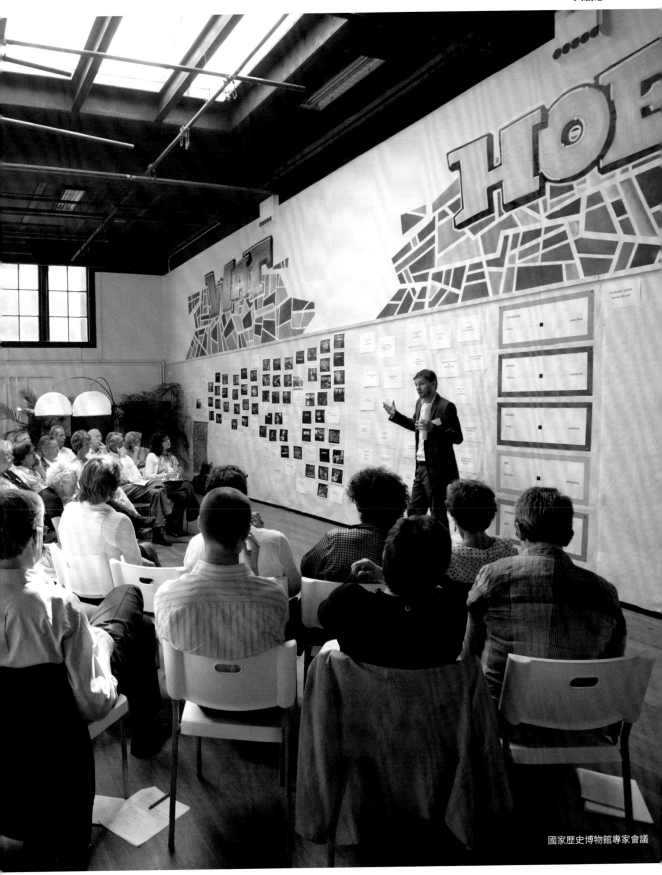

國家歷史博物館專家會議

4.2
概念發展

——

概念發展階段主要以大創意的營運為中心。這包含確定體驗中心的主要溝通目標,並定義參觀者動線及參觀者體驗,此外這個階段還將揭露專案需求。這些元素共同構成了概念或專案簡介,是一份可供決策者、設計師、經理和籌資方使用的基本文件。

介紹

將大創意發展成一個概念的性質，有點像宇宙大爆炸：就像宇宙肇始之初，沒有任何時空維度，但這就是概念階段的目的。此階段包括多個步驟，這些步驟能說明概念的所有維度，包括：編寫概要並分析目標受眾輪廓（1D）、在地圖上繪製參觀者動線（2D）、確立每個空間中的參觀者體驗（3D），並適時策畫參觀者時間範圍內的旅程（4D）。除此之外，專案需求也變得明確，我們將依照你在執行階段熟悉的典型順序，來引導你完成上述每項步驟。

1D
概要

可以將概要想像成扁平化的大創意，即是將大創意放置在預期參觀者將行走的線性時間線中（因此是1D）。根據專案範疇，這段冒險之旅的起點可以是家中，或是參觀者中心的前門。

概要應包含對體驗簡短卻全面性的描述，至少需包括：
——行動地點
——概括描述出你的冒險之旅
——敘事的相關性
——能符合參觀者情感的一系列主題和／或角色

另有一個重點，你需要在更廣泛的範疇內審慎指明誰（who）、為什麼（what）和什麼（what）。即是誰將參觀體驗中心、為什麼要參觀，以及這個人回家後會獲得什麼。

通常可區分不同的參觀者群體，每個群體都有自身的原因和動機，這些原因和動機構成了他們參觀的原因。
在識別參觀者群體時，你可區分出以下重點：

知道的原因
他們為什麼會知道你的體驗中心？

參觀的原因
為什麼參觀行為會符合他們的興趣？

成長的原因
你的「人生目標」為何？
為什麼參觀行為會讓你的參觀者成長？他們的夢想是什麼？

分享的原因
他們為什麼要分享自己的體驗？
你如何確保他們會願意分享？

學校旅遊：二十九名學童

學生＆青少年：四人一組

成對遊客

1D
參觀者動線

此步驟包含將概要應用於可用空間,將此步驟視為 2D,是因為你需要製作一張地圖,其中包含所涉及的主題,以及參觀者依正確參觀順序看見主題的路線。該路線也涉及建築師的工作。

當涉及參觀者動線(人們穿越建築物的方式)時,有兩種專業技術相遇了。建築師可以告訴你關於所需通量、容積和面積的所有訊息;體驗設計師將融匯他們的專業知識,這些知識包括參觀者在空間中走動時所經歷的注意力、能量,分享和反思的節奏。

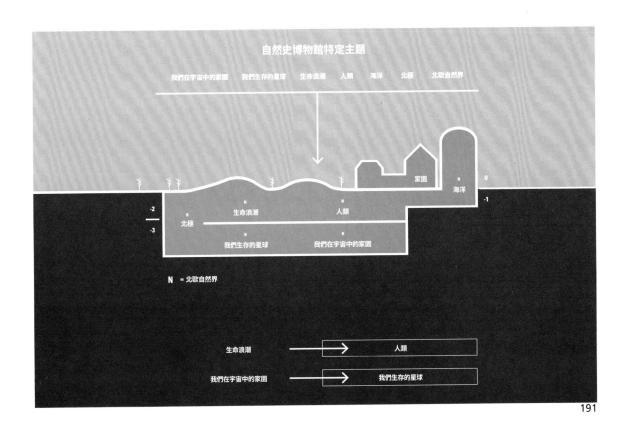

3D
參觀者體驗

參觀者體驗，代表針對人們所發生事情及其發生地點進行描述及視覺化，因為這表示你將把概要和動線轉換成一個空間維度，我們可以稱之為三度空間。首先是想像力，目的是讓利益相關者對體驗中心完成後會提供的內容，形成一幅圖像。這個環節還不算設計，只是一系列印象，意義等同於電影的分鏡腳本。此外，你也需闡明如何適當地為參觀者設定焦點：你希望他們將注意力放在哪裡？整起敘事情節的建構方式很重要，但概念的此一部分還能讓你表達體驗的更多情感面向：讓參觀者感覺如何，喚起什麼情感？在此階段確定正確的相關性，可協助你在事後提高設計的影響力。

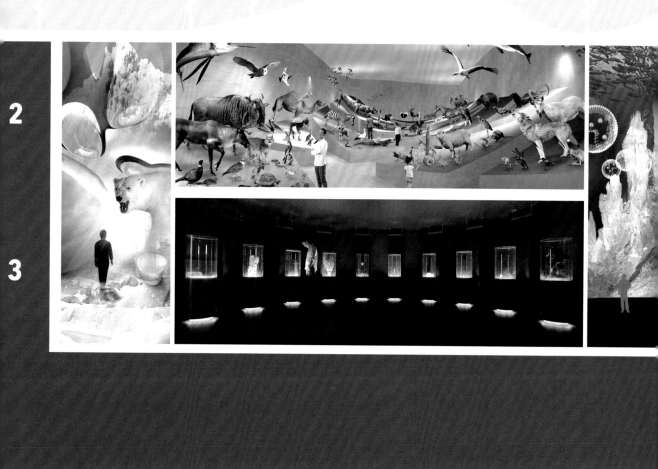

2

3

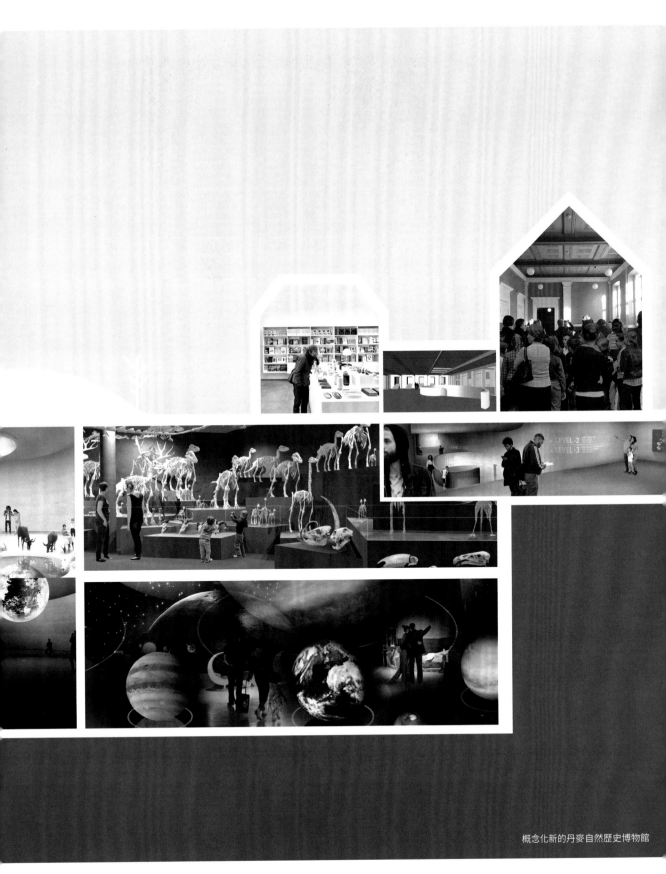

概念化新的丹麥自然歷史博物館

4D
參觀者旅程

下一步驟包含將迄今為止的所有面向，組合成單一連貫的參觀者旅程。此時需描述你的參觀者即將體驗的冒險之旅，包括預期目的、主要步驟、體驗類型、路線和時間（因此為 4D）。在此過程中，請謹記旅程設計的原則會很有幫助（參見第一部分第六章），因為該原則將為你的驚奇世界和當中出現的元素提供一個框架：

1. 邀請
你的受眾從何得知這次冒險之旅？他們在參觀前必須克服哪些障礙？

2. 過渡
你的體驗中心有什麼吸引力、有何種歡迎方式，你承諾他們能體驗到什麼冒險？

3. 引言
如何讓你的參觀者進入正確的心態？你的驚奇世界裡氛圍如何？

4. 探索
體驗中心涵蓋了哪些主題？開展了哪些活動？你如何挑戰並吸引參觀者參與？

5. 讚賞
故事美好的一面是什麼？你如何喚起參觀者的敬畏感？

6. 沉浸
體驗的亮點是什麼？參觀者在體驗中心獲得什麼觀念？

7. 連結
參觀者可透過哪些方式與主題產生連結？你如何使這個連結個人化？

8. 回憶
冒險之旅的結局如何？體驗中心周邊有哪些設施？

9. 整合
參觀者回家後會得到什麼收穫？此次參觀會為他們帶來什麼？

VISITOR A:
NATHAN
2.5 HOUR VISIT

 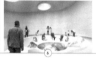

專案需求

除了所有創造性事物外，你還需要定義許多實際上的需求，才能使專案順利進行。這些需求對有效的過程和有效的結果都是至關重要。在此階段，這些必要條件或條件仍可歸類為高層次需求，但需在後期階段時進行改善。

最直接的專案需求：

預算
體驗中心的費用多少？

規畫
體驗中心應在什麼時間框架內實現？

夥伴
體驗中心將涉及哪些利益相關者，每位利益相關者將如何貢獻己力？

背景
這個專案的框架為何？

4	14	30	74	86	88
概念	體驗	設計	製作	預算	附屬

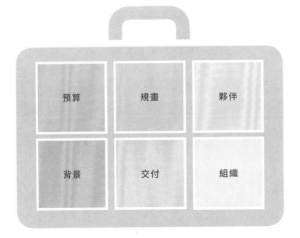

預算　規畫　夥伴
背景　交付　組織

商業案例

此概念通常用於內部或外部募資，這表示擁有明確的財務基礎相當重要。此概念適用於任何投資，也適用於中心營運。這個概念只要有粗略的預算即可，體驗中心的運作原則、潛在的收入來源和合適的投資方也是。在此提供估計總投資額的方式，只要基於平方公尺價格來定義（參見第四部第七章），另一種方式則是將你的體驗中心與其他中心相比。如果商業案例構成概念中最重要的部分，也可做為可行性研究。如果你的體驗中心是更大型空間計畫的一部分，便可能是更全面總體規畫的其中一部分。

承諾

概念發展階段的主要成果之一，是體驗中心預期的定性結果，也稱之為承諾。這代表各方人士的聯合聲明，他們會在承諾中同意專案的預期效果，包括訊息、體驗或行為變化等面向。這項承諾對投資方、設計師和建築商之間的關係來說非常重要。因為承諾在設計和施工過程中，建立了許多關鍵規則和原則，在某些情況下，各方會單獨列出最重要的要點。如果專案面臨壓力——專案總是會面臨壓力——這些基礎和協議即可做為指導方針，讓專案繼續進行。此外，相關的各方人士可以同意指派一位承諾主管來監督他們的願景，他或她將負責整個專案的品質控管。這是一個主要角色，因為審慎管理時間和金錢後續通常會成為專案的焦點工作。這個人可能是藝術總監，也可能是客戶代表。

現在倘若你寫下並說明所有元素，收集並忠實呈現這些元素，將得到一個能受廣泛專業人士理解的概念。這些概念通常會印刷成募資文件，旨在讓人們對你的專案感興趣。這些人可能包括需要被概念影響力說服的利益相關者，或者想要投資該計畫的投資方。在日常的工作執行面向，我們為許多尋求將創意化為現實的客戶，開發了大量這種概念、總體規畫和募資文件。一旦開啟下一階段，這個概念還有另一項目的：將成為所有設計和施工階段的錨點。

摘要

按下述方式建構你的概念：

0. 引言
引言將概述此專案的重要性。

1. 大創意
第一章是大創意，用圖文搭配的方式強調，務使每個人都能看出這個概念有多吸引人。

2. 目標受眾
目標受眾將具體指出體驗中心的預期參觀者，以及中心能夠滿足什麼需求。

3. 參觀者旅程
參觀者旅程展示了故事的講述方式，並指出關鍵時刻。這個關鍵時刻由一系列空間情境的草圖構成，這些草圖將讓對方閱讀到參觀者在體驗中心可體驗到的概念。

4. 專案需求
專案需求具體指出專案必須遵循的商業條件，本章可包含一項「里程碑」計畫。

5. 商業案例
商業案例解釋基礎財務計畫，並識別潛在投資方（由於保密問題和贊助方尚未完全確認，特定案例可以個別的書面形式包含在內）。

6. 後續步驟
一個概念的結論通常會開啟一系列的後續步驟。

後續步驟的開始是一項周延的計畫，此即為下一章的主題。

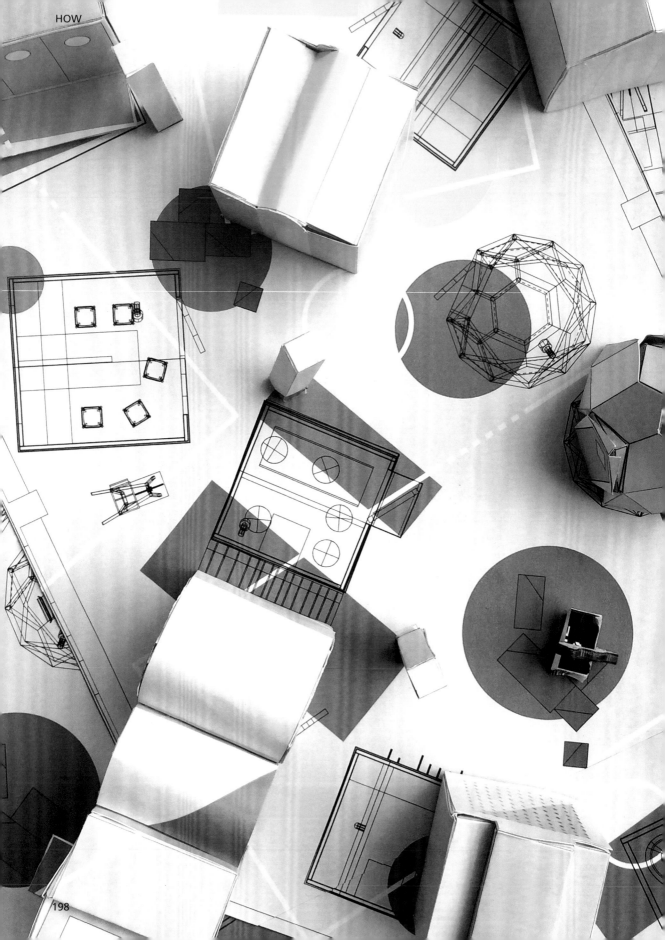

4.3
規畫

——

體驗中心所在的建築物或場地，對參觀者如何認知自身的參觀旅程存在重大影響，這就是為什麼兩者間的協調發展很重要。以下詳述一項工作計畫，該計畫讓建築物和場地同步發展，同時符合國際標準。如果體驗中心和場地並非同步開發，也可以實施上文提及的階段性方法，建築物或場地將一起總結開發驚奇世界的主要步驟。

同步專案動線

第三部分，我們解釋了建築與展覽間的關係。建築是體驗的外層結構，建築的內部空間將構成讓驚奇世界成形的場景圖層，每個房間圖層不盡相同，因此參觀者可以像電影一樣，進入不同的場景或敘事情節。博物館技術學占據第三層，透過展品、故事和挑戰來進行敘事。這三項元素必須緊密連結：即便這些元素是由不同的設計師創建（建築師不設計展覽，展覽設計師也絕對不會設計建築物），但參觀者卻能體驗到整體三種不同的設計。他們進入的是一個單一的體驗世界，但當中的連貫性和表達力愈強，參觀造成的影響力就愈大，因此同步開發建築物和展覽內容，是一個非常好的想法。

儘管這點很重要，但並非總會發生。主要因為建築物通常是建設項目的第一步，建築師可能會指定某些空間用於「體驗」，但因為沒有人知道那個空間實際上會是什麼樣子，策畫實際體驗的各方人士通常也是在過程的晚期才會加入。想要取得震撼人心的設計是要付出代價的，然而我們不得不承認，個人專業上的自傲可能會成為一種障礙。曾經有個負面經驗是：有些建築師喜歡在他們的建築物中盡可能少放展品，尤其是展品的存在會讓他們的創作變成新的場景。

當然建築物允許參觀者進入，但除此之外，建築師會希望看見一個盡可能簡單清爽的畫廊式空間。另一方面，有些體驗設計師更喜歡沒有任何自然光的暗箱環境，讓他們能夠控制整場體驗，畢竟沒有自然光的情況下，人造光才是王道，可以有效將空間變成劇場或工作室。這種方式否定了建築物，不得不謂是一個錯失的機會。

當然也有建築與室內設計相輔相成的案例。在這些案例中，建築有助於敘事，配景圖突出了建築的優勢，出發點非常簡單：用一種共同的語言表達參觀的影響力，讓建築師和設計師得以相互溝通，這讓實現共同目標變得更加容易，而他們的共同目標即是創造一次難忘的參觀體驗。

同步建築及建築內部的發展有助於回答一些典型規畫層面上的問題：什麼時候做什麼事？如何將創作過程切分成可管理的部分？如何計畫並控制支出？最重要的是：開幕日期是什麼時候？

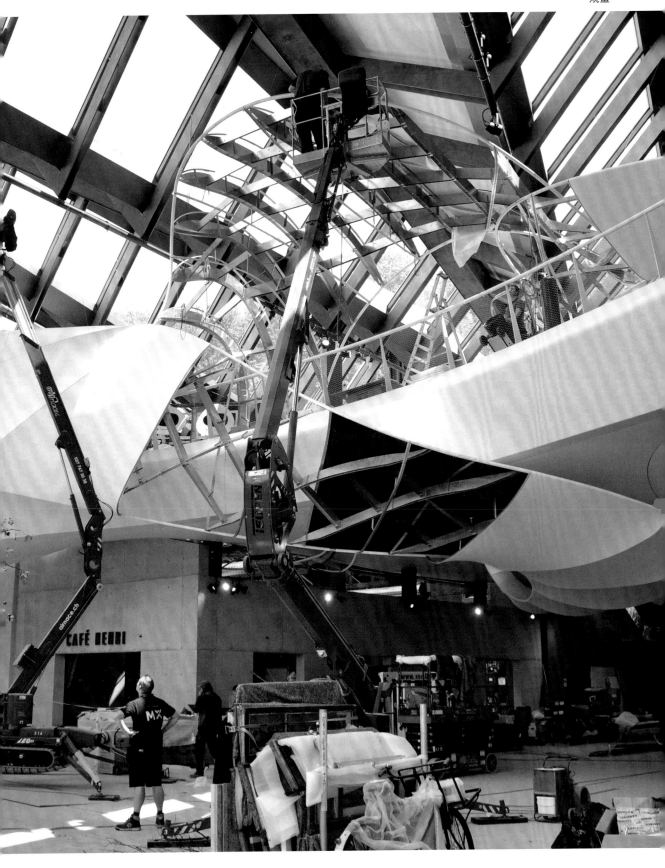

英國皇家建築師學會工作計畫

實際上，因為建築覆蓋了整個驚奇世界，所以我們將自身的工作事項相對應到建築過程的各項階段，該過程屬於國際標準，例如英國皇家建築師學會工作計畫。RIBA 是英國皇家建築師學會的縮寫，但其應用範圍絕不僅限於英國，他們的模式是將簡報、設計、建造、維護、營運和使用建築計畫的過程組織成多項關鍵階段。這些階段的呈現，顯示在本頁上表的段落中，經英國皇家建築師學會許可轉載。表格包括所謂的「任務欄」：即各種類型的活動，將由不同專家在此過程中負責完成。有許多欄位可用於採購、法律事務、永續性議題等，用戶只需點選他們需要的欄位即可。此工作計畫是跨學科專案一項很好的支援工具，因為這項計畫允許每位參與者了解他方人士在任何特定階段所執行的任務，此外也指定某一方須在某階段該交付什麼資訊，並允許他方在該資訊的基礎上進行建構。

下述內容中，我們將透過英國皇家建築師學會的角度來進行檢視，即便處於計畫階段的體驗中心將使用一棟現存建築，或者驚奇世界將會是一場戶外活動。

RIBA 二○一三年 英國皇家建築師學會工作計畫	階段 0 策略定義	
任務 ▼		
核心目標	確定客戶的商業案例和策略簡介，以及其他核心專案需求。	
採購 *任務欄可變	組建計畫團隊的初步考量。	

體驗設計任務欄位

我們在英國皇家建築師學會工作計畫中加入額外的任務欄位，這完全是自行其是，稱之為體驗設計任務欄。這道縱向欄位代表體驗設計過程不同階段的概覽，以及與建築階段的關係，該欄位讓我們得以展示這兩種學科是如何綜合為類似任務。

我們在橫向欄位總結了體驗設計過程的核心任務與目標，包括敘事開發、設計和成本控制的關鍵歷程。

在下述章節中我們將更詳細討論這些內容，目前焦點則在規畫本身，以及為每個階段指出明確結果。

當驚奇世界著手啟動，規畫只會包含一關鍵項目：即開幕日期。投資方期待那一刻，因為對董事會來說這是最重要的日期。以下步驟中，從計畫啟動到開幕時刻之間的規畫類型都已明確說明。

體驗設計工作欄	階段 0 大創意	
任務 ▼		
敘事	初期專案描述	
設計	創造願景	
規畫	開幕日	
預算控制	確立預算階層	

	2 概念設計	3 開發設計	4 科技設計	5 施工	6 移交與結案	7 使用中
案目標，包括⋯和專案成果、⋯展、計畫預算，⋯改或限制條件，⋯初期專案簡介，⋯行性研究和場⋯查。	準備**概念設計**，包括概述結構設計的提案、建築服務系統、概述計畫大綱和初步**成本資訊**，連同相關的專案策略，需符合設計程序，同意修改簡報，並發布最終專案簡報。	準備**開發設計**，包括結構設計的協同更新提案、建築服務系統、概述計畫大綱、**成本資訊**和**專案策略**，需符合設計程序。	根據設計責任指派矩陣和**計畫策略**準備科技設計，包括所有建築、結構和建築服務資訊、專門工程分包商設計和計畫大綱，需符合設計程序。	場外製造和**現場施工**，需符合**施工程序**和現場設計查詢的解決方案。	移交並簽訂建築合約。	根據工作細則表承擔使用中服務。
案角色表和合⋯並繼續組建專	採購策略不會從根本上改變設計的進程，或者特定階段準備的詳細程度，但資訊交流根據所選擇的採購路線和建築合約會有所不同。預定的二◯一三年英國皇家建築師學會工作計畫將列出與所選採購路線相關每階段的具體招標和聘請諮詢			建築合約管理，包括定期現場檢查和進度審查。	完成建築合約管理。	

	2 概念設計	3 開發設計 (原始／初步設計)	4 最終設計 (細部設計)	5 製作	6 移交	7 營運
⋯詮釋	敘事開發及典藏品選擇	制定敘事情節及典藏品規畫	內容及典藏品圖表，影音／多媒體腳本	草稿，影音／多媒體製作	交付所有影音／多媒體和文字	更新
⋯旅程及設⋯	描繪主要場景、視覺及空間識別	設計空間、陳列、展示及媒體	製作的細節繪畫，原型設計	場外製造和現場安裝工作	現場驗收測試	更新
⋯實行	規畫里程碑	細節規畫	製作規畫	安裝規畫	驗收瑕疵清單	服務及維護
⋯細	預編項目清單	計畫性項目清單	價值分析，與供應商訂定合約	合約執行，應急	運送貨物	展覽折舊

總體專案規畫

在概念發展階段（對應英國皇家建築師學會的第一階段：準備與簡介），主要規畫已擬定完成，從建築專案到體驗設計專案的各階段密切一致。在概念設計階段，里程碑規畫已擬定完成，募資、設計簽約和讓建築物足堪使用等事項的截止日期皆已明訂。開發設計期間，首席專案經理須制定出詳細計畫，在流程的以下步驟中明訂出各方人士的可完成任務。根據客戶組織、設計部門或代理公司的交付情況建立精確分工，以區分屬於建築師和體驗設計師的工作項目，以及用於發展一致敘事情節的規畫程序。這些都基於客戶組織和設計部門或相關公司的交付事宜，簡言之：接下來的設計步驟都是關於交付的任務。

然而，這並不表示規畫業已完成。規畫總是提前一個階段，因此在最終設計階段，詳細的製作計畫已經擬定，當中說明誰將向誰交付什麼內容，以及何時發生。在此僅舉幾例：程序應用程式、在正確時期拍攝但必須進行後製的影音畫面、各方人士都同意的敘事細節、使用圖像和其他藝術品的版權批准。在最終設計階段結束時，安裝規畫已制定完成，當中指定負責打造驚奇世界的各方專業人士，除了硬體安裝和場景項目外，還涉及展出程序、場景照明和簽名程序。一個複雜的過程有自身嚴格的步驟順序。

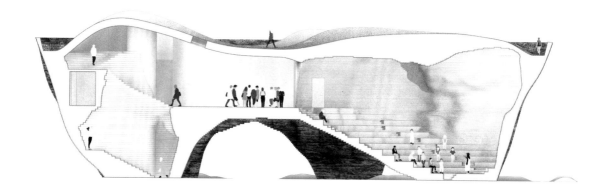

一場鬧劇

設計界有一樁著名的軼事：你花了一個上午的時間參加一場深度研討會，這場研討會的內容是關於負責指揮驚奇世界的博物館或公司，以及這些組織的核心價值。會中探討了驚奇世界存在的根本原因，最終也期許為社會做出貢獻的方式。你希望透過該議程，能與董事會共同找出起點，並運用於設計體驗中心。幾小時後會議結束，空氣中充滿對未來的想法和充滿前景的創意。

然而當你準備離開時，專案經理卻對著你大喊，問你電源插座應該安裝在哪裡，「現階段，我知道這個問題可能很難回答，但營建商真的需要在今天下午知道答案⋯⋯」這就是為什麼組織驚奇世界這件事經常是關乎於固定資料和輸電網路。

規畫你的驚奇世界

如前所述，即使建築過程不一致，這些規畫步驟也具有其相關性，實際上這些步驟放諸四海皆準。如果你將體驗中心抽離房產問題獨立看待，從上文中你會看見開發一家體驗中心的總體計畫，這一切都始於一項名為大創意的高層次計畫，接著大創意將被轉化為一項概念，當中包括將概念構建為一個可行的專案提案、包括規畫和預算需求。然後，在經歷令人傷透腦筋的「做與不做（Go/No-Go）」過程後，可能該專案就得以執行了。在此情況下，專案分成四條主要路線，其中兩條是管理面向，另外兩條本質上是創造性面向：規畫和成本控制，通常由同一部門或專案經理負責執行，畢竟敘事和設計是不同的專長。儘管兩者緊密交織，我們會在下文探討這個部分。

下一章中，我們將檢視在建構驚奇世界時要完成的許多工作。

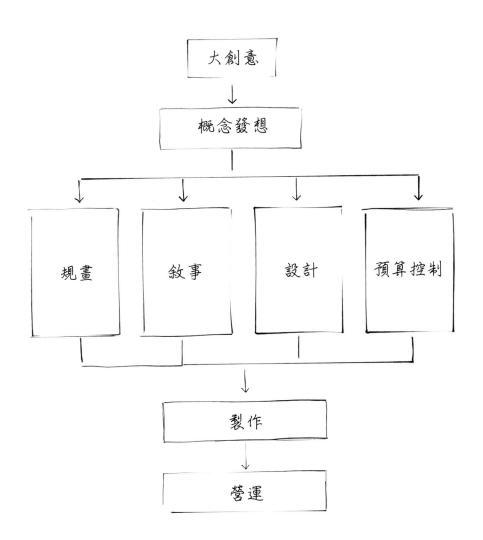

4.4

體驗設計
團隊

———

如果前述階段發展出的概念能夠得到支持,那麼最終
創建出一家體驗中心的可能性很大,現在是時候分配
任務了。體驗設計是一項跨學科事業,匯集多領域的
創意專業知識,本章我們將解釋有哪些領域,以及這
些領域必須扮演什麼角色。此處的分工極細,但在較
小型的專案中可能會將多項工作分配給同一個人。

體驗總監

體驗總監將透過未來參觀者的角度來看待設計，可以從字面上理解：就像電影導演般，他們必須協調團隊中的所有創意人員，以確保體驗中心能為遊客帶來有效且明確的體驗。此人的任務是監控體驗中心媒體的連貫性、體驗的節奏和資訊的用量。體驗總監對實現溝通目標負有最終責任，通常會在說明這些目標方面發揮作用。

設置專案時，此人會協助團隊思考如何以最吸引人的方式傳達故事。剩下的過程中，他或她會保衛團隊選擇的策略，這包含讓創意人員和客戶都保持在正軌上：如果專案的重點在此過程中逐漸發生改變，這位團隊成員將負責指出這件事，這與承諾主管的角色密切相關。

另一個焦點人物負責將所有設計學科的專業整合為一個連貫的作品，此人的工作主要是在開發和生產階段進行一致的品質控制，也稱為藝術指導。

創意顧問

有些人可能稱這個角色為戰略家或概念發展人員，但我們更喜歡稱之為創意顧問：此人有能力結合透徹分析與創造性想像力，並負責制定體驗中心的理解策略。他們需先查看投資方和發起人提供的簡介、研究目標參觀者的看法，並設計出有效的參觀者旅程。創意顧問的任務是揭示客戶及其客戶（即參觀者）的深層動機，並將其轉化為創造性方式，因此這個人必須在早期階段就參與流程。

理解策略是客戶與創意公司間的協議（參見第四部分第五章），因為這當中由許多不同的單一參與者組成，他們可能有不同的興趣和／或品味，所以承諾是成功關鍵的先決條件。創意顧問必須了解所有利益相關者的利益，並思考要如何滿足這些利益。

故事開發人員

故事開發人員負責確保團隊能將訊息轉化為引人入勝的敘事，他們負責詳細闡述概念當中提到的敘事情節，為此其任務是管理內容，並確保當中的所有構成部分最終都會編排在正確的位置。他們專注於敘事結構（哪個主題定位於哪個部分？）和敘事模式（如何講述故事？）。

這表示故事開發人員還要負責決定展品的位置和放置方式。體驗設計中，展品通常在敘事中扮演主要角色，這個人負責管理故事，並在正確的時間點將展品放在體驗的舞台上。

此外，他們還需要指導創意內容的製作人，如影音或多媒體設計師。媒體內容是整起敘事的一部分，該部分由故事開發人員確保多媒體呈現的內容，確實完備正確的語氣和含義。如果專案需要，故事開發的團隊成員將由內容經理提供支援，內容經理負責識別並搜尋潛在內容，同時指導所有相關人員（包括客戶）間的共享內容。

建築聯絡人

幻想工程團隊的其中一名成員，負責維護與建築師和營建經理的關係。這個人必須確保建築和展覽相輔相成，亦即以連貫的方式為參觀者體驗做出貢獻。該角色尤其重要，因為——誠如前文所言——建築師和體驗設計師不一定會說彼此的語言，這個團隊成員的核心任務是同步雙方的創作意圖和含義。建築聯絡人分享設計師和建築師制定的計畫，同時解釋單一方的願望，讓雙方能夠彼此理解。

早期設計階段，他或她將研究整個建築物中的參觀者動線，在此過程中將他們經歷到的體驗繪製成圖。這個過程包含組織和空間比例，以及氛圍、採光、節奏和使用的材料。

施工過程的後期階段，建築聯絡人負責共享科技資訊，並將體驗設計過程整合到建築施工中。

2D 設計師

2D 設計師（平面設計師）為驚奇世界帶來凝聚力和身分。由於過程中包含多名創意人員以各種方式與參觀者溝通訊息，保證當中的平衡及可識別性可能是項挑戰。2D 設計師的任務是開發一項空間視覺識別，讓參觀者透過一個清晰有吸引力的框架，來理解所有個人體驗。

這不僅與體驗的圖像層次有關，還與藝術作品、攝影、數位界面、路由、空間文本使用有關——最重要的是，與體驗中心外的視覺識別有關。這些網站、廣告和教育素材通常由幾個不同的團隊負責製作，但最終將成為參觀者單一體驗的一部分。

2D 設計師也會參與內容交流，他們將與故事開發人員一起查看哪些資訊在何處出現及如何呈現，這端賴雙方合作無間，大量敘事才能夠以可識別的風格明確講述出來。

3D 設計師

3D 設計師創造出冒險之旅發生的世界，在設計團隊中由此人來設計體驗的各種場景，這就是為何此人也稱之為場景設計師。他或她負責確定特定空間的外觀和感受，這會極大影響其可信度和最終影響力。

另一個任務是媒體、展品和藏品的定位。與舞台或電影布景不同，參觀者會在體驗中心四處瀏覽行走，因此參觀旅程當中的接觸點，都需要定位於正確的位置和風格。媒體、展品和藏品的功能為何，由哪些元素構成，以及參觀者如何與之互動？後期階段愈來愈重視實體和技術性，所有元素都會對參觀者體驗產生影響，必須交由 3D 設計師準確塑造。

影音設計師

影音設計師身為團隊成員，負責透過影音媒體將驚奇世界帶入生活之中。你可以將電視、智慧型手機和其他螢幕裝置視為體驗中心內的門戶，讓人們能暫時通向另一個現實。影音設計師透過影片、影片裝置和影片投影來創建框架故事。如今有愈來愈多契機和可能性正在迅速湧現：在一個拱廊般的世界中四處行走，到處都是觸控式螢幕，這已不再是一種神奇的體驗，因為這與我們生活的世界並無二致。驚奇世界中，影音體驗的主要部分發生在螢幕邊框之外。

有愈來愈多的驚奇世界中包含繪畫影片，其中主要故事和支線故事相互融合。新媒體技術使體驗設計師能夠創造出全然的動畫世界，透過影片投影等技術，影音層次可以直接重疊在實體環境上，讓參觀者體驗到一種共同的擬真體驗。

值得注意的是，體驗的影音構成要素並非一定要讓參觀者目不暇給。一個故事的整體魔力通常會因極微妙的效果增強，影音設計師的工作是確定哪種方法最有效果。

互動設計師

任何值得稱道的驚奇世界都包含挑戰、障礙、遊戲和獎勵：這就是互動設計師發揮作用之處。他們必須將敘事空間視為故事與參觀者間的界面，參觀者不僅是被動獲得體驗，還需要主動完成任務。這個界面可讓參觀者完成此任務，並同時豐富自身的體驗，所以互動設計師在激發參觀者和協助參觀者參觀體驗中心這件事上，發揮了關鍵作用。

互動具有各種形式和規模，但是在範圍上可能有很大差異：可以是觸控式螢幕或多媒體桌面，這些裝置用於顯示內容。然而愈有趣的方法通常效果愈好，擷取自遊戲產業的原則和技術，使用於媒體和空間環境愈來愈頻繁。數位界面被實體互動取代。

最後，空間本身可以變成一個遊戲環境。這表示當參觀者與空間互動時，空間會隨之改變，並加以適應。對所謂的開放式遊戲情境來說，是一種相當優異的科技，這種情境剛開始沒有規則可循，但包括嘗試發現這些規則。

照明設計師

每位設計師和影片製作人都知道,光線能成就體驗,也能破壞體驗。光線在展覽層次扮演重要角色,直接凸顯了展品,並自動將參觀者的注意力引導到你想表達的內容上。同時光線在場景美學上也具備重要性,場地照明能使參觀者處於合宜的心情狀態,也能創造出美麗或有意義的效果。

對照明設計師來說,黑箱環境是一種理想情況,因為他們能夠完全控制環境,避免日光直射可能對藏品和有趣展覽產生的破壞性影響。因此在過去的幾十年中,黑暗場景相當普遍,這種方法源於劇場界。

然而自然光也很重要,因為自然光能使參觀者保持活力,特別是在大型環境中。參觀者可能會在展場耗費好幾個小時,自然光對於讓遊客保持活力是至關重要的因素。照明設計師必須是保持光線平衡的大師。與影音素材一樣,想要照明產生效果並不需要過於戲劇化,光線是人們不會察覺的存在,但對我們的感知方式和感知對象卻會造成極大的影響。

音效設計師

音效已經開始在設計組合中扮演愈來愈重要的角色。過去的博物館設計領域並非如此,因為過去音效主要是透過耳機播放,就與虛擬現實的情況一樣,代價將是犧牲總體體驗。在電影和戲劇表演中,聲音扮演截然不同的角色,音樂、音效、聲音,甚至場景的聲學,都經過密切指導。你過去可能看過一部無聲電影,無聲電影凸顯了音效對敘事及整體體驗的影響有多巨大。

音效設計師負責所有元素,當中涉及了傳達內容,例如透過旁白和所謂的聲景來創造適合的氛圍,這些音效是聲音和／或音樂的組合,可為你的敘事奠定基礎,並根據體驗過程精心訂製。

最後,由音效設計師確保在整場體驗中是以平衡的方式使用音效,與體驗中心的其他元素一樣,當高低經過精心組織和協調時,音效的表現最佳。

其他專業人士

其他專業人士經常隨機加入設計表格流程中，為流程增添特定的專業知識。這些專業人士代表的領域，包括可行性研究、行銷和品牌推廣、硬體設計、可近用性、衛生安全、接待、教育和建築管理。明智的作法是盡量在早期階段讓這些專業人士參與團隊，使其能最大限度發揮貢獻。在體驗總監的指導下，這些專業人士負責確保最終的體驗具有連貫性，並確認整家體驗中心是否依據專案需求來建造。

專案經理

由專案經理負責協調這些跨學科專業人士，此人主要負責規畫、預算、流程和生產事宜。因為想像力是體驗設計的領域，所以在設計體驗中心時，完全有理由將想像力推向極致。設計師都有自身的抱負，他們的想像力據此與客戶產生共鳴，以致他們發想出的創意通常太好、太貴、太瘋狂，此時就要仰賴專案經理讓團隊保持正軌，讓團隊專注於有效且具經濟效益的專案。而準備和管理製作環節，也是他們的核心任務之一。

雖然這個角色可能會讓團隊成員聽來有點墨守陳規，卻在創作過程中扮演重要角色。專案經理必須密切關注團隊在滿足客戶設定的願望和需求方面，是否走在有前景的道路上，從而指導整個團隊的產出。

REFUSAL OF THE CALL

MEETING WITH T

4.5
敘事情節
——

敘事情節是驚奇世界發展的核心,與空間設計同步發展。本章中我們將討論製作故事的步驟,並了解敘事情節如何連結設計流程的其餘部分。

故事如何開始

前面的章節中，我們描述過大創意階段如何涉及制定驚奇世界的核心目標，然後透過概念發想階段，將其轉換為參觀者旅程：預期參觀者將選擇他們行經故事場景的路線。接下來的階段是概念設計，此階段涉及在敘事、場景美學和組織方面奠定設計的基礎。

執行該專案的創意團隊，就像透過某種黏著劑保持協調一致，整家體驗中心必須圍繞著參觀者，畢竟體驗設計的出發點是所有設計都必須從參觀者的角度出發。第二個因素則是故事，這與驚奇世界的目標有關：以最引人注目的方式傳達特定訊息。

清楚的敘事情節能指導所有的相關創意人員，並與其正在執行的事務協調一致，包括設計師、文案和影音製作人。

本章內容即是關於如何開發這樣的敘事情節，在此讓我們先審視不同的團隊角色，然後再探討這種能協調團隊的黏著劑：即詮釋策略。

> 「詮釋是一種教育活動，旨在透過使用原始展品、第一手體驗和說明性媒體，來揭示意義和關係，而不僅止於簡單傳達事實資訊。」
>
> ── 弗里曼・蒂爾登（Freeman Tilden）

媒體核融合反應器的第一張草圖

敘事角色

內容搜尋

這個角色責任包含識別可以提供敘事情節片段的地點、人物、展品和資料庫,例如故事關於什麼?去哪裡可以找到專家?哪裡可以找到展品,有哪些亮點?這些問題看似像初步研究,卻在整個流程中扮演重要地位,因為敘事將以手頭上的資料來源做為基礎,並據此進行查實。在許多情況下,體驗中心開幕後甚至會繼續進行內容搜尋,務使敘事保持最新狀態。

故事發展

這個角色負責讓敘事適用於體驗設計。故事開發人員將使用詮釋策略來檢視主題的哪些面向對目標受眾有吸引力,基於這些面向,他們可以決定如何組織敘事及使用何種語氣。他們將選擇合適的敘事技巧,並決定哪些元素可以產生互動、確定展品將用於什麼目的,以及如何以有意義的方式使用展品,以上是該角色的部分職責。在設計流程的後期階段,故事開發人員負責維持敘事情節的一致性、強度和節奏,當然這一切都是從參觀者角度看待,而讓故事開發人員成為設計團隊中的關鍵供應者和監督人。

內容管理

最後一個角色負責管理內容的組成和版本,同時和參與專案的所有人員共享這項資訊。當中涉及的人很多,因為除了創意部落之外,投資方也想知道一切是否按規畫進行。設計過程中會出現大量各種版本的內容組成,故不可低估審慎管理這項流程的價值。

客戶和創意

許多客戶傾向自行執行部分的故事開發工作,因為他們握有很多知識,並且有權使用這些知識。

但同時也是這部分工作不一定要交由客戶負責的原因。因為對於組織內部人士來說,要用新穎的方式陳述故事,同時不被複雜的興趣糾纏,或者淹沒在細節中,乃是非常困難之事。委外的敘事者反而能帶來嶄新客觀又緊湊的敘事。另一個原因是在體驗設計領域,敘事和設計緊密交織,若交由同一團隊開發,將能導向更有效的流程,並帶來更令人驚喜的成果。

詮釋策略
從創意到訊息

設立體驗中心的目的是傳達想法，這需要將概要轉換為核心訊息，根據對預期參觀者群體特徵的分析，必須決定如何傳達該訊息，目的是吸引目標受眾關切你的主題，並據此做出反應。傳播專家將其視為一種傳播策略，而在體驗設計的世界中，這稱之為詮釋策略。

接續的設計階段中，這種策略是一項重要工具，開發方可能會商定一個他們要遵循的計畫，來實現預期的傳播目標，例如「為了讓年輕人對這座古老堡壘的歷史產生興趣，我們會讓他們想像自己是探險家，當他們參觀堡壘時，會自行探索，並隨著每一處新發現來深入了解這個故事」。輔以目標受眾的其他特徵（例如習於新媒體和電玩遊戲、注意力短暫、熟悉探究式學習），該策略會說明如何接觸目標受眾。

詮釋策略有助於管理敘事的數量和層級，因此在開發驚奇世界的過程中，可能會出現大量敘事。這些敘事是由對主題甚為了解的人所構思出來，他們可能將整個職業生涯都奉獻給這個問題，或者將所有空閒時間都投入這個問題。這些人是無價之寶，因為他們與驚奇世界的主題保有密切關係，我們喜歡稱這些人為藏寶家。

詮釋的核心目標是傳達一種迷戀感，公眾通常不會一開始分享這種迷戀。最初進入他們領域，藏寶家通常很難接納對方的立場，因此無法一次吸收所有內容，此時好的詮釋策略可以做為這些專家的指導方針。

在將故事轉化成場景時，所選擇的策略也很有用，這項策略能確保驚奇世界在設計階段考慮到目標受眾。位於丹麥西日德蘭半島的鐵必制博物館，是一座大型博物館，主要的目標受眾是遊客，團隊由歷史學家和考古學家組成。博物館館長辦公桌上方掛著一張巨大的標語牌，上面刻著「我們不是旁觀者」，這也算是一種詮釋策略，儘管非常簡潔。進階策略包括研究這些群體的願望，讓開發人員了解他們如何才能客製化訊息，使訊息盡可能激發靈感。

某些情況下，詮釋策略補充了所有開發人員都同意的規則或限制，這些規則可能是「展覽只限一百個單字」或「注意完整性」。這份清單讓所有開發人員能互相提醒對方，信守展覽的承諾，這對於體驗中心的連貫性和產生的品質來說非常重要。在此頁面的列表中，我們建議了此類規畫的適用性內容。

詮釋策略清單

√ **我們的使命是什麼？**
發起組織的背景故事。

√ **體驗中心是關於什麼主題？**
描述故事的概要，包括背景故事。

√ **我們的受眾是誰？**
分為初級和次級受眾，包括分析。

√ **什麼是關鍵訊息？**
要傳達的觀念和想法。

√ **主要體驗是什麼？**
參觀者會體驗到什麼樣的冒險？

√ **主要目的是什麼？**
是激勵、參與、教育等目的嗎？

√ **參觀者將學習到什麼？將會做什麼事？**
參觀期間有哪些基本活動？

√ **必看的展品和故事是什麼？**
為什麼這些展品和故事必不可少？

√ **你將如何講述故事？**
關鍵溝通策略。

詮釋策略還包括：

√ **品質的定義。**
在美學、影響、材料、永續性等方面。

√ **什麼該做，什麼不該做**
參與開發過程，所有合作夥伴間的協議。

√ **來源的定義**
在哪裡可以找到或驗證這些故事？

√ **由誰負責某些職責？**
過程中的劃界和決策。

概念設計
從訊息到敘事

第一個設計步驟,包括將概要轉換為一系列想法。這些想法是關於如何傳達訊息,由故事開發人員向其他人提供敘事亮點,並確認訊息是否符合詮釋策略。已有一個敘事方案制定下來,即內容的第一個線性布局。

在參觀者旅程中透過少量範例場景進行的一般性敘述,現在業已完成,這包含排序參觀者即將經歷的最重要時刻,與展覽主題相關的不同主題,在整體結構中相互關聯。

此外,現在也是確認來源的時刻,這些來源包括歷史收藏、照片和影片檔案,以及資料庫、放滿原始素材的保險箱和經驗豐富的專家,所有元素都將用於設置展覽,這表示了解這些資源在哪裡及這些資源是否可得,非常重要。

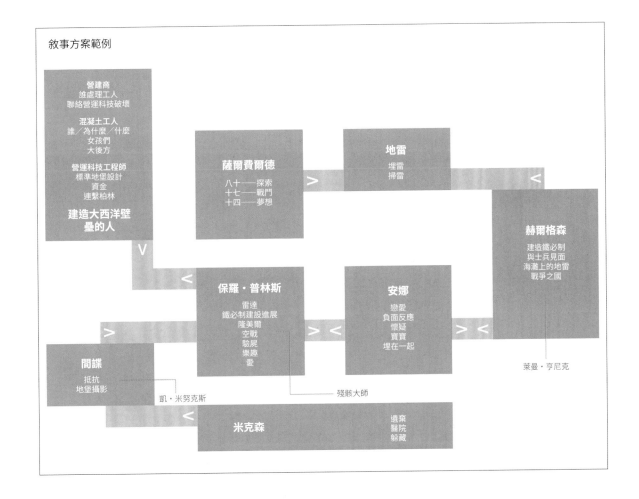

開發設計
從敘事到敘事情節

下一個階段,即開發設計階段,參觀者旅程的所有章節都判定為冒險場景。整體敘事首先區分成所有涉及主題的敘事情節,然後再細分為支線故事,包括在主要敘事情節中定位框架故事,並保持對整體敘事的清晰概論。被動和主動時刻之間是否有很好的平衡?我們表達出想表達的一切了嗎?行動和休息之間是否具有很好的平衡?外部人士會明白我們是如何在空間和時間中布置一切嗎?敘事情節是否對所有參觀者群體都同樣有效?提出這些問題可以讓開發人員創造多樣性,並制定體驗中心完整的拓撲學。

想要挖掘過去提到的來源,現在正是時候。這個過程稱為搜尋和釐清,對於每個區域,開發人員必須在查找、研究和準備之前,定義哪些項目是重要的,例如照片和影片素材、歷史展品、科技組件或其他物件。這個過程執行得愈徹底,敘事就愈真實可信(在法庭上,這些項目都統稱為展品)。挖掘和準備原始素材,是一項經常遭到低估的任務,且不習慣這些流程的組織會發現這項工作相當困難,即使是熟悉此道的組織(例如博物館),也很難搜尋到他們想要的素材。某些情況下,可能是因為有太多項目或故事,導致了選擇障礙。現已有各種內容管理系統能夠透過各種模板,以特定格式指定搜尋目標,方便藏寶者能確切知道組織要求他們找到或提出什麼內容。

典藏品搜尋

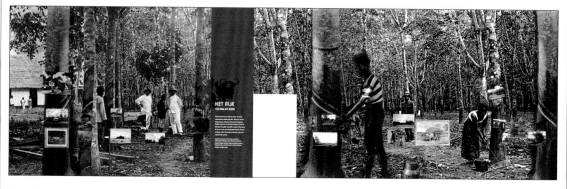

inzetjes

Nieuwe afbeelding (6)　Nieuwe afbeelding (7)　Nieuwe afbeelding　600022971 KIT　10012718 KIT　TM 60022971

1977/03-1-15　1977/03-1-11　1977/03-1-47　1977/03-1-39　1977/03-1-63　?

最終設計
從敘事情節到內容圖表

最後一個階段的結果，是一系列針對不同參觀者群體的敘事情節，以及一些以展品為特色的支線敘事，這也稱之為敘事方案。最終設計階段將完成所有敘事，從而為製作設計做好準備。

而今所有元素都轉換為一項內容圖表，當中準確說明了哪些內容將傳送至何處，這也是影音媒體腳本或分鏡腳本製作的時間點。

多虧了新媒體科技，現在可用分層的方式敘事，亦即參觀者可以決定自己想要吸收多少資訊。最後設計階段，開發人員會決定將哪些內容分配到哪一個「層」。該方式同樣適用於多媒體腳本和資訊流程圖，最終將引導參觀者互動。此階段的最後步驟是，針對整家體驗中心的所有內容，進行全面概述和詳細計畫。

內容及典藏品圖表

製作
從圖表到媒體內容

展覽建構期間，敘事團隊的成員將致力於製作實際文本和影音或多媒體內容，內容圖表轉換為副本，顯示在牆壁、標誌、面板、標籤或螢幕上。分

鏡腳本轉換為影片，腳本轉換為音效設備等媒體的旁白，通常能提供更深入詳盡的資訊。最終設計階段產生的模板成為互動的藍圖，將內容以遊戲或

資訊系統的方式呈現，此時還會為兒童製作翻譯版本和特殊版本的敘事情節。

你有什麼意見？

GO

所以這就是內容的故事，我們希望能闡明內容是一項必須妥善組織的任務。這項工作不能「單純」委任給該問題的專家，或者根本不是專家的人，而是需要交付給經驗豐富的流程管控經理。因為該項工作很複雜，需要具備不同的能力，如果做得好，內容就能成為驚奇世界的支柱。

4.6

設計

———

一旦敘事到位,設計就必須說明敘事世界將如何展開並具體化。正如前文所述,這是跨學科的領域,因此本章將重點放在介紹設計過程的原則和步驟。這個產業的訣竅在於安排不同的創造力,以獲得最佳一致的體驗。

iD ＋ 2D ＋ 3D ＋ 4D ＝體驗設計

即使單就設計路線而言，體驗設計也是一個跨學科事業，除了當中所涉及的所有想法和敘事外，我們還與許多不同維度的學科合作：平面設計（2D）、空間設計（3D）、影音暨互動設計、燈光、音效等等。

傳統的展覽設計源於博物館，而博物館的核心要務是傳達資訊和圖形，輔以空間設計。體驗設計則源於主題公園和劇場世界，因此長久以來都強調沉浸式體驗和情感品質。體驗設計與影音媒體、燈光和音效的連結幾乎是不言而喻，這些工具皆為場景美學增添了額外的動力。

然而即便是這段描述，也沒有提及另一個關鍵維度：即參觀者本身的積極影響力。體驗設計與電影、劇院和傳統博物館的主要區別，在於體驗中心的觀眾會積極參與，這就是為什麼還有一個稱之為互動設計的領域。雖然互動設計通常指的是透過設計機械操作，或透過科學中心媒體來操作的單一展品，但體驗設計也將互動視為訪客、環境和故事之間積極接觸的廣泛機會。

總而言之，體驗設計是一種多維度的專業領域，因此你可以說：
iD ＋ 2D ＋ 3D ＋ 4D ＝體驗設計

現在我們已經檢視了一些設計原則，因此了解在流程的哪個階段應該預期什麼事項會很有幫助。

設計鐵必制博物館

發展概念
將想法形象化

這個階段始於大創意，通常是由少數有夢想的人所製作出的書面文件。此階段的最終產物是一項概念、總體規畫、前瞻文件或某種其他提案，可以據此向（現有或潛在的）利益相關者展示你的驚奇世界目標。儘管其中某些提案一直都以數位化呈現，但創造一份大膽版本是標準化作法，這在該領域稱之為投標書。其主要目標是爭取支持、籌集資金或解釋計畫，這既是一種交流方式，也是建構下一個設計路線的基礎。

雖然這個概念充滿圖像和草圖，但此階段還不需要任何真正的設計工作。在概念中使用取自其他驚奇世界的參考圖像

並非罕見的方式。因為運用這些圖像能給人一種後續可期的效果，是一種有效的方式。可以幫助你在早期階段暫時無需處理特定的設計問題，從而專注於概念的本質。此階段的目的是讓每個人都接受你的設計願景，並暫時忽略細節。

話雖如此，形象化也是一種常用的工具，但形象化還不能算是設計，只是凸顯你概念核心本質的一種圖像式拼貼法。建築師在此階段通常會使用高解析度的 3D 圖來呈現，不過保留些許想像空間會更有效果，畢竟我們希望創造一個驚奇世界，並激發預期參觀者的好奇心。

概念設計
設置場景

當你在地點、預算、需求、目標、敘述等特定因素範圍內持續進行設計工作時,就會採取從概念發展轉變到概念設計的步驟。第一步通常包括釐清所有因素,並將之轉化為可行的設計原則。此階段包含制定驚奇世界的主要結構、風格和方法,建立這些基礎需要大量的創意力。想像力雖仍是關鍵,但在此階段工程的重要性較低。

一旦框架到位,接下來就來到繪製參觀者旅程的主要場景。在此參觀者動線、體驗和旅程都經過精心設計和轉化,直到符合空間維度。

然後再用初步的形狀、物件和展品填充整個場景,就像舞台設計師使用道具來創造正確的印象一樣,目前還無需了解所有敘事要素和特定展品,儘管了解你可預期的內容和展品類型,乃是至關重要之事。

草圖通常可以決定設計要選用哪種風格,只要草圖能表現出足夠的影響力和連貫性。此階段的最終步驟是書面展示,當中需包含並統一所有原則、草圖、流程和效果,一旦取得批准,書面展示將成為專案的固定框架。

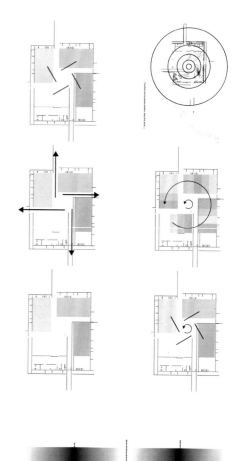

通往西方的門戶

混凝土大軍

西海岸黃金

地堡

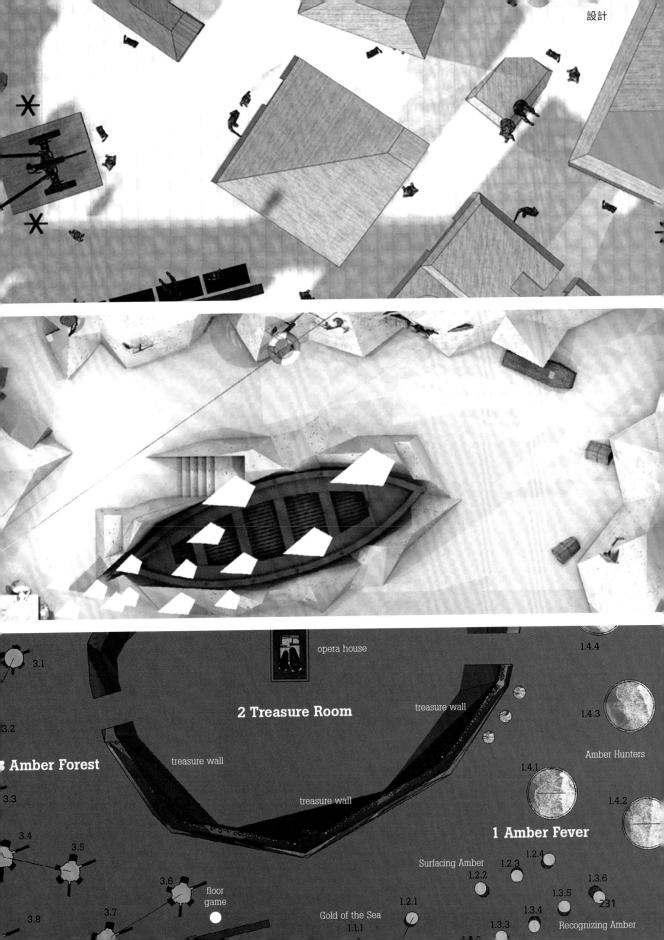

opera house

1.4.4

3.1

2 Treasure Room

treasure wall

1.4.3

3.2

treasure wall

3 Amber Forest

Amber Hunters

treasure wall

1.4.1

3.3

treasure wall

1.4.2

1 Amber Fever

3.4

3.5

Surfacing Amber

1.2.4

1.2.3

1.2.2

1.3.6

3.6

floor

game

1.3.5

1.2.1

1.3.4

231

3.7

Gold of the Sea

1.3.3

Recognizing Amber

3.8

1.1.1

開發設計
設計體驗

這是設計過程的主要部分，這裡的原則將適用於體驗的所有構成要素。場景細分為更小的部分，然後再切分成更小的元素，每項元素都有自己的特徵。開發設計過程中，驚奇世界的每一平方英尺都必須單獨設計。這是想像力逐步與工程端結合的時刻，是所有後期階段的核心部分。

開發設計階段，早期建立的不同設計原則，允許多樣且適合的體驗種類。此過程包括決定如何處理敘事的單一部分和內部的組成成分，將此過程視為主動或被動步驟是否更具意義？我們應該為此分配多少空間？我們該如何對典藏品進行分組，以及我們可以在哪裡安排文本和音效？我們追求的沉浸式體驗最適合什麼風格，要如何以最好的方式創造沉浸式體驗？上述只是該階段產生無數問題的其中一些罷了。

在此還必須注意，互動性和科技組件的功能。影音內容有特定的概要和客製化風格，在設計多種應用層面時都能實現視覺識別，例如螢幕和標籤設計，以及最初的照明設計和音效規畫。內容和典藏品經過初步選擇，最終形成的文檔，讓設計師更能控制這些項目，因為一幅更加連貫的整體畫面開始出現。此階段的最後步驟，是驚奇世界所有創意開發事項的完整概述。

最終設計
準備製作

我們終於來到最終設計階段。這個階段代表在準備製作之前詳述並監督整起專案的工程。落實在執行層面時，此階段多會根據最新的意見回饋，針對設計本身進行較小規模的調整。前述的階段主要是關於專案的創意面向，現階段則側重於實際施工、技術功能、材料品質、加工能力和所有組件的完整性等問題，此時想像力顯然已讓位給工程監督面向。

敘事內容現已固定，所有展品皆已選定，所有元素均符合專案需求，所有影音內容都已轉換為分鏡腳本和風格簡報。已編寫並測試過樣本，照明規畫已敲定，包括打算創造的光源效果和所需的燈具，音效製作上也已制定出詳細的計畫。至於 2D 設計方面，所有視覺和圖形元素必須在此階段結束時完成，所有空間設計都已明確說明，包括材積、材料、功能和結構。現在有許多專業人士參與該專案，從消防部門、衛生專員，到負責將體驗中心內容連結教育概念的專家。

最終設計階段包含簡報會，與會對象是致力於實現體驗的所有各方人士，如舞台搭建人員、程式設計師、電影工作者、燈光專家、造型師和硬體供應商。建築商和設計師間的溝通異常頻繁，因為這關乎專案是否能轉移至下一階段。內容主要是為設計問題尋求解決方案，這也代表當最終一次的精確調整確定下來，所有開支、時間表和工作順序也都按部就班，專案經理（當然）必須加班以確保代辦事項都正確完成。最終設計文件一旦通過批准，當中包含所有製作階段的細節、規格和摘要也同時確立，如此該階段便宣告完成。

設計

鐵必制地堡

西海岸故事

臨時展覽

通道

西海岸黃金

混凝土大軍

235

製作
創意交付和品質控制

雖然現在設計階段已經結束，但在專案製作過程中，設計階段仍為創意團隊保留了重要作用。這些作用各有不同，從特定交付到品質控制（製作管理在此發揮相當廣泛的作用，此將在下一章詳述）。交付包括所謂的創意作品，以下是最常見的一些項目。

桌面出版（DTP）

首先是桌面出版。儘管所有圖像設計均完成，並不表示這些設計都已準備好進行製作，這是一種常見的誤解，源於設計與桌面出版間的差異。例如當平面設計師完成六個文字標示模板的完整設計，以及五項牆面圖樣的視覺設計時，我們其實還有很多工作要做。因為你的設計專案可能平均包含數百個文字標示，這表示全部六個模板尚未套用於（此即為DTP的概念）一百個實際文字當中。至於牆面圖樣，其完整設計與寄給專業印刷公司、準備輸入機器的6乘4公尺印刷文件並不相同。準備這樣的檔案工作量很大，因為如果要讓檔案在現場看起來像在螢幕上一樣出色，就必須提高設計端的解析度。這些桌面出版任務通常是製作階段的一個部分（也併入製作預算），因為涉及實體的交付物件。

文案撰寫

此規則同樣適用於文案。文案撰寫實際上可濃縮為文本製作，編寫文案需要大量時間與多次更正。事實上，現階段所有核心內容都已透過各種清楚又具條理的文件明確說明了，但並不表示觀眾最終閱讀到的文案版本已撰寫完成。編寫文案本身就是一項技能：內容開發人員未必是出色的文案寫手，某些情況下，文本會交由專家撰寫（他們也負責內容搜尋），在處理資訊性或教育性文本時通常是這種情況。其他類型的文本則由外部文案寫手撰寫（此適用於更具敘事性或感染力的體驗中心）。

影音和多媒體製作

接下來是影音和多媒體內容製作。首先將分鏡腳本轉換為正確解析度的真實鏡頭和3D圖（這個步驟再次成為關鍵因素，特別是對於大型沉浸式體驗中心），並轉換為移動式圖像。在影音層面，此階段涉及編輯現有材料、外景拍攝畫面、動畫故事或創造全新的電腦成像世界。在互動設計層面，製作包含對互動元素進行程式設計，並在展覽中的所有特定多媒體場景裡套用整體螢幕設計。

藝術表現方向

除了產出這些創造性的可交付成果外，設計團隊在此階段的主要任務與品質控管有關。此過程也稱之為藝術表現方向。但有鑑於設計及設計背後團隊的跨學科性質，我們發現品質控制範疇在執行上遠超出藝術面向，現在接力棒已交到建築商手上，所有規畫都已詳細說明，但仍有必要持續確認設計基礎面上隱含的想法和期望是否也能執行。要在形式上明確說明體驗設計的每一個面向是不可能的，且建築商關切的面向與設計師不同，因此定期的工廠與現場監工，對於品質控制來說至關重要。在最後交付階段，藝術總監通常會在專案中走幾圈，緊接著是一群設計師、名單上的經理、名單更長的供應商，以及希望會對成果滿意的客戶。這個階段，負責掌控品質控制的人在現場通常不太受歡迎，然而到了體驗中心開幕的慶功宴上，所有人都會帶著諒解的笑容，然後忘卻當時發生的所有過節。

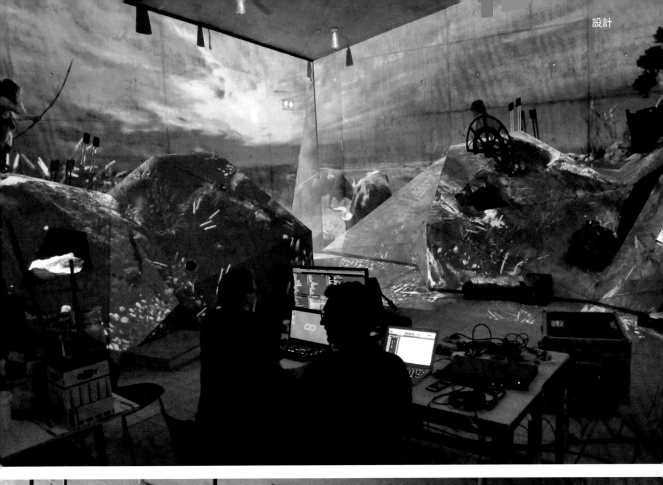

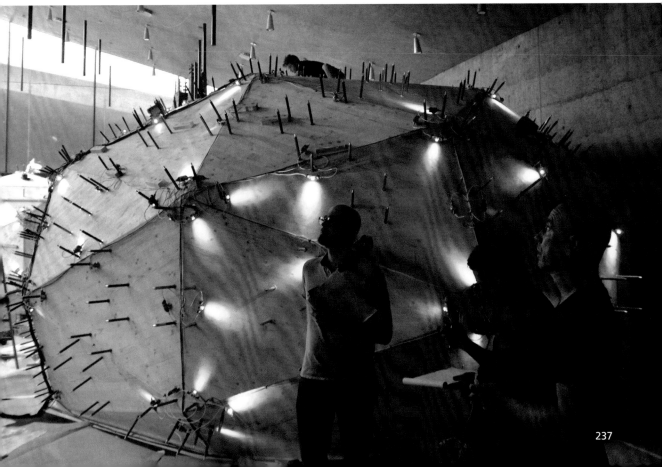

後話

我們希望現下已然釐清,所謂好的設計不僅關乎於創造偉大,甚或只是讓萬事各得其所,同時也是一個讓絕妙創意與嚴酷現實相互磨合的過程。有些經理並不希望預算和時間限制等問題,在設計過程中發揮作用,只力求讓創造力控制全局。儘管這是種令人難以置信的高尚方式,卻不是個好主意。倘若一開始只想完全專注於體驗,覺得以後再關注財務和其他可行性問題也無妨,結局通常只會得到一個或許多根本無法執行的元素,然後必須重新調整設計,如此會讓每個人都覺得:最終的設計成果根本沒有剛開始承諾的那麼好。最好將預算當作創意成果的一部分:幾乎所有設計師都有創造預算魔法的能力。

下一章我們將討論如何稍微具體化這項流程。

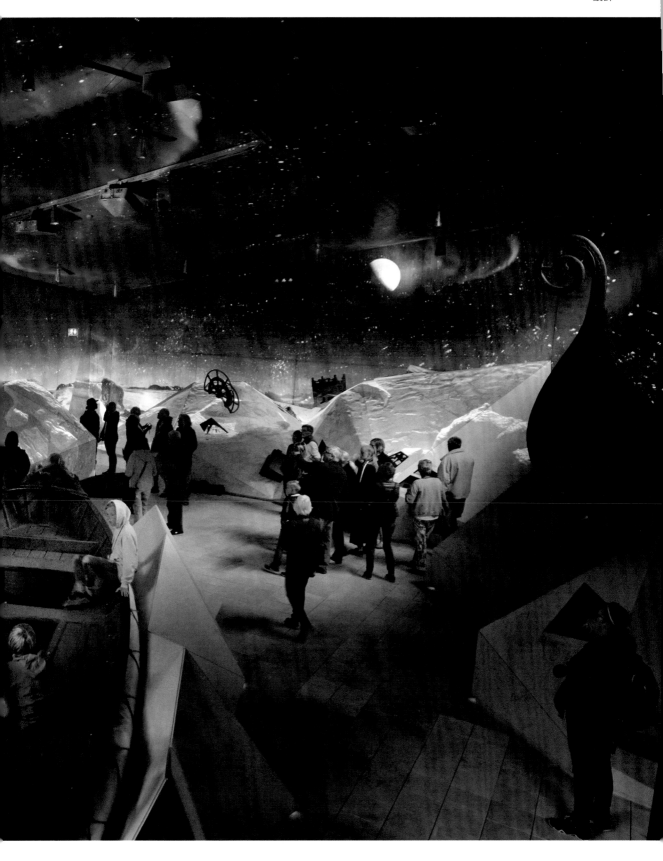

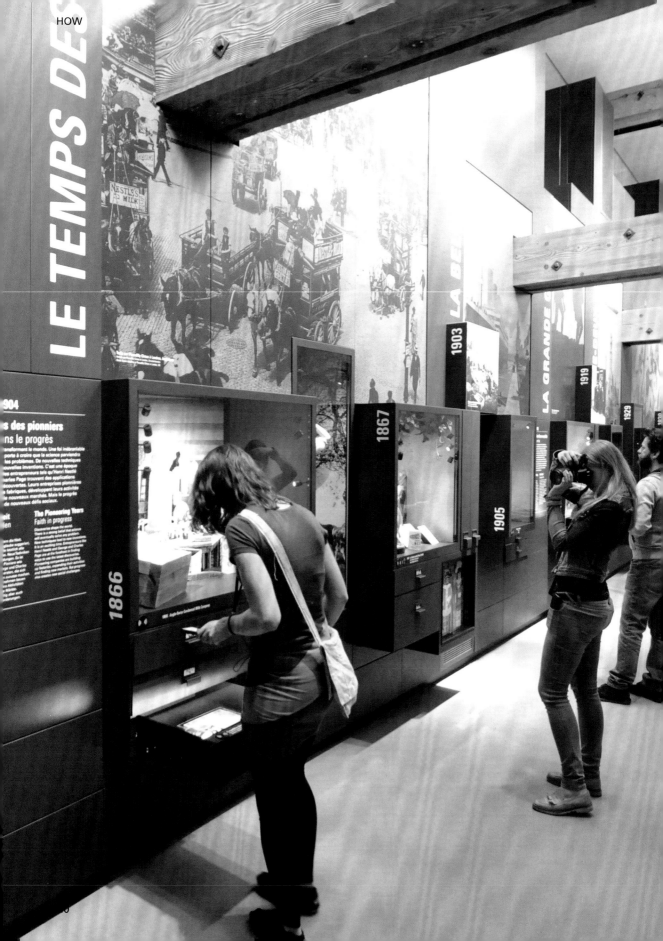

4.7
成本控制

———

體驗設計專案本質上通常為實驗性質，因為體驗設計專案的重點在於，以新奇的方式進行傳達，或者以創新的媒體和技術為其特色。無論如何，體驗設計仍需要預算和時間管理。下文我們將探討一種久經考驗的管理方法，重點放在成本和預期管理。

管理預期和不確定性

正如前幾章所述，大多數體驗中心都源自一個大創意，這些體驗中心可以非常吸引人，並產生極高的預期心理。由於這種類型的交流開啟了一個無限可能的世界，因此很容易預期體驗中心在分析和接觸受眾方面將取得突破性的成果。在妥善管理計畫實行面的前提下，這種預期是合理的，大創意通常在董事會層級上設計，然後委託給第三方：建築師、房產經紀人或傳達團隊的某個人，委託他們詳細說明概念，並實現概念，同時要求願望和現實間不能有太大的差距。此外，體驗設計是一種運用最新設計和媒體科技的超創新領域，且大多數引進團隊負責建立體驗中心的成員都是新手，於是整個過程中的最關鍵因素很快就會浮出檯面：不確定性。

早期設計階段不確定性是一項正面因素，因為不確定性代表程度上的自由。設計公司要與客戶進行有趣的對話，自由度是允許多方人士參與過程必需的要素。在設計的早期階段風險相對較小：必要時還可以測試，並調整設計理念，但在最壞的情況下，你不得不將自己的創意打包回家。

然而在設計階段後期，不確定性應逐漸降低，直到最終完全消失，因為總有一刻必須投注大量資金，而這些資金只能花費一次。許多管理者傾向透過要求詳細規範來對抗不確定性，便會使用過去在建築業中很常見的方法，透過這個作法，他們努力獲得設計過程中所有成本和可交付成果的完整概要。制定概要後，他們會運用招標程序尋找營建商。這種工作方法有望產生更強大的管控力和費用樽節，部分原因是招標過程固有的降價機制：讓得標廠商會是「最具經濟優勢」的供應商。

不幸的是，這種形式的專案管理並不保證能獲得你亟欲尋求的確定性，也不會帶來最優惠的價格。原因如下：你在設計階段對成本了解不足，因為沒有營建商參與以確認你的估價。客戶和設計師不斷相互推動專案，因為他們想持續使專案變得更大型、更優質，畢竟這是他們共同的抱負。然而，隨著專案變得愈大型或愈優質，所有投標者超出預算的風險就愈大——而且你不會發現這件事，直到幾乎為時已晚。這件事可能令人痛苦，因為上述的董事會成員已多次看過計畫，現下的預期心態不會低於原始提出的設計，他們不會喜歡聽見最終完工的體驗中心，不如計畫中預期的那樣出色。刪除營建項目應發生在最初期的設計階段，不該在施工開始的前一天進行。

這裡的主要問題是，施工專家的專業知識在此流程中涉入得太晚。他們在材料和建築技術方面擁有豐富的知識，如果想要建造出一流的建築，你應該懂得運用他們的知識。設計階段完成後，供應商／營建商幾乎就沒有為計畫做出貢獻的餘地了，這裡的原因很簡單，因為大多數決策早已確立，包括創造性解決方案和聰明的採購策略。

迭代設計與建造

在流程早期讓營建方參與，並基於更多因素選擇營建商，而不單只看報價，此處有很大的闡述空間。逐步減少設計端的自由度，並逐步增加採購部分的確定性是明智的抉擇，但是成本管理呢？如何正確委派職責？如何獲得最佳成果？我們在採用逐步過渡的方法上有過很正面的經驗，此稱為迭代設計與建造（ID&B），內涵包含在多次迭代中估算並權衡想法和成本，這些階段與設計階段並行，某程度甚至可視為設計階段的一部分。

以下讓我們檢視不同的階段：

概念發展
預算明細

在大創意或概念階段，有三件事很重要：預算、預期收益和承諾，現將逐一闡釋這些問題。

預算

為體驗中心制定預算並非易事，你能夠從多項預算範圍中進行選擇。這些預算範圍皆可提供功能性，但會導致截然不同的體驗成果。你可以把這件事比喻為選擇飯店房間：每間房都附有床和浴室，但房價可能會有極大差異，差異包括房間大小、可供使用的飯店設施，還有迷你吧的內容物。體驗中心亦如此：即使預算有限，你還是可以訴說一個故事。你可能會說你真正需要的只是一名天才敘事者，但也可選擇在建築和媒體科技方面著力。敘事可能相同，但體驗卻會截然不同，選擇哪種選項主要取決於表現方式：你想如何表達，你認為什麼樣的內容適合你的組織，還有參觀體驗中心的人？

有兩種決定方式，兩者或多或少都類似你在 Booking.com 上的運作方式。第一種方式是簡單比較選項，找到一些設施方面與你類似的公共場所，並詢問這些場所的成本（也同時詢問該場所的年度營運成本，請參閱以下章節）。第二種方式是查看每平方公尺的標準費率，多數設計公司都能提供給你。這些標準費率包括每平方公尺的所有成本，包括設計、施工和安裝成本，然後透過將預期平方英尺範圍乘以標準費率，來確認體驗中心的粗估預算。能夠執行多種預算層級的公司，也有能力展示符合費率預算和不同執行層級的參考畫面，如此便能看出在你的預算內能夠預期什麼成果：就像上 Booking.com 訂房一樣。

等式另一端是體驗中心產生的實際收益，可能是大筆現金，售票收入、贊助／補貼的成果，但也可能是間接收益，例如聲譽、文化價值、員工滿意度，或者對你計畫的支持。量化這些因素是明智之舉，因為能讓你了解營運是否按計畫進行，以及是否能獲得足夠的投資回報。前文我們已描述體驗中心將對參觀者造成的改變效應，或者發動知識、態度或行為上的轉化，這些都是體驗中心的非物質目標，而上述所有條件都可以量化。

下一章，我們將著墨於收益。

概念設計
預期項目清單

正如我們在前一章所述,概念發展階段包括將大創意融入可用空間,並思考如何將故事傳達給參觀者。這會產生一個關於展覽、影片、布景、活動或任何你預期元素的創意清單,由專案經理負責更新此清單。

這份清單還附有分工聲明,即必須包含在施工預算或展覽預算中的建築/工程事項清單,例如地板、照明、天花板施工和基礎設施所涉及的費用可能很大,因此提前知道未來將使用哪些預算會很實用。在此階段,考慮到淨預算(有時專案需求太廣,幾乎沒有剩餘資金可用於設計體驗本身,如果是

這樣,你最好早些知道工程預算)。然後專案經理會列出概念設計中用於創意層面的所有費用、必須針對建築物進行的調整,以及其他所需元素,最終計算出總預算。一個經驗豐富的專案經理能夠以約 15% 的精準度估算出總成本。

開發設計
計算

在初期或開發設計階段，需用更詳細的方式實現創意，並讓營建商進入流程，以確認你的費用估算。他們會將報價提交給專案經理，專案經理再根據實際成本而非估計成本來草擬修訂清單。這些報價往往會超出預算，單純只是因為設計師往往會發想出超乎實際可行的創意，這是創作過程一定會發生的事，但只要你仍處於開發設計階段的起點，便稱不上是大的問題，一切皆有可能。設計師現在開始與營建商合作，然後調整設計，務使設計符合預算。在開發的初期階段就讓供應商參與的價值，現在變得顯而易見，因為供應商也

有助於設計師尋找解決方案，他們可能會建議合併某些營建項目，或者以不同的方式施工，或者使用更明智的採購策略。客戶也會參與這個流程，由他們決定哪些營建部位必不可少、哪些項目則可以放掉。然後體驗總監會根據詮釋策略來確認這些更動，檢視初始計

畫中建立的承諾是否可以繼續留存。所有相關人士都希望成果盡善盡美，因此每個人都會自發性努力的充分利用可用預算。開發設計階段產生的項目清單與概念設計階段產生的清單非常相似，但現在的準確度已逼近 10% 以內。

發展時代精神檔案，巢探索中心

最終設計
價值工程和下訂

最終設計階段，設計完稿已準備好發送給營建方，樣品已製作好準備用於實體化、施工和平面設計。此階段側重於體驗的實體品質，原型也可以在早期設計階段製作，但不應推遲到這個階段之後，因為你仍希望能根據測試結果來調整設計。在某些情況下，測試期間會邀請未來的參觀者來到現場，即進行早期參觀者測試。這個階段將要求客戶在各種材料和設施間進行選擇，預算已經愈來愈準確，但第一階段確立的預算在此仍視為最終預算總額，因為所有相關人士都熟悉這項預算，他們可以不斷進行調整，直到其交付的成果合乎預算：此即價值工程。這時我們尚未在製作層面上花費半分預算，但這個階段全然屬於規畫及前期製作，結合逐步準確的預算，並延遲下訂，可以讓客戶保持冷靜，這比使用傳統投標方式好太多了。別忘了傳統招標流程要到此一階段，你才能取得價格資訊！項目清單的最終版本現已產出，價格根據供應商所提交的協商報價，由於這是報價單，所以理論上應該要是百分百準確的預算，加總後就是過去指出的總預算，當然最好要保留 5% 到 10% 的利潤。透過可靠的成本概覽和清楚詳細的派工，現在是時候開始執行體驗設計了。

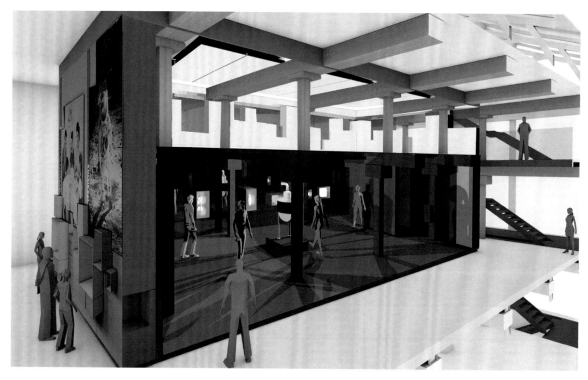

生產
生產和成本管理

施工階段，負責打造展覽的各方人士將與設計師分享他們的製圖，以進行最終確認。建築師、體驗設計師和營建商將開會協調各種流程，客戶則透過工廠驗收測試（FAT）來確認展覽的進展情況。工廠驗收測試也適用於展覽中使用的軟體，例如電影、遊戲和互動式影片設備。理論上此階段不應再對預算進行更動，因為所有供應商都需遵守報價。然而在實際執行過程中，因為總有多出和額外的願望，或者過去被忽視的面向，這些皆可能會產生小額費用，因此為不可預見的變化保留部分預算，可能是個明智的方式。此筆預算只提

供給客戶和專案經理，如果他們希望使用這筆預算，就必須相互協商（如果任一方獲得自由支配權，這筆預算很快就會耗盡）。施工階段的最後一步是現場交付，所有營建商、專案經理及體驗或藝術總監都會巡視整棟體驗中心。在這所謂的現場驗收（SAT）的過程中，

將制定出最終版的驗收瑕疵清單，其中包括在交付驗收前仍需完成的所有營建事項。因為這符合所有相關人士的利益，所以通常會很快發生。如果報價單中事前標明所有未完成的可交付項目，則瑕疵清單不應再對預算產生任何影響，這就是如何依據預算完成專案的方式。

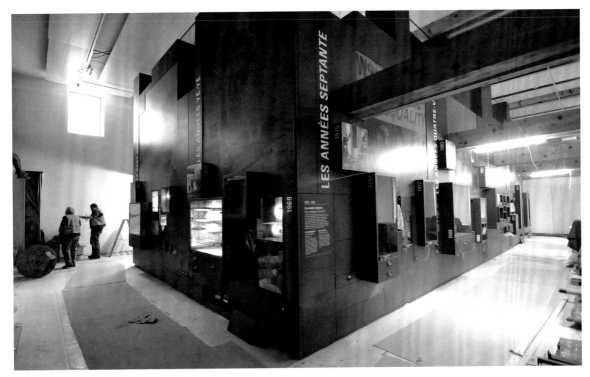

承包

一個好的專案要按時並按預算交付，同時滿足所有有品質要求。不過經驗豐富的專業人士會知道，保證三項中的其中兩項很容易，但同時管理這三者卻極其困難。迭代方法是確保上述三項要求齊頭並進的最佳選擇，因為這三項要求在整個專案中不斷進行校準。

上述方法具有明確優勢：專案的可用預算在所有階段都是固定的，如果超出估算，該調整的是設計而非預算，除非客戶明確選擇這麼做。由於這是一種逐步產生的預算明細，客戶將可隨時取得規畫內的支出金額，允許他們在每一步做出決定。項目清單完全透明化：客戶永遠不必應對意外或不可逆的事實。最後，這種方法還為創作過程提供最有效的（原型設計）空間，同時激勵所有團隊人員仰賴自己的專業知識來充分利用可用預算。

當然這種方式有其局限性，也有一定的條件。第一個先決條件是需在早期階段引入營建方，明確表示你有興趣與他們成為合作夥伴，而非試圖推銷的人，畢竟你不會希望供應商表現出太過積極的畫面（這可能發生在銷售情況下），而是要保持實際，這同時表示營建商必須認清此一事實，即他們最終必須提供我們要求他提供的成果。

在這個時間點尚無法根據報價選擇供應商，因為設計還不夠具體，無法進行任何有意義的比價，如果你在此階段開始招標流程，供應商將在預算範圍和配合度上展開競爭，而非根據最具優勢的價格。但是預算範圍應由客戶決定，而非供應商決定，這就是為什麼此方法在選擇合作夥伴時不仰賴招標，而是仰賴聲譽和信任度。

工程採購專業人士可能對這麼早就與第三方簽訂合約抱持懷疑態度，因為這個方式根本無法激勵競爭性報價。當供應商不再需要與他人競價時，誰來確保他們能提供具有競爭力的價格呢？解決方案可能是引入外部計算公司來制定迭代，或者由設計公司處理（或者以上兩者兼備）。但這兩種情況，營建方都不會參與此過程，即表示他們的專業知識還派不上用場。

第二個先決條件是營建承諾和交付結果需委託給同一方。人人都遇過戲劇性的修補過程，當中會有各種供應商要求其他供應商對預算或樓層中的任何漏洞負責，這種情況通常是由於協調或工作分工不當所造成。這些意外事件的其中一個典型特徵，經常出現在安裝過程中。當你進入這個階段，幾乎沒有任何餘地來消除潛在問題，肯定會帶來壓力。

我們已於前文概述過部分的解決方案：確保預算中的任何漏洞最晚在概念設計或開發設計階段就浮出水面，因為在這些階段時我們仍保有一些喘息空間。第二種解決方案是讓體驗設計公司來負責執行。他們非常了解市場，也必須對展覽的傳播效果負責，如果交由同一家公司負責體驗中心的交付事宜，他們可以同時對體驗中心的傳播強度和交付品質負責，結合這兩種因素將保證正面的結果。採購流程並不一定允許這麼做，然而此種方式的優點有利於採購人，因此很值得你花時間針對這個問題進行良好對話。總而言之，體驗中心的採購流程往往與其他專案略有不同。

這些措施可讓你控制不確定性，但不確定性同時也是施工過程中最具創造性和限制性的因素。當然條條道路通羅馬：（目前）沒有完美的施工過程，我們的領域是一個創新領域，有許多機會可以打造出更美好的體驗中心。

迭代設計與建造步驟

迭代設計與建造（ID&B）方式，結合了預算確定性與創作自由度兩種優勢，能充分利用每位參與工作者的專業知識。

步驟 1
準備和簡報
由客戶與建築師及體驗設計師共同制定出一份分工清單，這份清單可做為展覽可交付成果中預算性一般清單的基礎。

步驟 2
概念設計
體驗設計師將任務轉化成許多展覽創意，這些創意需經過預算編列，並加入項目清單中，總成本需等於步驟一裡確立的預算。

步驟 3
發展設計
一旦構想出第一項創意，同時編列預算，一家或多家營建商就需參與到流程當中，他們需了解項目清單和總預算，並承諾遵守預算。除非客戶對可用預算進行調整，否則總成本需等於步驟一裡確立的預算。

步驟 4
最終設計
體驗總監負責說明創意，施工方負責計算施工及安裝成本。如果項目總成本超過總預算，則選擇如下：a）刪除該項目，b）降低該項目成本，或c）增加預算。客戶對此事決定擁有最終投票權。

步驟 5
營建安裝
科技設計階段結束時，將制定出最終項目清單，以及相應的品質需求，接著進行營造並安裝清單中的項目。由於客戶、設計公司和（多家）建築商都已在長久過程中熟悉項目清單和總預算，所以這個時間點沒有人會需要處理任何突發事件。因為每位參與者都希望獲得最好的成果，所以他們會盡一切努力提出符合預算的解決方案，每一方都需仰賴自身的知識和專業知識。由於預算編列過程的透明化，將使客戶對體驗中心的發生成本具有更強的控制力。

概念 發展	概念設計	發展設計	最終設計	施工製作
	項目 A €€	項目 A1 €€	項目 A2 €€	項目 ITEM A3 €€
願望清單	項目 B €€	項目 B1 €€	項目 B2 €€	項目 ITEM B3 €€
驚奇世界	項目 C €€	項目 C1 €€	項目 C2 €€	項目 ITEM C3 €€
	項目 D €€	項目 D1 €€	項目 D2 €€	項目 ITEM D3 €€
	項目 E €€	項目 E1 €€	項目 E2 €€	項目 ITEM E3 €€
	項目 F €€	項目 F1 €€	項目 F2 €€	項目 ITEM F3 €€
	*****	*****	*****	*****

分工

	項目 U €€	項目 U1 €€	項目 U2 €€	項目 ITEM U3 €€
建造清單	項目 V €€	項目 V1 €€	項目 V2 €€	項目 ITEM V3 €€
驚奇世界	項目 W €€	項目 W1 €€	項目 W2 €€	項目 ITEM W3 €€
	項目 X €€	項目 X1 €€	項目 X2 €€	項目 ITEM X3 €€
	項目 Y €€	項目 Y1 €€	項目 Y2 €€	項目 ITEM Y3 €€
	項目 Z €€	項目 Z1 €€	項目 Z2 €€	項目 ITEM Z3 €€
	*****	*****	*****	*****

±

€€€	=	€€€	=	€€€	=	€€€	=	€€€
預算		預算 (+/- 15%)		計算 (+/- 10%)		訂單 (+/- 5%)		意外費用 (+/- 0%)

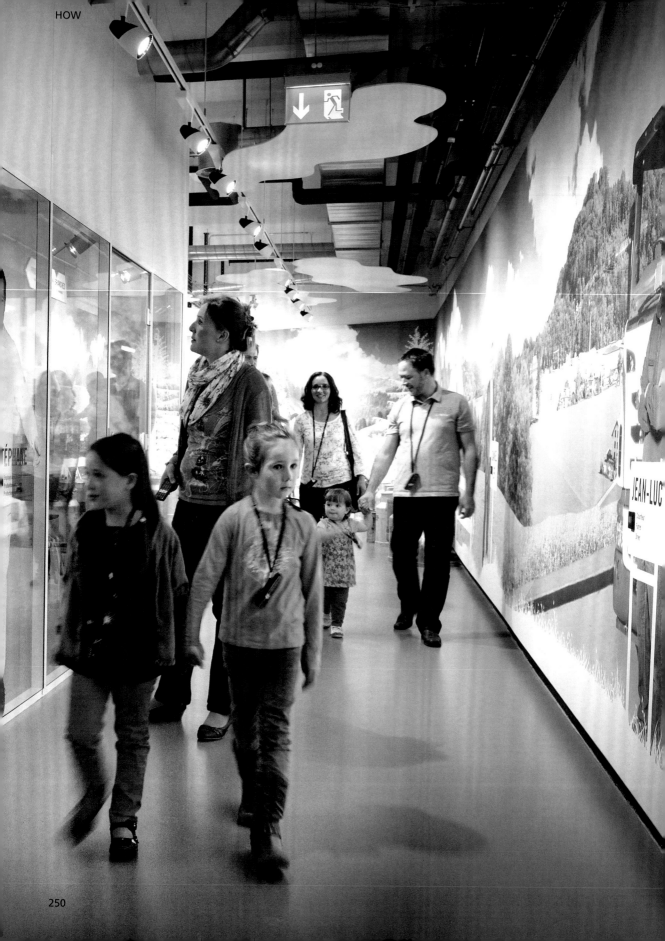

4.8

營運

——

最後一個章節，我們將討論制定營運計畫時很重要的興趣點，將分享關於內容、合約層面和組織層面的綜合性要點。這些要點對營運階段的準備期來說至關重要，如果你不把這些問題放在心上，營運一家體驗中心可能要比開發體驗中心來得困難。

開幕

體驗中心開幕這件事，本身就是一個過渡時刻，這個重要時刻之前的幾週和幾天通常相當忙碌：無論專案計畫階段有多完備，神祕的是最後幾週總會有大量工作尚待完成。開幕式上，每個人都顯得興奮雀躍，因為所有貴賓都會對最終的美好成果發表評論，然後到了週二早上（大多數體驗中心都在週一閉館），第一批真正的參觀者開始出現。參觀者與應邀出席開幕式的貴賓不同，因為這些參觀者是自願來到體驗中心，他們也許很久前就計畫好此次的參觀行程，或只是碰巧在這個地區，無論如何都會做出一些非常特別的事：他們將使用這個場所，可以確定他們絕不會按你的意願參觀，而是我行我素。體驗中心如今變成參觀者的地盤。這無所謂，只要一切正常營運便可。本章將介紹如何以最有效方式執行驚奇世界的日常營運，並使體驗中心長期運作。

一談到營運面，我們最好將體驗者中心視為一家獨立的小公司，有自身的員工、自身的營運預算，以及自身的成長和發展預算。對於博物館這樣熟悉接待參觀者的組織來說，上述這些都是自然而然的步驟，但擁有不同核心業務的組織往往會低估其營運面。創建一個公共場所，會有許多新的參觀者源源不絕地來到，如果你安排得當，可以為帶組織來強大的推動力。

營運管理

在營運體驗中心的準備期，我們選擇了三項關鍵問題：行銷、參觀者管理和營運預算。

行銷

行銷關乎於將對的受眾吸引到你的體驗中心，行銷是你必須在開幕前很久就開始執行的事項。你必須將「邀請」轉化為如何吸引參觀者的計畫（參見第一部分第六章），其中包括網站、開幕活動、新聞時刻、適合的票價和線上訂票系統等元素。社交媒體現今是影響大眾如何看待新場地的決定性因素，因此請確保你已訂出適當且優異的社交媒體策略，社交媒體策略甚至比建立一個華而不實的新網站還要重要。顯然行銷一家體驗中心表示你得在人們的行程中征服一座無人居住的島嶼，這與你的組織習慣推銷的產品不同，就算你的組織習於推銷展覽，情況也是一樣。驚奇世界的壯觀本質需要的是一種別出心裁、更具想像力的行銷方式。

參觀者管理

事先確定你是希望參觀者獨立參觀，還是希望他們接受引導，此決定應事先納入設計當中，從而確定需要多少引導和／或一天可以接待多少參觀者。大致上，這表示你需準確預估中心需要多少員工，才能以有效的方式營運該場所。很多時候完成專案占據了團隊的核心要務，人們經常會忘記自己還需要一個準備好接替內部開發人員的團隊。原始人員傾向於「逗留現場」並自行承擔這項任務，但營運一家體驗中心並不一定需要原本的開發技能。此外，這也很難是一份兼職工作，跟進預訂、接待參觀者（其中一些是貴賓）、檢測、糾正初期問題、組織中心內外的所有服務，並確保體驗中心與組織的其他部門緊密協調，上述都是需要專心一致的主要工作任務。人手不足的體驗中心無法合理處理投入的設備，這在公共關係處於前所未有最高水平的時候尤其可惜。較大型的設計公司有能力就最佳人員編制提供建議，有些公司甚至會提供適當的團隊給一站式方案的參觀者中心。

營運預算

由此導向了營運預算，這是建立體驗中心時絕不能忘的第三項因素。人員編制是這裡產生的最大費用，但租金、行銷、服務和維護、設備更新投資和折舊也必須考慮在內，尤其後者的重要性與被低估的程度一樣高。驚奇世界的壽命有限，尤其考慮到媒體科技領域的快速發展，驚奇世界內部要保持在潮流上，一般的時限大約十年，但在某些情況下時限可能更短。許多組織傾向於採取自由放任的態度，當需要翻新體驗中心的時刻到來，他們才會開始為下一個版本籌措資金。然而一開始就考慮折舊才是明智之舉，儘管這取決於組織採用的管理系統，但此過程可產生設備投資，在未來某個時間點規畫下一版本的體驗中心。無論如何，有適當規模的營運預算始終很重要，有太多臭名昭著的案例，讓許多優秀的參觀者中心不得不提早關門大吉，這些案例的損失甚鉅，因為在驚奇世界進行的投資很難轉換：不存在二手驚奇世界的市場。

開幕後立即執行
瑕疵清單

場地開幕後，必須立即著手進行三項改善，以期為你的受眾提供最佳服務。

技術性

第一項本質上是技術性改善，包括確保你的演出控制系統及界面穩定且運作良好，這是相對容易做到的要點，因為技術性功能通常包含在供應商提供的保固範圍內。過去十年中，系統的穩定性有了顯著改善，這是件好事，因為幾乎沒有什麼事比可運作的展品掛上「故障」標誌更煩人的事。若發現需要改善的要點就添加到瑕疵清單上，因為盡快解決這些瑕疵符合各方利益，所以解決這些問題通常不會花費太長時間。

後勤

第二項改善要點與後勤有關，包括體驗中的參觀者行為和員工培訓。你永遠無法完全預測參觀者流量，你的員工必須了解他們即將面對的參觀者。由於不理想的開放時間、複雜的路線或錯誤的參觀條件（包括定價），可能導致冒險活動或參觀者流量出現某些瓶頸，要解決這些問題，必須培訓員工並調整程序。幾乎在所有情況下這些問題皆不足掛齒，幾週或幾個月後就會達到最佳狀態。

所有權

需要改善的第三個面向，涉及我們在本章開頭提到的一項要點：讓參觀者擁有驚奇世界的所有權。參觀者會以個人的方式使用體驗中心，這表示他們可能有超出預期的其他需求，例如你可能已經引進某項設備組件，希望能喚起參觀者的驚歎，卻發現效果太好，從而引發了新的疑問，你的參觀者希望取得這些問題的答案。在此情況下，你最好找到一種方法來提供這些答案。在其他情況下，兒童可能因為特定的設備組件太簡單或太複雜而難以專注其中，這表示你必須調整設備功能。基於這些目的，你需要更新設備以顯著改善體驗，亦可說是改善處理方式。

營運期
服務及維護

在完成所有瑕疵清單，工作人員也已學會如何為參觀者提供最佳體驗後，便可開始優化參觀者中心的所有營運流程。其中一項關鍵部分是服務與維護，因為交付的保固期已納入服務合約。大多數的驚奇世界都是由具備複雜基礎設施的多媒體裝置所組成，因此盡可能減低故障時間很重要。但體驗中心主辦單位所使用的科技與一般使用的資訊科技有所不同，我們所知的體驗中心大多採用自治網路運作。

在服務與維護方面，多數的參觀者中心都基於三環模式運作：

第一環由現場維護人員或內部人員組成，他們將解決小問題，並負責日常維護。

第二環由專業服務組織提供全天候遠端控制，這些專業組織能夠遠端控制整個系統，且幾乎可線上解決所有問題。

第三環包括定期維護，即維護無法遠端完成的體驗中心裝潢和機械部件。

服務水平協定包含這三項服務，當中還涵蓋備件（請確保在早期階段就確定，這些備件屬於交付階段或營運階段；這是一個經常被忽視的典型分工問題）。該系統可允許你提前中斷網路，讓體驗中心能夠全天候向大眾開放，其他如清潔、員工排班和保險這些維護相關的問題，與組織的其他部門並沒有太大差異，這就是我們不在這裡特別討論的原因。

未來
一個新的開始

現在這個場所已經開始營運，很高興你不僅成立了一家體驗中心，而且還建立了一家專業的體驗中心。還有多少場所與你鎖定同一主題？你可以加入這些組織來形成一個專業網路，讓你的知識不斷提升，並了解如何向目標受眾傳達體驗中心的主題，你的受眾對你的主題更加了解後，將會對主題進行意見回饋。建立歷史、科學或品牌體驗中心後，你將成為一名文化吸子，藉由體驗中心推動你的敘事或主題，因此接觸到想要與你建立各種夥伴關係的新團體。營運一個驚奇世界的重點在於擴大此一地位，從而為這個社會提供附加價值。

此外，公共環境將強力推動體驗中心背後的組織，這對博物館來說是顯而易見的事實。因為這是體驗中心背後組織的核心活動，然而對於許多過去缺乏這種公共功能的組織來說，情況大有不同。這些組織已成為一個向全世界開放的「開放場域」，這個事實將影響到你的所有員工，從董事會到接待人員。當體驗中心成為一個景點，能讓你評估你的組織和你的員工代表什麼價值，這通常會加強內部連結，並使體驗中心更容易建立新的外部關係。為了驚奇世界的未來發展性，你可以讓員工開創新組件、在中心內培訓新員工，或者偕同教育機構來組織延伸性專案。

總而言之，開發和營運過程中的可能性無限，體驗中心開幕是一個漫長過程的成果，同時也代表一個新的開始。

5

NOW

現在
就看你的了
—

行文至此，我們已經描述了一個驚奇世界，是如何從最初的創意發展一路走到營運階段，並在全球趨勢的背景下討論了這個奇妙行業的快速成長，分享當中熱情的和目標。

現在就看你的了！如果你選擇閱讀此書，幾乎可以肯定你對這個領域相當感興趣，這點值得慶賀。最偉大的工作是：將激勵人心的創意形象化，講述出色的故事，並設計出轉化性的冒險旅程。誰不想這樣做？我們相信這個世界可以運用更多地點來啟發廣大受眾的靈感，在此我們呼籲所有客戶、遠見人士、先驅者和創意人士：為好奇心提供更多體驗，創造更多的驚奇世界吧！

祝福你獲得更多靈感。
史坦與艾瑞克

索引

圖片出處

攝影師
除另有說明，所有圖片均出自 Tinker Imagineers 的設計專案。

【Act】MA0054

體驗設計：

打造觸動情感、深植價值的沉浸式空間之旅
Worlds of Wonder: Experience Design for Curious People

作　　　　者	艾瑞克・巴爾（Erik Bär）、史坦・博斯威爾（Stan Boshouwers）
譯　　　　者	李雅玲
封 面 設 計	羅心梅
內 頁 排 版	羅心梅
總　編　輯	郭寶秀
責 任 編 輯	張釋云
行 銷 企 劃	力宏勳、許純綾

發　行　人	涂玉雲
出　　　版	馬可孛羅文化
	10483 台北市中山區民生東路二段 141 號 5 樓
	電話：(886)2-25007696
發　　　行	英屬蓋曼群島商家庭傳媒股份有限公司城邦分公司
	10483 台北市中山區民生東路二段 141 號 11 樓
	客服服務專線：(886)2-25007718；25007719
	24 小時傳真專線：(886)2-25001990；25001991
	服務時間：週一至週五 9:00 ～ 12:00；13:00 ～ 17:00
	劃撥帳號：19863813 戶名：書虫股份有限公司
	讀者服務信箱：service@readingclub.com.tw
香 港 發 行 所	城邦（香港）出版集團有限公司
	香港灣仔駱克道 193 號東超商業中心 1 樓
	電話：(852)25086231　傳真：(852)25789337
	E-mail：hkcite@biznetvigator.com
馬 新 發 行 所	城邦（馬新）出版集團【Cite (M) Sdn. Bhd.(458372U)】
	41, Jalan Radin Anum, Bandar Baru Seri Petaling, 57000 Kuala Lumpur, Malaysia
	電話：(603)90578822　傳真：(603)90576622
	E-mail：services@cite.com.my
輸 出 印 刷	前進彩藝股份有限公司
初 版 一 刷	2022 年 7 月
定　　　價	880 元

國家圖書館出版品預行編目 (CIP) 資料

體驗設計：打造觸動情感、深植價值的沉浸式空間之旅 / 艾瑞克.巴爾 (Erik Bär), 史坦.博斯威爾 (Stan Boshouwers) 作；李雅玲翻譯. 初版. -- 臺北市：馬可孛羅文化出版：英屬蓋曼群島商家庭傳媒股份有限公司城邦分公司發行, 2022.07
　面；　公分. -- (Act；MA0054)
譯 自：Worlds of wonder : experience design for curious people.
　ISBN 978-626-7156-06-3(平裝)

1.CST: 設計 2.CST: 文集

964.07　　　　　　　　　　　　111007807

「一直以來，指導我們的基本理念是：在知識探索過程中含有很大部分的娛興成分——反之，在所有偉大的娛樂內容中，我們也總能從中獲得智慧、人性或啟蒙。」

— 華特・迪士尼（Walt Disney）